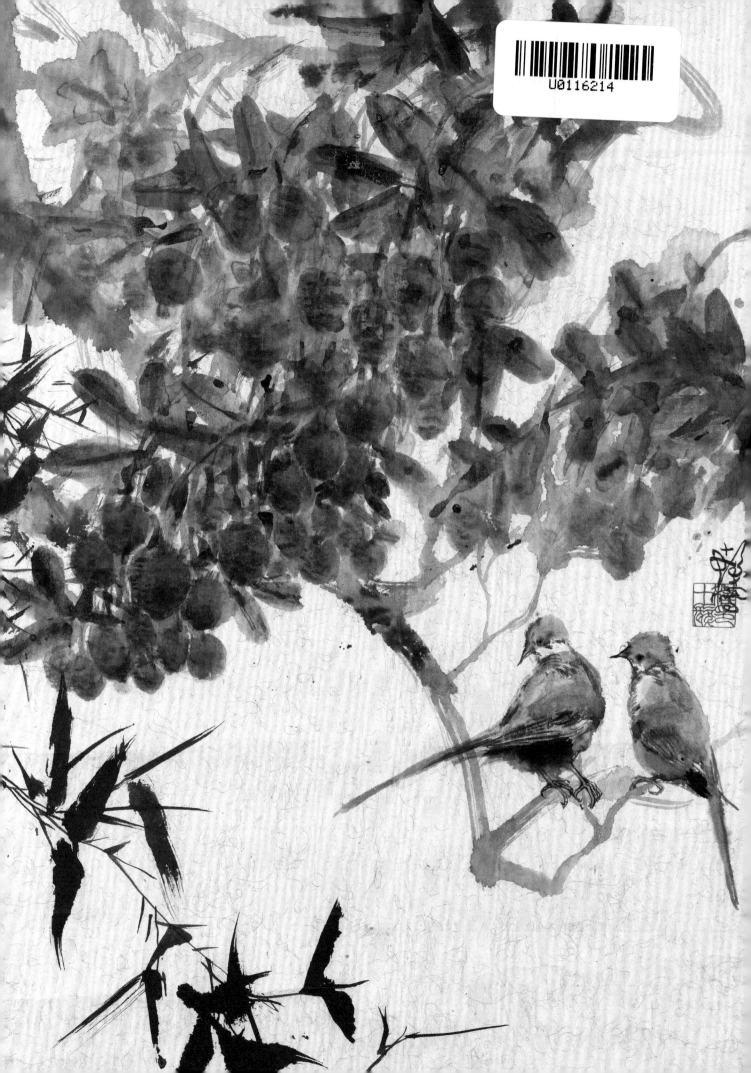

书画要诀

程十发 ◎ 著

程多多 ◎ 编

上海人民美術出版社

图书在版编目（CIP）数据

程十发书画要诀 / 程十发著；程多多编. —— 上海 ：
上海人民美术出版社，2021.12

ISBN 978-7-5586-2138-3

Ⅰ．①程… Ⅱ．①程… ②程… Ⅲ．①国画技法
Ⅳ.①J212

中国版本图书馆CIP数据核字（2021）第154363号

名家讲稿

程十发书画要诀

著　　者	程十发	
编　　者	程多多	
主　　编	邱孟瑜	
策　　划	潘志明	
责任编辑	潘志明	
技术编辑	陈思聪	

出版发行　**上 海 人 民 美 術 出 版 社**
　　　　　（上海市闵行区号景路159弄A座7F）

印　　刷	上海颛辉印刷厂有限公司	
开　　本	889×1194　1/16　12.5印张	
版　　次	2021年12月第1版	
印　　次	2021年12月第1次	
书　　号	ISBN 978-7-5586-2138-3	
定　　价	98.00元	

目 录

序 言

家父曾作诗曰："问我南宗抑北宗，东西南北古今同。法生自然归太朴，一笔倾成万墨空。"

每一位有成就的艺术家，都有叙述他的创作思维的理论体系，或多或少能说明他的艺术的来龙去脉。自古以来这样的脉络绵延不断，让后来者能承前启后。

一直以来，家父都很想有机会能清楚地阐述有关中国绘画创新方面必须有的三个条件。这三个条件是：民族性、时代性、独创性。他曾经在 20 世纪 80 年代中期受邀访问香港中文大学艺术系，和当时的金耀基院长谈起过这三个条件，并得到了金院长的首肯，所以后来在大礼堂和同学们见面交流时讲到过这三个条件。他当时与同学们谈到中国画离开了民族性，也就必然离开了生活；离开了时代，也就看不到国画的创新。因为当时准备不足，匆忙中来不及找到一个比较贴切的案例来向同学们阐释清楚，所以他心中一直存有些许遗憾。家父提出，中国画的民族性，除了表现其民族的生活和民族的历史演变外，还应该具有其民族性的表现技法。而它的表现充分体现在它的技法上，即笔墨。笔墨蕴藏着作者的民族性格、技巧和修养，其精、气、神三者的蕴藏和千变万化也由此而来。中国画的气韵生动是靠笔墨作主因的，绘画的传统就是要用笔、用墨。如何用好笔和墨，这个是要加以研究的。家父在进上海美术专科学校前后是学画山水画的，他是从临摹古人的名画开始去体会个中的奥妙的。从他仅留存于世的几件年轻时代所描绘的山水作品中，人们还是能够读出其传统的笔墨来，也看得出，他对此是下了很大功夫的。

家父认为，在绘画传统上有意、形、神、法的讲究，而古代的大家都具备这些条件。当然，历史是在不断发展的，这些讲究也是随着历史的发展而不断地变化着。古代大画家们有着他们的成就，需要后代去继承、发扬，但一定也有些不足之处，需要后代加以补充。因此家父就从宋代甚至更早的古代大画家的作品里去寻找他们的那些法则，弄清历代大画家们对意、形、神、法的讲究。他本人就是从临摹到了解，再到吃透各家的特长，并且将各家的高招融会贯通成一体，造就了一个新的绘画形式 ——"程家样"。

中华民族在视觉的绘画艺术创作上特别强调线条的表现。家父曾经说："我对能用线条来表达我思想感情的时候，是十分骄傲的。我十分珍惜这一份艺术遗产。"所以，

"程家样"在运用线条处理上广博众长，形成了一种极细和极粗相交，可以柔软，又可以刚强的线条。这样的线条，可以正确地描绘造型的轮廓与质感，还能保持中国画水墨的趣味。因为他汲取了各家前辈的所长，有着深厚的历史底蕴，因而他能挥洒自如、随心所欲，完全沉浸在自由的王国里。

杰出的画家自然会有许多理论家来评论、分析，从而引导人们如何读懂和欣赏这些美术作品，但广大美术爱好者也希望能读到他们的创作经验。鉴于此，我们开始整理了家父的文字资料。

此册刊载的是家父对绘画艺术的点滴感悟，记录了他平日里有关的一些交谈或者说创作笔记，也有的是题在画上的一时所悟。当然也有较长篇幅的，那是他在有关教学示范时的讲稿，较完整地介绍了他对艺术创作的思维和实践经验。

众所周知，家父在中国画这一领域里摸索出了一条与众不同的，即所谓"程家样"的道路来。而"程家样"的形成，并不是一蹴而就的，是通过大量对传统绘画的学习与研究，汲取精华，同时也通过对外国的优秀绘画艺术的探索，洋为中用；还包括向许许多多各种不同的艺术形式学习，化中外古今法而为我法，在长期的摸索与实践中变成自己的独特绘画风格。家父逐步完善了他那种形象鲜明且具有强烈个性的"程家样"艺术风格。

学习画中国画的人都知道，中国画从原始的雏形开始，一直到成熟时都有精辟的绘画理论指导，比如南齐谢赫在《古画品录》中就提出了中国画的"六法"等等。每个朝代那些有点成就的书画家们或多或少都会留下一些有关他们在创作实践中的心得体会。因为书画家是实践者，所以他们的绘画理论要比纯粹的理论研究者所描述的理论要生动和实际得多。

俗话说："戏法人人会变，各有巧妙不同。"每位成功的艺术大家都有自己的一条成功之路，但万变不离其宗，即起步都是从传统的古人那里学来，加上他自己的理解和摸索，经过脱胎换骨的变化而有所成就的，这就是承前启后。在这方面，家父也不例外。他的用功是出了名的，尤其在美术专科学校时期。他19岁刚进美术专科学校时，就已经有了自己的独立思考和想法，活跃的思想常和旧的教学体系有所抵触。他很反对没有进取精

神的所谓一脉相承。他说，学习传统好比造房子时的打地基，想要把房子造得又高又牢，就必须将地基夯结实了，到有了一定的基本传统绘画基础，就应该把眼界放远，不要墨守成规，应该向古今中外的一切优秀艺术作品学习。同时他强调，学习也是要开动脑筋去学的，不能盲目地跟随大流，要理解地学；不要尝试去学人家已经成功了的东西，而是应该去研究和学习人家正在摸索的东西。当初我不以为然，现在想来此话颇有哲理性。

家父在美术专科学校是学习山水画的，而同时兼学些花卉，所以这两门专业倒是可以算是科班出身。他的人物画却是自己自学的。当他从美专毕业之后，因为他的绘画思维不肯追随当时社会上的主流，所以他的作品在当时并不怎么被人们理解，但他还是坚定不渝地走自己的路。在新中国成立初期，社会上需要创作以人物为主的连环画人才，他就另起炉灶，重新学习画人物。他如那些表演艺术的大师们，为了摸索出一条合适自己的特长表演艺术，千方百计地去摸索、探讨和实践，继而创造出符合自身条件的一种新的流派。为适应新社会对人物画的强烈需求，他废寝忘食地去探索、去实践、去训练自己，以至于在不长的一段时期内，他的人物画有了长足的进步。这个人们可以在他早年所画的连环画画稿中，以及大量的插图中明显地感受到。他一方面在拼命地向古人学习，另一方面又在向洋人讨教，在这集大成式的学习中他的体会就更深了。用他自己的话来说："我的风格并不同别人两样，我也是'抄袭'，但不抄袭人家已经抄过的东西，只是我抄的人家不易发觉。我有时从古人中比较冷门的，或是在古代曾经热门过而又冷下来的东西中汲取……"他就是这样从中国古代的如陈老莲、任伯年、曾鲸乃至上述至梁楷、李公麟等等人物画大家及许多唐、宋、元代及没有落款的无名氏的作品里，更有他特别重视的民间艺术那边去寻觅真知。同时，他也从外国的大画家那里学习，研究安格尔、伦勃朗和早期法国印象派的那些代表及整个拉斐尔前派的绘画等；他还从昆曲及传统戏曲的舞蹈中体会中国画的线条以及韵味；更是从摄影艺术去理解色彩的相互关系。一个成功的艺术家所掌握的知识应该是全面的，可以说是包罗万象的。

"程家样"在逐渐形成一个完整的绘画风格后，吸引了许许多多爱好者的关注和热爱，也使得有关方面想请他出书谈谈对创造出"程家样"风格的真实感受和形成的过程。

起初他总是说还在学习，谈不出什么名堂，终于有一次他和某报记者朋友谈到了这个题目，而那位朋友将他的话刊发了出来。那是在 1992 年 12 月 19 日的《解放日报》上，家父的一段讲话被发表出来，内容是有关方面想请他出一本关于是如何学画画的书，而他的回复是这样的："读书是一个人接受知识的重要途径，但是要识书，书也有真书和伪书。推动历史前进的各种知识的书，是真书；反之是魔书、伪书。有朋友要我写有关自己绘画创作的书，我总是不敢写。因为我学识不多，我知道的点滴，也是古人今人已经讲过的。要我讲自己的所谓新意，我害怕会走上魔道。我还得要好好学习，天天向上。"这当然是他的谦虚、谨慎的想法。家父通过自身的刻苦努力，终于在中国画的人物、山水、花卉、书法、篆刻、题款以及在连环画、插图、年画等绘画领域另辟蹊径，显示出他强烈的艺术个性，形成了一望便知的"程家样"风格。我们现在尝试将他的艺术思想汇编成册，让更多的绘画爱好者能有所借鉴。至于如何看待"程家样"的艺术精神所在，我想在这里借用林明杰先生分析家父作品的一段话："自由 —— 程十发最可贵的艺术精神，在那个美术创作最不自由的时代，他用智慧和勇气撑起了一小片自由的空间，为中国艺术保留了一颗自由的火种。他是那个时代画得最自由的画家，也是中国画历史上画得最自由的画家。等到'春天到来'的时候，程十发保留的艺术自由精神的种子，播撒在无数艺术家的心中，对中国水墨画创作的影响至今犹存。程十发让人们发现，中国画还是可以画得那么自由。在中国当代水墨画的身影中，我们处处可以找到程十发自由精神的元素，但我至今还没有发现比他更具自由精神的水墨画家。许多艺术家从程十发的笔墨中找到技法的窍门，而没有找到创造出如此笔墨境界的精神窍门。"

"千家万法溶成我，我为千家哺后生！"这就是家父的心之所向。

程多多写于庚子年谷雨

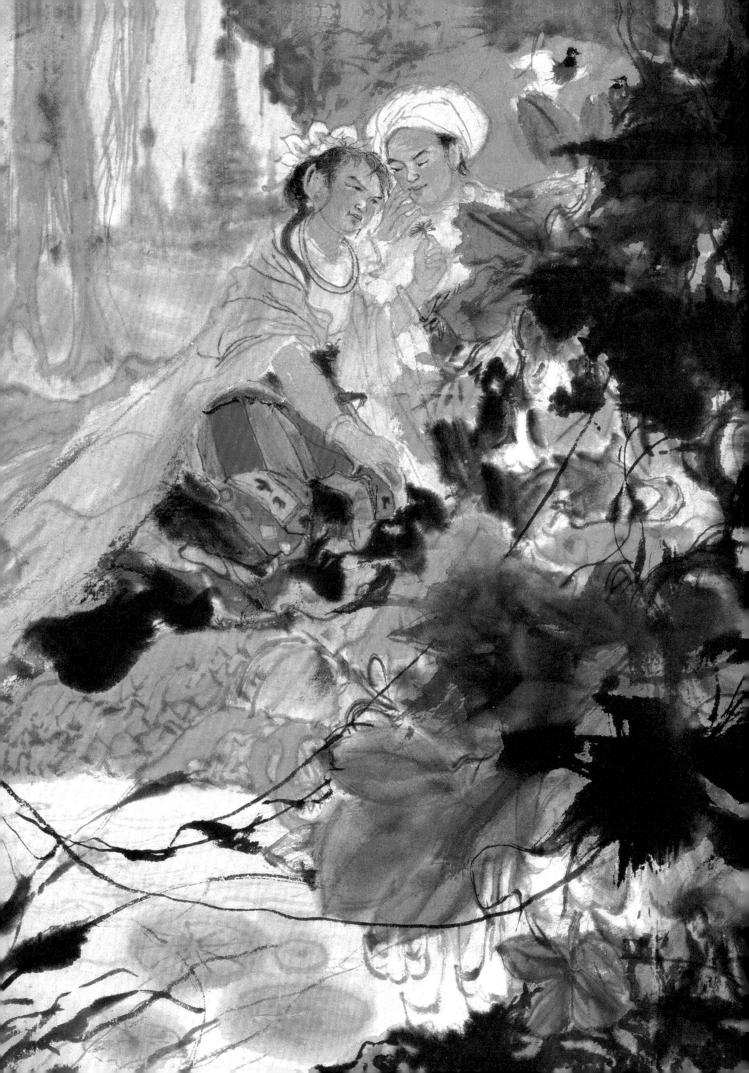

「程十发自述」

关于我学美术的经历，我可简单谈一点。我1921年生在上海市松江县，我家三代人都是行医的，小时候就我一个孩子。由于我的父亲很喜欢书画，而且他也很喜欢种一些盆栽，现在人家要我回忆，为什么从小就喜欢画画，原因也是很复杂的，有时候总是讲跟环境有关系，跟父母有关系，有家庭的因素。我具体地讲一点。我父亲的房间里挂了一张画，是任伯年的，是复制品还不是原作。那时候我父亲没有条件去买原作，但是这张复制品不是现在的复制品，是石印的，印了以后用人工上颜色的那种。任伯年画了一个人骑了一头毛驴，他看见后面有一个推车的人，就是"他骑骏马，我骑驴，仔细思量总不如，回头看推车汉"。意思是你不要自己骑了毛驴，还去羡慕人家骑骏马的，你回头去还看见推车的，你比上不足，比下还有余。所以我从小就知道任伯年。

还有我父亲有一个很好的朋友，是一个邻居，他的上代人也是比较有名的，叫张祥河，这个人是刻美术丛刊的，有一种叫《四同古斋丛书》，石涛的《画语录》就是第一次在他的丛书里出现的。这个人后来在广西、广东做官。他的孙子叫张铸，也很喜欢画画，常到我家来，他给了我几本启蒙时期的画簿，我就根据它来学。小时候家里就我一个孩子，家里鼓励得多，这样就慢慢地喜欢上了画画。同时，我们上海市松江县在明代的时候是很有名的，那时还是松江府上海县。松江的环境也有一些特殊的意义。我们这条小街上，有很多手工业的作坊，有用土法印彩色的土布作坊、染坊，有刻神像的店，有水印木刻糊纸牌的店铺，还有用脚踏的车床，一些木器玩具、用具等属原始的手工艺品店。这条小街上民间艺术的东西很多，小时候我就在这个环境里长大。

我念到初中要升高中的时候，因为数学太差了，没办法再升高中。这时抗日战争全面爆发了，就在1937年，日本鬼子就是从我们松江附近靠海的金山卫登陆以后，把松江城市都破坏掉了。我就跑到上海来，进了上海美术专科学校，从学校里也学了不少东西。五四运动前后，我们上海美术专科学校的校长刘海粟介绍了许多西方的东西，也非常重视我们古代传统的东西。我在学校念书的时候，我们在学校里受的训练不是很严格，也可以算是很自由。以前我认为这个学校好像很随便，但是事情总有两个方面，它也有一个好处，这次我在香港中文大学讲的时候，我说我也要感谢这个学校，由于学校里的训练不是很严格，我可以自己自由地去发挥，学校没有硬是叫你去学哪个流派，学校管理比较松；但是另一方面，松里面也有它的道理，没有扼杀学生选择自己所走道路的创造性。所以一个事情有两个方面，处理得好就是长处，处理不好它就变成短处。当然学校严格训练是很好的，但是严格过分，把学生自己的道路堵住了，硬是要往这个地方走，再重新回头走自己的路就比较麻烦。当时我非常感谢学校，主要的一点就是学校让我能够在学习的时候走我自己的道路。

上海美术专科学校毕业后，我生病回到松江，在家里临摹一些印刷品，临了好几年。1949年以后，我就参加了画一些普及作品的工作，先画了

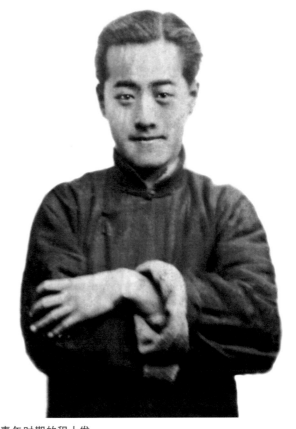

青年时期的程十发

一些年画、连环画。新中国成立前有段时间我画画时也是很苦闷的，也没什么出路。为什么没有出路呢？当时社会混乱，坏人当道，假如你要真正画一些比较有艺术性的、有意思的画，也不容易卖得掉，而且也要靠社会上一些关系，没有关系就没有办法卖画，所以很苦闷，看到社会上那些画也是很庸俗的，没什么我们民族的风格。第二，我自己找不到工作，就是靠家里，因为家里是做医生的，我一面养病，一面学习。

到了新中国成立，就想到出路了，因为我第一次看到毛主席《在延安文艺座谈会上的讲话》，文艺是为工农兵服务的，我就开始画通俗。现在通俗的道路就是普及的道路，我自己的出路也是从这里来解决的。因此我开始学习画一些通俗的东西，后来画了好多连环画。画连环画的时候也不是很单

纯的，有一部分人是鼓励你的，但还有一部分人是看不起你画这些东西的。同时我在学校里没学人物画课，后来进了上海人民美术出版社当创作员的时候，有好多同志，我就向他们请教。出版社有个资料室，我中午总是不休息的，午休的时间我都是在资料室里，学习如何用中国画法来表现、描写现实生活。我把出版社当作了我的第二个学校。

后来我想到画中国画跟连环画没什么矛盾，我们总是要把很多矛盾统一起来，所以1955年的时候，我就用写意画的画法画连环画。我画了一本《画皮》，这本书就是用写意画的形式来画的，做了一个尝试，又是中国画，又是连环画。后来我得出一个结论，连环画的特点是连续的，其他的跟画画是一样的，你用油画方法来表达也可以，用木刻的方法来画也可以。这样画连环画、画插图以后，慢慢就走了这条路。差不多也是这个时候，我画了外文出版社的英文版《儒林外史》的二十几张插图。到1960年的时候，我还用中国画的形式画了连

程十发年轻时居住过的松江旧宅 —— 莫家弄

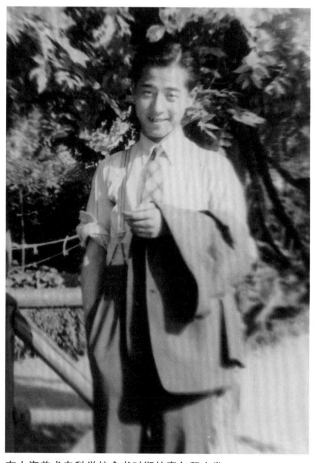

在上海美术专科学校念书时期的青年程十发

3

环画，其中的《阿Q正传》108图，可以算是一本连环画，也可以算是一本插图。这个时候，我们常常到南方的少数民族地方去，也画一些少数民族的题材的画，大体的最简单的就是这样一个概况。

但是现在也没有画好。为什么没有画好呢？因为中国画在我们这个时期，既要真正地吸收我们民族的特点，又要具备时代性，民族性也不能把古老的东西重复一遍，又要创造性的，又有民族性的，也是一个很重要的课题。更重要的是要有时代性，时代性里还包括自己的独创性。

我的画现在还有一定的地方给我发表，但是我也相信，可能在我故去的多少年以后，人家会忘掉我的艺术。我们刚好跨一个时代，如何使我们古老的中国艺术跨进一个新时代？我们是封建时代的绘画，当然封建时代的画也不是都是坏的，有的作品升华了，但是我们要使民族的绘画，在新的时代里出现一个新的面貌，这个是很艰苦的，我们现在还创作不出来。而往往有许多年轻人很急躁的，常常

连环画《画皮》

《儒林外史》的插画

不去从根本上发现问题，只从形式上来发现问题，往往看见一件作品形式是很新了，但是缺少一种民族的深厚的感染力。

还有小部分的人也很奇怪，他对我们的遗产不很重视，好像否定掉这个东西才能出新。这也是我们今天要做的、要探索的工作。而且我现在的工作不单单是我一个人如何画画的问题，更是我们如何把中国画继承发展下去的问题。特别我们上海的中国画，历史上有很多复杂的原因，清末民初出现了所谓的，也不能就叫"上海派"，假定的"上海派"，这里很多的人，像任伯年、吴昌硕等人，当时他们冲破了他们的时代，做出了贡献。我们要继承这个"海派"，"新的海派"要创作新的风格，要探索，不能也是茫茫然，所以要大家来努力。我只能够讲我过去的学习，并不是一味肯定我过去学习的这种方法，还要看以后如何来探索这个东西。而且我们中国画在国外很受重视，现在很多海外的学者都在学我们中国绘画中那些精髓。上次美国加州大学的高居翰教授，他写了《中国绘画史》，从外国人的角度来看我们的绘画史，这确实也很有意思。我们还在一个探索的阶段，让我讲一些经验，是很难讲的。即使我自己承认了这是经验，社会上不承认你；就是社会上承认了你，过了一个时代，历史不承认，你也没有办法。所以现在刚好在一个很苦闷的时间里，工作也多，在这样的时间里，如何把中国画特别能表现时代的，也特别能表现我们这个时代特点的东西表现出来，如何深度地研究、创作，还要下苦功夫，这不是一个人能完成得了的事情。

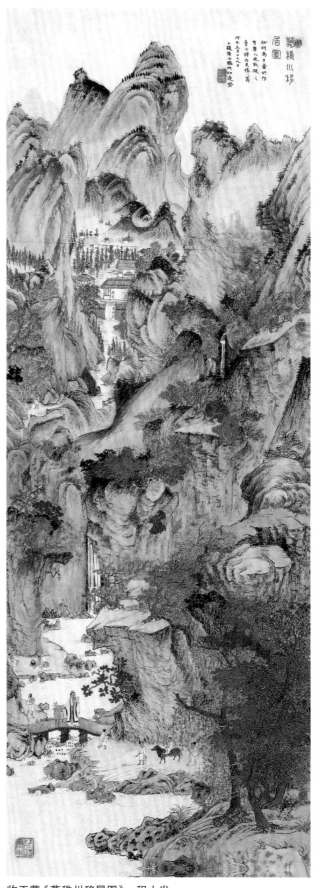

临王蒙《葛稚川移居图》 程十发

「学习传统和基本功的练习」

学习传统

什么是传统？什么是传统的精华和糟粕？我很难说得具体。

历史是有延续性的。我国绘画史里，有许多杰出的画家、杰出的作品。当时是很了不起，但从现在的眼光来看，他们还是有一定的局限性的。我觉得在一个优秀民族的传统遗产中有很多的精华，我们要恢复和继承这些好的东西，但还不够，还要进行补充，这就是继承和发扬的关系。具体地说我国的人物画吧，从鸦片战争起一百多年来，杰出的画家是不多的，只有任伯年比较突出。另外，早一些时期如费晓楼、改七芗等，当时也是名家，他们画的仕女和唐代相比，前者比较结实，具有壮健美，后者比较瘦弱，似乎是病态美，可能与美学观点上的不同有关。

因此，我们要发展人物画，只从古人的技法上学习，我觉得局限性比较大。除了十八描外，是否可以还有其他描法？我常常看到古代的一些绘画，它们用的笔触、造型，有着强烈的感染力。

墨都很强烈明确，意境、技法、形象三者结合得很好。如梁楷的《泼墨仙人图》《六祖斫竹图》《出山释迦图》等，形、意、法三者是统一的。但到明代只学笔法，没有前人高度的意和形，在形体上放松了。因此，我觉得学中国画的人，也要学人体解剖，也要画素描，这很重要。问题在于如何画。如果有了意和法，要表达一个形象，它还不完全成为一个完整的艺术品，它必须有一定的形和高度概括。我认为这是传统中主要的方面。

学习传统，我的经验是从传统中找出几个自己喜爱的画家来学习。有时我用大笔触画画，是受了石

北宋石恪的《二祖调心图》，我感到他的用笔有的很粗犷，有的很细致，这种描法是在十八描之外的。还有五代贯休的画，造型非常强烈，用笔非常强劲，那些强烈的笔触、大幅度的夸张，很有艺术效果，比单独用一种线条勾勒的作品有较大的变化。那以后，南宋梁楷也常常运用这种方法。到了明代早期还有遗绪，如吴小仙、张平山等，可没有过去成功。我想到在传统里也有经验教训。

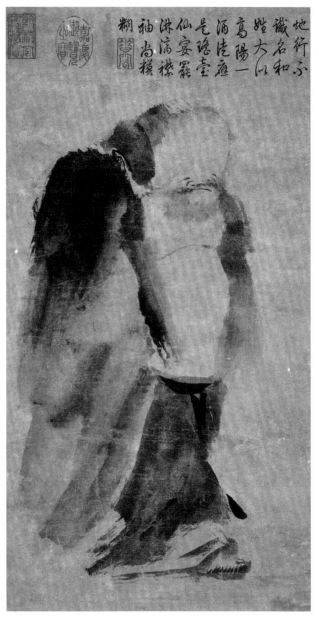

泼墨仙人图　梁楷［南宋］

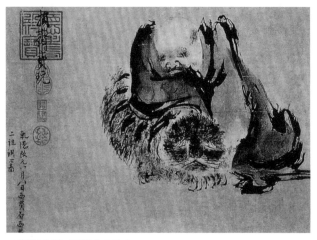

二祖调心图　石恪［北宋］

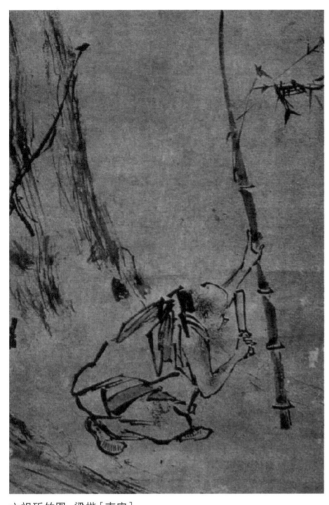

六祖斫竹图 梁楷〔南宋〕

恪等人的启示，我也受了吴小仙他们流派的影响。我感到吴小仙他们的不足之处就是对形的掌握不是很完美。现在的人物画，比过去的好，主要在外在的形的掌握比明清以来的作者要高明，但缺点也正是只具备外在的形的真实性，而缺少了古人的那种夸张和概括能力。画人物画最重要的还是概括生活中的形象，表达自己丰富的感情，从而创作出艺术的形象来。所以，要看到古人的不足之处。就任伯年来说，他是了不起的画家，他给予我们描写我们时代的技法。但也有他的局限性，这些局限性的东西，要由我们来扬弃和补充。而我们今天不足的地方，也要由我们下一代来扬弃和补充，这样才能不断发展我们的民族艺术。

现在大家都在学习传统上用功，我认为很好。但传统的内容那么丰富，如何去寻找适合自己的东西呢？只能根据各人的喜爱去找自己最崇拜、最佩服的流派作品去揣摩学习。但这要有条件和因素，首先必须了解古代的绘画情况、各种流派风格，熟悉古代画家的生活，要善于鉴别他们的长处和短处。

笔法在传统中是很重要的。我讲的笔法，不单是指线条，从技法上讲就是用笔。没有笔法，绝画不出生动的作品。尤其是中国画，笔法当中也包括线条，不能说线描就是唯一的表现方法，要百花齐放。但我

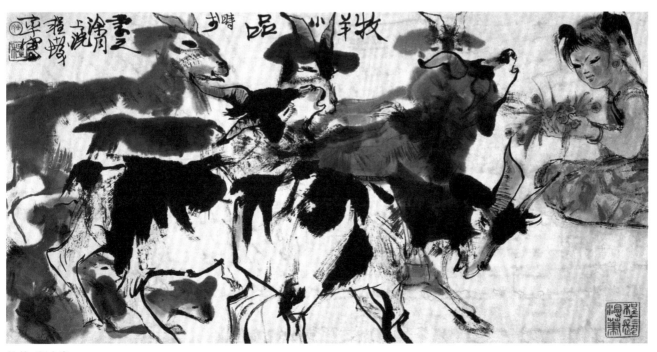

牧羊 程十发

总觉得用线条来表现是最好的方法。我们现在用线描，这在远古时候的原始人，早已用它来表现了，他们画了劳动的场面，画了牛、象等动物。直至现在，我们要概括地表现一件东西，如画一幅漫画，还是用线条来表现的多。有时候，就是画风景画，用线条来表现，也会获得丰富的效果。在画速写的时候，线条能表现物体的动态。当然，用块面的画法去表现物体的形态，也可以画得生动，但效果没有线描那么好。所以，我在画画的时候，常常掺入书法，也就是用书法的节奏来绘制图画。外国人看我们的书法，内容不一定看得懂，但对书法的线条、节奏感，他们还是可以理解的。所以，我在表达线条时也就是同时用笔法表达我的思想感情。一个技法，如果没有思想，没有意，没有感情，就很难办。你的技法如果没有和感情结合起来，技法是没有用的。

意、形、法三者是不能分开的。意在笔先，接着就是形，形不是自然的翻版，要有艺术的创造。还要有法，没有法度是不行的，要有民族的法度，也要吸收外来其他民族优良的技法。

在课堂里有些东西老师可以教，有些不可以教，这就是感情的问题。一个艺术家的感情是最重要的。1978 年，广西壮族自治区成立 20 周年，我到一个山区小城参观，深受感动。当地文工团创作的一个小节目，是我从来没有看过的。这个节目是演唱《美酒献给老画家》，歌词大意是说，欢迎老画家到他们那里去画画，画风景和人物。生活是非常丰富的，作为艺术家，就要有感情，就好像少数民族一样用真挚的感情注进酒里。你给人家喝了以后，要使人感动和陶醉。因此，我感觉到一件艺术品，虽从生活中来，但不应和生活一样，要酿成美酒而后敬还给人民。这个任务是很不简单的。

什么是基本功？这在我脑子里也很模糊。基本功就等于写小说的作者所使用的语言、语法一样。现在我说的基本功，不是常说的基本技法、手段，而是培养一个作者的思想感情和技法的两者结合。这虽很不容易办到，却是基本功的重要方面。比如画映山红杜鹃花，今天，我们画映山红，也是借映山红寄托我们的革命豪情。因此，基本功里便产生这样一个问题：

胆剑篇　程十发

9

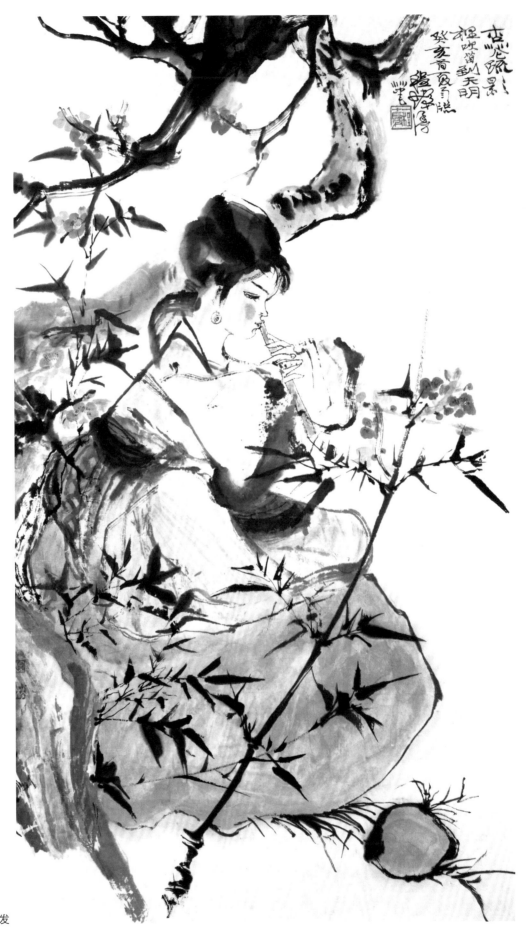

杏花疏影　程十发

从国画方面说，是否要分人物、山水、花鸟等科？如今天我要借人物来表达我的感情时，人物便在我的画面上表现。明天我觉得用风景山水来表达我的感情较合适时，我就画风景山水。这和作诗一样，所不同的是，绘画只不过借形象来抒发感情罢了。所以，是否一定要分工？当然，我不反对分工，有不少艺术是可以分工的。但在学基本功时也要百花齐放，不要强求统一。假如以素描作为基本功，素描流派很多，方法也很多。为什么我觉得一开始时基本功不应统一？作为语言，基本的语言结构是共同的，但作为一种艺术手段来表达，我觉得也有流派，这可能跟其他不一样。画家一生的发展跟一开始学画素描的流派和风格很有关系。基本功的技巧锻炼，往往影响到作者以后的创作道路和方法。我是很晚才开始画人物的，原来不会画，便拼命学。我的素描学不好，还是学古典的多。

我画《儒林外史》的插图，老是画不好，只用明清小说版画插图方法，总觉得不够。后来吸收一些外国的铜版插图，给予我很大的启示和帮助，但我仍然不放弃原有的风格。

有些同志往往在画得很好的素描上面蒙一张宣纸，翻成国画。结果一看，还是那一张素描好，而这张国画差，很有距离。这是什么原因？我觉得很简单，就是他在画素描时没有考虑到下一步要用概括的国画笔法去表现形体，仍是复杂的素描。因此，形体组织就发生了问题。所以，不要用素描去翻，而用一幅国画的草稿去翻，也会比这样做好。我往往采取一种特殊方法，先画一张铅笔的素描，这是一种练习，使自己熟悉对象，以后就脱离这张素描，又大胆地在宣纸上不断地画，画一张，再画一张，使自己再进一步熟悉对象。这样，打稿子时就要考虑到将来画国画时的笔墨处理。

敷颜色问题。从颜色看，我们的传统是了不起的，但还是不够。在创作实践中，山水、人物用色也差不多。重彩中常用的是三种颜色：朱红、石青（偏红的那种）、石绿。这三种颜色在我们国画里是最亮的颜色。这三种颜色之所以画在画里很亮、很华丽，是因为这是色光里的三原色。而我们用黄、蓝、红三原色

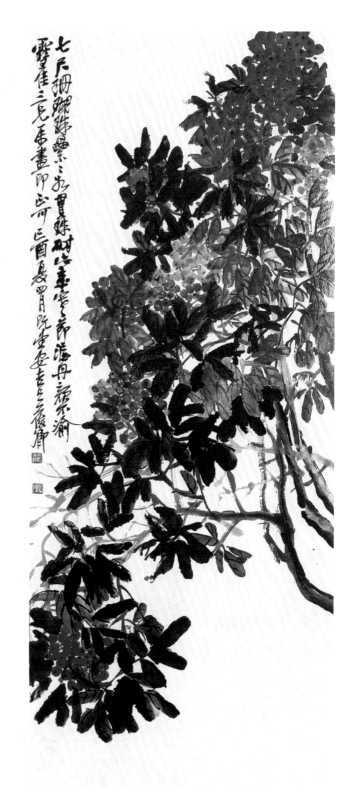

吴昌硕的花卉

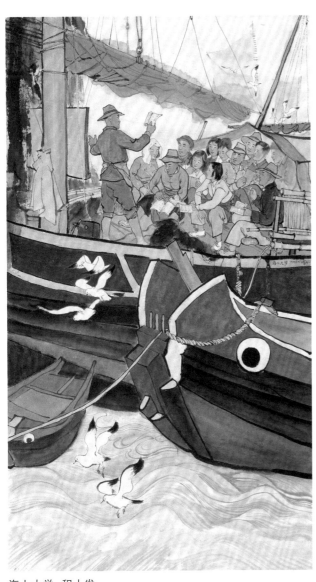

海上大学　程十发

复制色光的三原色，所以，在画国画时，会感到颜色画得很浅，不够亮，再加一遍，加到最后，颜色还是不亮。而宣纸也往往会和你开玩笑，颜色常常加到纸的背面去了。我们加上去的不是光线，而是粉末的颜色，要靠光线的照射才产生效果，故愈加愈不亮，反而愈暗，这是有道理的。所以，我们要掌握宣纸的透明度，注意颜色的浓淡和水分问题。一次加上去的颜色比较亮，如连续加上去，到后来反而会变得灰暗。

吴昌硕的画，他画的花卉的颜色很复杂，他没有把笔洗得很干净，而不觉其灰暗，反而觉得很丰富。我认为他的重彩跟凡·高的很相似，色彩不是调和的，而是分裂的。他画的灰色不是灰色，而是红和绿并列在一起。所以，在色彩方面，我们不必完全跟古人学。过去曾有人照着真花涂颜色，实践证明这是不行的。红色的杜鹃花，也往往要配上些其他颜色来衬托，才使红色显得鲜艳。

还有一点，基本功中什么是最基本的东西，传统中意境很重要。而基本功有两个方面：一个是写实，通过你的眼睛和手，正确地把物象描写出来；还有另一方面，就是把你想象的东西，通过你的手充分地描写出来，把这两者结合起来，才是中国画的基础课。我建议画人物的同志，要抽时间画连环画和插图，这会帮助构思、构图，帮助你提高想象能力。开始时要找些参考书，画多了，画熟了，以后就可以根据自己的想象把人物画出来，这也是基本功。速写也可以帮助你一边看，一边把一瞬间过去了的东西背出来。用毛笔、宣纸画速写，人们往往会被搞得手忙脚乱，但有好处，会创造出新的技法来。速写、默写都是基本功，书法和其他文学艺术的修养，也属于中国画的基本功的方面。

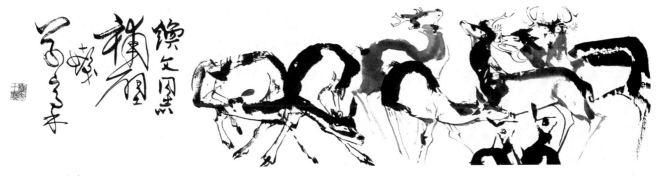

长乐图　程十发

临摹、写生、速写

　　国画要以古用今，要临摹古代的优秀作品，师法其上。但要有理解、消化，再加上自己各方面的修养，才能创造出新的艺术水平的作品，才能成为一个出色的画家。余摹马家一角景尚在弱冠时，有见余画者笑谓：石如角黍，树成败铁。接受赠与后即废，不复作为留古人糟粕耳。近年好摹北宋人画兼及南宋，见马家力作，亦思染指，恐堕浙派魔障，故从荒率处着手，用笔略劲疾耳，成后沾沾自喜。客疑云：君临六如颇得神似。彼一语道破，不觉黯然，我侪师古纵有所得，亦如下阿鼻，难以飞升。题时汗渗不能自已，时岁在著雍困敦七月下浣，临马麟《静听松风图》，记于四赵阁。云间程潼十发。画国画还要写生，可以根据条件写得很细，有时可以抓住大的部分，凭记忆画也可以。

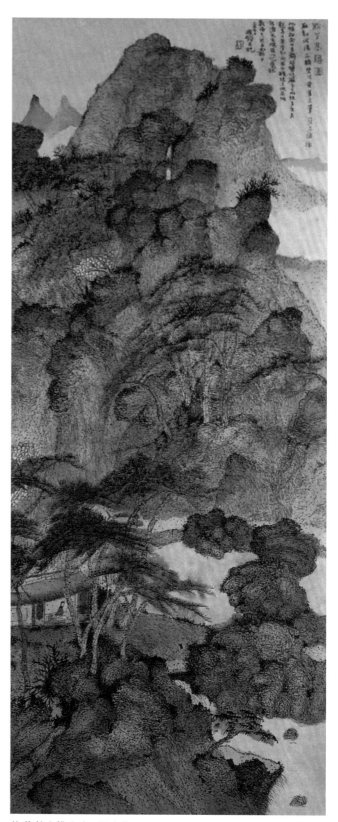

仿黄鹤山樵山水　程十发

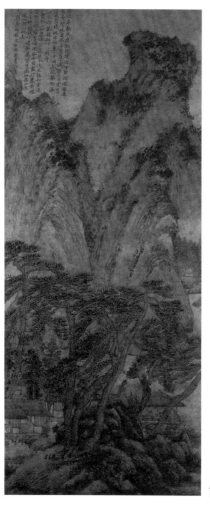

黄鹤山樵图　王蒙［元］

关于基本功练习，我总觉得速写是基本功中之基本功。人有时往往有一种惰情，即怕画速写，这需要克服，要硬着头皮去画。开始时可能画得不好，但画了几次以后就会上路，兴趣就无穷了。速写出笔要快捷，还可以直接用毛笔和颜色画速写，追求一种特殊的效果。

速写绝不能概念化，不要用表面流利但不能深刻表现对象的线条来迷惑别人。即使别人暂时受你迷惑，但这是经不住考验的。

多画速写，尤其要多画舞台上的艺术形象，锻炼自己。在来不及细加考虑的情况下抓住对象的主要神态，放弃一切次要细节，容易产生新的表现手法和风格。除了速写，还要练习默写，一为巩固，二是抓住生活中一瞬间过去的生动景象。

速写，尽管是写实的，但由于思想情感寄托在里面，对某些地方进行了夸张，甚至有些地方画得不太准确，但反而感到有味道；如果安排得四平八稳，形虽正确了，反而少味道。因此，思想感情与艺术结合起来才可成为一件美术品。（1979 年 4 月 13 日在上海中国画院讲课时讲话记录）

应该多画裸体写生，画人物画主要画人体动作，不懂人体结构怎么画人物画。

画速写最好是从局部出发，往局部发展，这样才能在瞬间更集中地刻画形象，画出的线条也把来龙去脉交代清楚，这与将来画中国画是息息相关的。画场面速写，人物动态要画得生动，但场面构图要精妙。

画速写是训练脑、眼、手这三样东西，也凭这三样东西。第一关不要"怕"。关键是抓住外面的轮廓线，细小的地方可以稍后一会儿。画速写要抓神情，脸部及手要抓住。要用脑，要理解。速写是当场看和记忆相结合的。

画人物写生，如果不考虑对象习惯姿势、动作，随便去画，难以画好。线条的夸张一定要符合形体

着色的人物速写之一

着色的人物速写之二

人物速写之二

速写培养手、脑、眼的统一。多画！大胆！线条与动作相结合，
生动，有节奏感。画速写能够丰富平时作品中的对象形象、
姿势和动作。速写的线条是为了达到表现对象，所以要根据
对象的特点有微妙的变化。就速写来说，除结构形象外，更
主要是神气，也就是国画中的"传神"。

人物速写之一

动物速写组图　程十发

的实际，不能脱节。（1979年3月14日与子程多多谈艺）

我的戏曲人物速写都喜欢当场画，根据照片回来再画，不可能有当场画那种效果。

曲舞台速写"四要"：1. 不怕快，不怕复杂；2. 抓大体，抓重点；3. 记、背、看结合；4. 画得多，看得多。

李公麟是北宋有名的人物画家，《五马图》是他的代表作。前面四匹马是他写生的作品，每匹马前各有西域马倌的形象，画幅上有当时大书法家黄山谷的说明题字，但第五匹后来遗失掉了，请高手补了一幅，但不是写生而是想象画成，尽管画得很好，但缺少生活气息，说明中国古代绘画的成就与画家熟悉生活、理解生活有极大的关系。

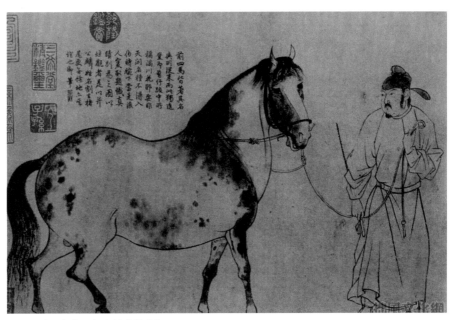

五马图（局部）　李公麟［北宋］

人马速写图

舞台速写之一

舞台速写之二

舞台速写之三

舞台速写之四

程十发和陈佩秋在共同讨论石涛的画

梅花有单瓣，如杏梅；有复瓣，如骨里红，皆有奇香。古人写梅蕊极刻画，用笔如老干，疏枝以飞白法，画花蕊以金错刀法，其中千变万化，识者自能辨之，杨无咎《四梅花卷》看似平易，而梅花之神态尽得其笔下也。

读　画

庚子五月夜读敦煌画册，见隋人用笔颇真率，因仿之。

人物画一门以减笔为最难，五代石子专、姜道隐以简率之笔写吴生，故别倡一体；考其法度，虚实处虽奇诞，而不失物之真形。有宋马钦山亦运其故称巨匠。后老一味粗野而失形理，士大夫斥为野狐之禅，不为老莲。今余心追六朝古壁，师其简率真趣，写屈子橘颂一章，此中有无得失以质。（己未初春题自作画）

减笔人物源自五代禅宗画，后世引为写意人物。南宋尚能传其遗绪，明季亦有数家，然有形而无其质，近代任伯年传其正脉，减笔而意不减，且当减者减，不能减者则不必减，笔简而神全，此不易求得之境界。

古时禅宗画并非作者都是释家，余亦好其笔法写简体人物。

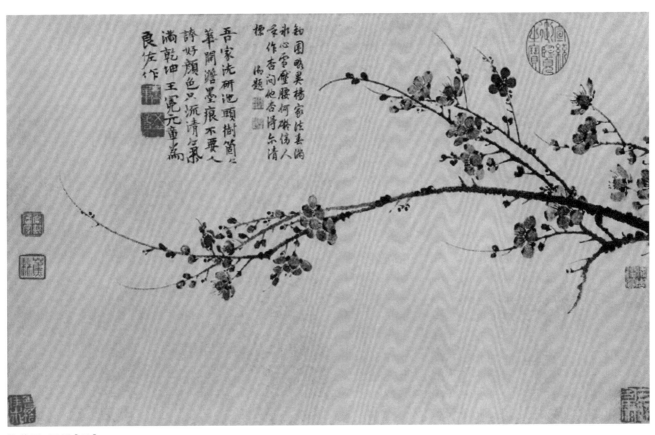

梅花图　王冕［元］

赵松雪初写《二羊图》世为神品，余日日涂鸦不成丰器，乃松雪以画马之法以画百兽，腕下即有真羊；余胸中祇知一羊不知百兽，如是腕下无羊矣。（辛丑二月十发又记）

元时方士郎后雷写《春消息》一卷，抽条数尺，一气呵成，墨蕊千朵，见者引为道家顷刻花也。今余也题春消息，只写一蕊，识者引为如何？

文衡山《露茄晓竹图》为八秩七岁时所作，极得元人风规；后为百谷所得，而贻友人者，常见烟客摹本，绝似，此为祖本无疑也。（甲辰五月云间程十发识）

老莲三十二岁时师文湖州《偃竹图》，自称为第二义。余亦好写竹，以老莲为第一义，第二义岂多得哉！丁巳中秋，文冲兄抬饮，天野兄出示悔翁杰作，读此笃笃清影，余惊呼曰：三百年来月明在此。（程十发亦醉后题）

学水墨不如师白阳为上，青藤不羁而狂，不若不狂而醇，故我舍徐而取陈也。（壬午初程十发程潼笔）

丁卯为正德二年，时老樵五十岁，故精神饱满，狂草中杰构也。（题枝山老樵草书真迹）

吾乡董思白书法正楷宗徐浩、颜真卿，行书宗芾，参杨凝式。此卷为其师古之作，楷模法度足见准绳。（己未嘉平云间后学程十发记常观）

八大写荷章法相类，起卷为群菌盛放，卷收处写莲实一柄，已有四五卷矣，然风华各异也。此卷用笔亦殊它本，特以莲蓬极佳，粗中有细，尤以数墨点最现精神。（原为咸丰间陈良斋所藏，癸卯残冬十发又识）

陈洪绶的《斜倚薰笼图》是作者四十岁前后所作。他早年用方笔较多，此时已转入圆笔长线。仕女形象并不像其他作品中那样怪诞，而且很有一种古秀之美；也不像有些作品中有意夸张，画得头大身体小。看来作者并不是对形体的比例掌握不好，而是根据他创作情绪的需要，如他画的《吴天章像》中一个坐在芭蕉上的持扇妇女（上海朵云轩特地取出"她"来独立制成水印木刻），还有木刻插图《娇娘传》中的娇娘等，包括这一幅画中的仕女都是形态俊秀，风姿绰约。

这是什么缘故呢？同一作者为何能画出妍和怪的不同作风呢？我想是生活给予作者痛苦与快乐的缘故。当他在生活中境遇美好的时候，他向美的方向走去；当在抑郁的处境中时，他又回到古怪而不可思议的境界中，去画他所谓"高古"的作品了。（《新民晚报》春灯读话录之二）

新安诸家承华亭法乳，故祖法元四家，以萧尺木壮年之作，亦以云林为师，笔墨萧正束，古味盎然，

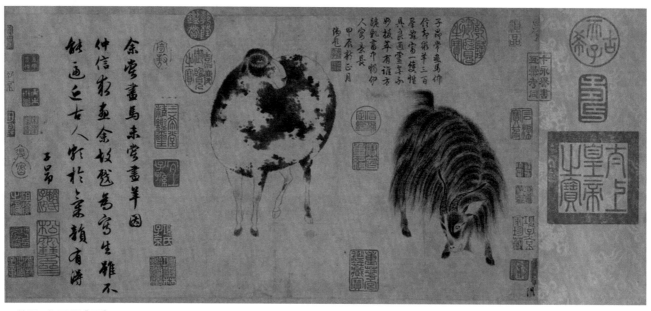

二羊图 赵孟頫［元］

斜倚薰笼图（局部） 陈洪绶［明］

少女奏乐图（局部） 程十发

是其佳构，藏者宝诸。（岁在丙寅仲春之月，云间程十发观题于三釜书屋晨窗）

此张子羽《秋江揽胜》画卷，风格极似米万钟，盖崇祯间不受云间派影响者，面目亦有相似处，然图南尚有极工致一种，或为早年作品。此卷初为荒率匆匆，细味笔墨小中尚见阔大，不愧明末高手。甲辰浴佛日，十发记。（题明张子羽细笔山水真迹卷）

偶见山人癸卯时诗稿一册，书体与此图中题字相似，考是年山人为四十二岁，如是此图亦为解？馆

竹石图　郑板桥［清］

野凫图　八大山人［明］

气韵生动乃艺事必求标尺。气为作者之质，韵为作者之文，文质相辅，气韵生动矣。有笔墨必有气韵，近世艺人虽知有气韵与笔墨，然不知从何处搜获，而观八大山人之作亦可发微文质相辅之旨。人皆言八大善简笔写意，余偏从其不先形似为先，其不同别家之面目乃其质之不同，非物之不似也，善学八大应事其哲理而师之，不当从其表象也。

世人珍视八大之迹定是重其画笔也而重其气节尔。八大之画，若非八大所作，即请效其笔墨仅为无足称贵也。余见八大写墨荷有数十本，读画之时，祗见八大而不见笔墨，虽本本相似，然拜瞻八大其人虽同又不同也。

郑板桥写兰竹，风姿绰约，且获小品不易。庚子冬日于败旧故纸中捡出，然疲破不堪，乃自花一日之功，洗涤潢冶，复现神采，亦间中一乐。

扑蝶图　陈洪绶［明］

秋菊飞鸽　程十发　1977年

四十以前精作，工雅绝伦，虽有稚拙之处，而风华照人，考为新罗写美人之合作也，此伊人之风貌似为阿谁写照，且题诗香艳，极引人遐想不止也。癸卯除夜十发识。（题新罗《山人美人图》）

此廉州老人《桃奚谷渔隐图》，不类湘碧家法，鉴为倩门下耕烟代笔。考康熙三年为甲辰岁次，石谷子是年乃卅二岁；款字亦为代字，惜画临截去一字，因此不识所赠何人也。石谷深具功力，早年已达大家，除为湘碧代笔，烟客亦有倩为庖代者，洵求王得羊，可宝、可宝。癸卯蒲月，云间后学程潼十发又鉴题于上海不教一日闲过之斋灯下，试新制桐油烟墨。

徐桐华为解弢馆高弟，下笔纤逸，偶仿乃师，几可乱真。此便面以半金得诸市集，其画菊与新罗年师法瓯香为一辙，双钩竹有金错战笔之意，此新罗创格也。余好山人画，近未有佳获，得此有求王得羊之意，戏志俚语其下。（辛丑八月庭菊待绽，老杞将果之时十发于海上鲸楼之晚窗下）

黄应乾为明代刻工，属徽派名手，曾于万历三十七年刊《越国太子正脉》传世，今见此《沈凤毛先生画像》，用笔清健，栩栩生动，为明季画像之典范。（己亥二月云间程潼十发记于步鲸楼之晴窗 —— 题明黄应乾）

任伯年先生此《白藤鸳鸯图》为五十三岁时力作，斯时颐翁变法，一去妩媚之态，汲取青藤、雪个

风范，笔图淳朴，神形俱胜，真近世大家也。（癸卯岁仲夏月云间程潼十发读后记于黄浦之西岸）

来楚生的创作态度十分严肃，一张稿子反复研究、试验，不是随便画画的。

负翁画笔简劲，不失古风，当今之青藤、白阳。（己巳冬孟程十发题于修竹远山楼）

八大有《群鸭图》，为世之瑰宝，读子颐同志此作，有八大之奇，而无其谲，使人有秋水兼葭之思。

庚申初夏，余客蓉城，得瞻石壶先生遗作展览，知先生取法古今各家，自抒新机。

天衡兄近作似以南唐徐熙笔法发微，而成格古韵新，余求之不得也。乙丑仲夏窗外有惊雷时所书，十发漫笔。（题韩天衡《松月幽禽图》）

十发题天衡画莲花曰《新艳图》，若问何谓新艳，余曰：八千年莲实笼罗新花，岂非新艳乎？时丙寅春仲。（题韩天衡画莲花）

天旸所制《九歌图》能师古又抒新意，刘家父子真今世之大小尉迟也。（庚申夏仲程十发记）

蒙古族统治的元朝，由于汉族受到歧视，士大夫阶级都有一种出世思想，影响到文艺，特别是绘画到了元代是一种大变，他们追求荒率的意趣，创造出新的风格。如倪云林的《六君子图》、黄子久的《富春山居图》，他们不像以前的画家那样水墨淋漓，而是以干涩的笔触画在纸上（以前画家大都画在绢上），所以中国画的风格演变是受当时社会各种影响形成的。

明代画坛形成了一部分学南宋新风格的浙派与另一部分学北宋人的吴派。浙派代表人物有戴进、吴伟等；吴派代表人物有沈周、文徵明、唐寅等。唐寅是兼学北宋与南宋的画家。

明代后朝，中国画渐趋相互师承、模仿而衰落，董其昌企图复兴中国画，提倡"行万里路，读万卷书"，强调佛教静悟，提倡绘画的文人气息，而对绘画的基本功则认为不必重视（但他还是很推崇元代黄子久的），他的这种思想影响很大（也影响到西方现代美术）。到了清代，画坛分成了两派：一派是石涛、八大、浙江、髡残四位画僧，他们早年都是董其昌的崇拜者，他们强调表现画家的个性，反对抄袭古

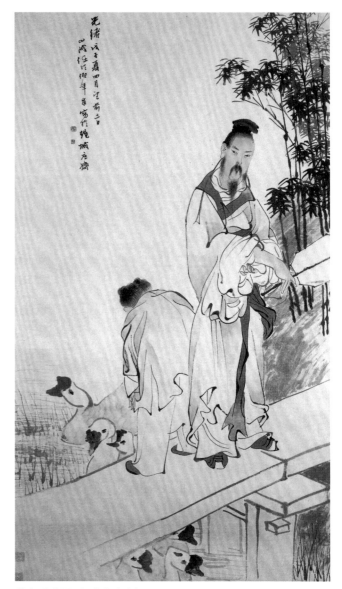

羲之爱鹅图　任伯年（清）

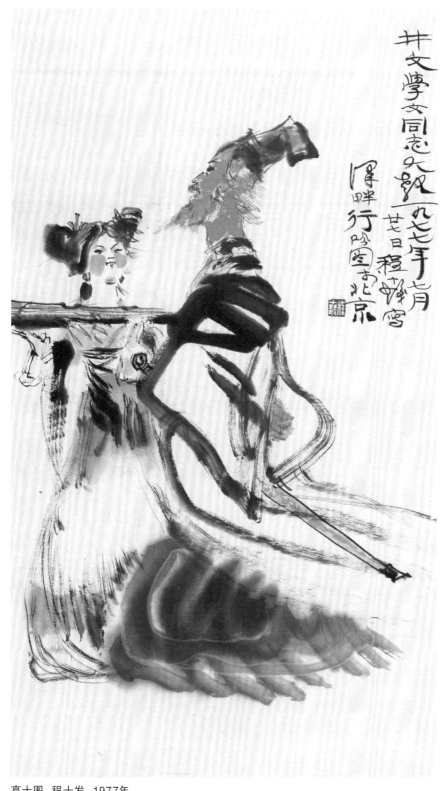

井文學女同志斧政 一九七七年 七月 廿日 程十發寫

溪畔行吟圖於北京

高士图 程十发 1977年

人的外表；另一派以"四王"为首，他们只继承了董其昌的以复古来振兴画坛的一面，而忽视了画家的生活感受和个人独创性。

明代后期出现了像徐文长这样多才多艺的艺术家。他兼擅书画、文学、戏剧，他的画把文人画的墨戏发展得更进一步，更具有自己独特的个性，他在奔放不受束缚的笔墨中间寄托他的胸中块垒之气，他给后来的清朝扬州画派以及上海画派以极大的影响。

鸦片战争以后，上海地区成为殖民主义侵略的基地，经济上有了特殊的地位，各地高水平的画家在太平天国后期纷纷到上海来进行艺术活动，但各家各派都有自己的师承和发展，它是现代中国画发展基地之一，像赵扐叔、任伯年、虚谷、吴昌硕都在这里活动，形成了上海地区在中国绘画史上重要的地位。当然北方也有不少画家在北京活动，南方也有岭南派崛起。

昔闻任伯年先生曾藏有八大山人画册，然不得见其真迹，因先生之师友如杨见心、郑大鹤、高邕之诸公为提高先生之艺事，尝劝学八大，故尝见先生晚岁有仿八大之作。丙寅之蒲节后数日，客携来无款临八大册页一本云：昔年获自任氏后人。余审视之，订为伯年临八大山人之作，特捡于后，一不使前人笔墨之演灭，二示前辈之好学云耳。（云间后学程潼十发记）

「绘画的讲解」

独树横岚　程十发

对联　程十发

艺术教学

艺术不能教，要培养。用艺术方法培养，要多看古今中外各种文艺作品，要看世界上有什么东西，要了解，要多读书，要创造性地去学习。知道的多了，方法也就来了。古今中外都要学，古代的、民间的、原始的都要学。

学画和学戏一样，一开始学流派也不好，不学流派也不好。因为要创造性地去学，如先学了流派，创造性就要受到影响，将来再要变化就困难了；但不学流派，如何叫继承流派？因此，学流派和一般创造性地学如何结合好，这是我们要加以探讨和研究的。（1979年3月26日在上海戏剧学院美术系的讲话记录）

学习，开始总是学流派，我开始画人物学任伯年、陈老莲。后来用粗、细笔画，画写意的时候喜欢用减笔画。（1979年6月15日与中央美术学院八位研究生的谈话）

艺术传统如汪洋大海，找自己特别崇拜、喜爱的作者去学比较容易有效果，否则就要从新石器时代开始学起。传统技法对我有启发，可从一点突破，古人的要为我所有。另外，要从生活中产生思想感情，从生活中产生技法。素描是一种练习的手段，是为了把看见的东西画下来，但不应该是唯一的表达方法。

国画和西画一样都需要基本功，但国画有国画的基本功，要多画，多写实，从而把想象的东西、理想的东西能随心所欲地准确画出来，这就是国画基本功。素描要基本功，中国画也要，这是我对中国画基本功和素描关系的看法。

要培养科学手法，又要培养富于思想情感的技法。素描能正确地描绘出对象的形象，不容易；但更难的还是描绘出对象的情感。

对中国画来讲，那种认为不必要学解剖、素描的观念是片面的。应该非常精确地掌握形体结构，如果没有这一点，画是不会生动的。我很喜欢宋朝梁楷、石恪的画，梁楷有张画在日本，画的是出山释迦，形体解剖都很准确，作者一定在生活中很注意人的结构。还有如李公麟的《五马图》，主要的结构关键

都抓住，人非常生活化。梁楷的画法延续发展到明代的吴小仙。吴在当时也是个了不起的画家，他的笔法是古人的笔法，但没有梁楷的画生动、完整，虽然笔法、意境都有了，但抓形没有前者准确，水平就大相径庭了。

人体在基本练习中是应该画的，要有科学性的理解，这对人物画创作的画面的生动是有好处的。

素描本身是一门独立性的艺术，风格也不一样，因此，学素描能影响以后的艺术道路。

要多看古代中国的雕塑、立体雕像。法国罗丹的作品也要看。难就难在不能和实物一样，罗丹的雕塑每一个局部均与实物对照，给予校正，但作品没有一个与实际的一样。人物是最难的，好的大画家一定会画人物，也能画其他。

中国画要求简练，把复杂的写成简练的，当然先复杂后回到简练。外国古典学院派主张要深刻表现，但不知要深到哪里。苏联有些习作实际就是照片效果，属纯客观主义。

工笔、写意，最好两者都会。任伯年能画得很细，也能很粗；古代一些画家也都是两者都会，如梁楷，泼墨和细笔都能画。

有一种把工、写对立得很厉害的看法，似乎画了工笔不能画写意，把两者截然分开。实际上有时上午画工笔画，下午画写意画；在创作写意画中间穿插一张工笔画，在创作工笔画中插上些写意画。如没有工笔基础，画写意画没有东西，很空。

概括—深入—概括，中外古今的画家都是如此循序渐进的。（1979 年 6 月 15 日与中央美术学院八位研究生的谈话）

我认为美术学院中国画系不分山水、花鸟、人物班为好，中国历史上是不分的。画画主要看内容，为表达某种内容，应该能用山水画表达，也能用花鸟画表达，或者用人物画形式来表达。（1979 年 1 月 28日与浙江美术学院两位学生的谈话）

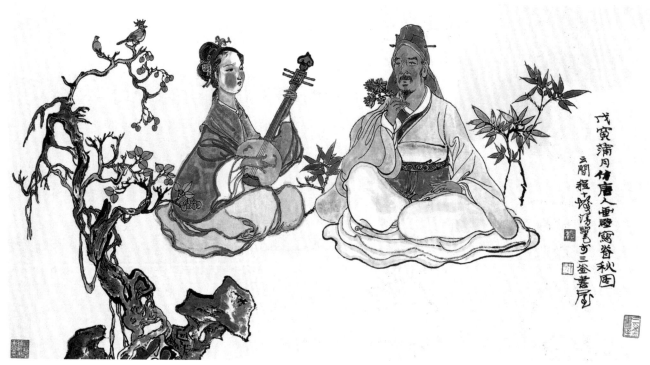

仿唐人写春秋图　程十发　1986年

学老师不要像老师。拙画品不足学，过之亦有习气，积习难返；善学者求诸骊黄之外，不必求形之似。（《题赠乐秀镐人物小品》）

古人的画并不是十全十美的，有画得好的地方，也有画得不足的地方。我的画画得非常差，也可能有一些好的地方、肯定的地方，当然不能全部否定。这个关系说明古人不足之处要现在的人来继承补充，我的不足的地方要学生来补充，这样才能越画越好。（1979 年 4 月 13 日在上海中国画院讲课记录）

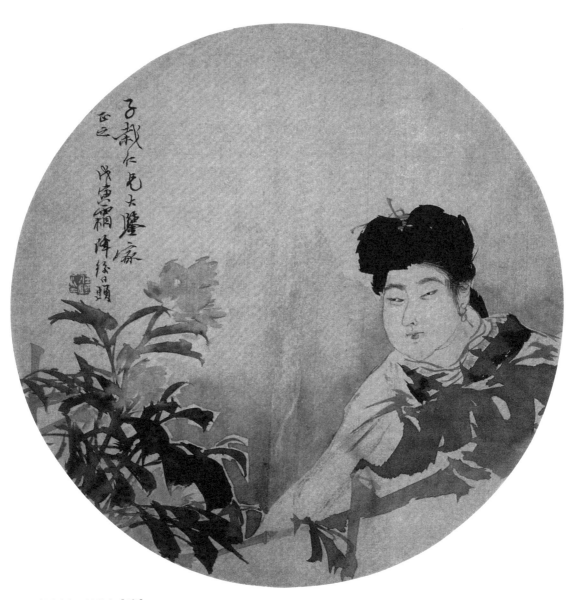

仕女（团扇）　任伯年［清］

鉴　赏

《古木筱石图》是元季大家法绘，竹边留有"云西"一印，柯枝罅间尚存"秋月"一章，不疑为曹云西颜秋月合作真笔乎。而藏章可识者有陈白沙、夏仲昭、吴王韩斋、法黄石，尚有明季藏印数家未及评考，数百年来藏法家有绪，真希世奇珍也，偶获此，不及呼酒倾倒，速跋于左。

甲辰春日尝居珠奚谷一月，晴窗可望横云山素轩先生故居处，归后旬日即得此帧，岂翰墨有巧缘乎。（云间后学十发题）

此写刘邦倨见郦食其故事，故用笔全法虎头，宗高古游丝描，而元人一洗南宋人法吴生习气，故此画为元人，自明后也无此法矣。窃或为雪奚谷翁手笔，边题记亦肖松雪斋，当日故事图长卷每图一事，必缀一题，款识藏记写在卷末，今犹龙之未见酋尾，只能以风格造诣绢素而忖度之，不知中鹄得否，题此以质识者。（丙午春暮十发）

余藏古人画以老莲、南田较多。老莲画古穆壮严，一洗浮俗之气；然瓯香馆尚有闲言，指为太刻画耳，而世不善师南田者多病妖媚而乏风骨，今以二大家之极折中而为同好，证余之好古尚无偏颇，可博识者首肯否？

世传山人签名早为八大，晚年八字易为八形，而此卷年款为康熙壬年，山人为七十八矣，写来真率

苍劲，风韵倍增，为山人晚年力作也，然八字尚写为笑形。古人墨戏，兴起舒怀，笔画长短之说不能泥传也，今检书以质识者。（癸卯小春月云间程十发记于不教一日闲过之斋晴窗下）

此画稿初似精绝之品，细审之亦为古人狡狯，将清湘书体集于一卷以为精能，然清湘书体前后不同，早年绝无书晚岁之月，效颦者总有痕迹。图章摹刻也精到如出一手，做作而乏刀锋。道济盛名，赝品极多，鉴者不可不察。（戊戌冬日读石涛画数种漫题于步鲸楼窗下）

云间派能攻马、夏法者只文度一人耳，尝见访马大帧极神似。

师董、巨而绝类思翁，无印识几不能辨也。

吾乡赵文度仿古册八帧获自庚子春日，癸卯秋雨连旬，把册竟日。（题于海上步鲸楼云间后学程潼十发）

人持白石老人画问白石真伪，老人于画上又题一行字澄为己笔。世有无聊之徒假托名家伪造书画以为糊口，此由来已久，于今为甚也。昔石田、衡山朝有新作，暮即有摹本乱真伪，洪绶画而生者传有千家之众。迩来伪余之作充斥于内外，远在重洋亦以照相质余真赝，余每叹曰，世有伪作才能培栽鉴赏家。此白石老人《菊蟹图》是为真笔，然人疑而质诸白石自己，犹昔有好事者欲求子朗伪造文衡山画，恰走错门户，反求真衡山造文衡山之伪作，衡山叹曰："真衡山不如假子朗乎？"此等笑话，千古无穷，余写此短

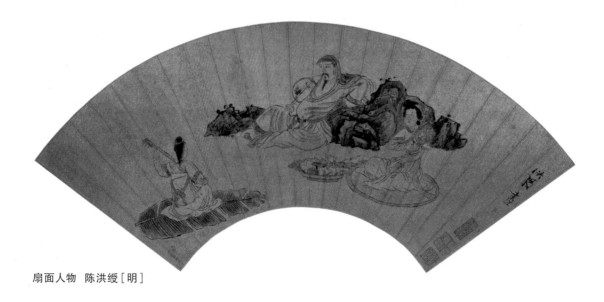

扇面人物　陈洪绶［明］

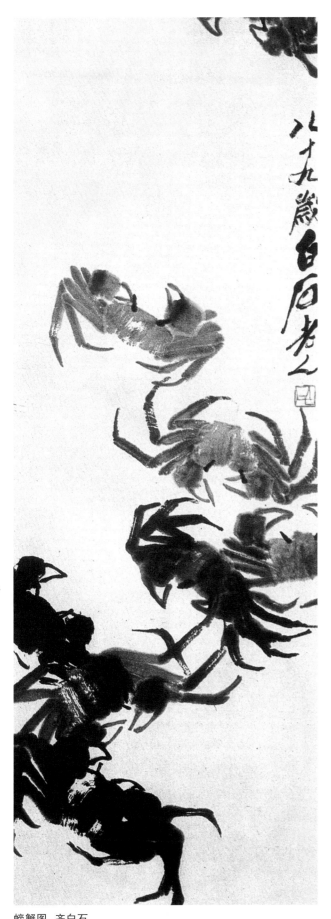

螃蟹图 齐白石

章，希藏白石此画专宝之，宝之。癸亥蒲月雨窗程十发漫笔。（题齐白石《菊蟹图》真迹）

铎翁赠吾此图可称佳品，然志岁月有误笔矣，是年为癸卯冬日而书为癸亥，一字之差二十年，不能不检书于下，不然五百岁后考古家无从措手也。呵呵"十发戏语"！

法因大师所制《清影无尘图》，余鉴为当世墨禅第一。（庚申首夏程十发题于上海）

中国绘画受到西方美术家重视，近百年来是很多的，从古典油画到野兽派，都受到东方画的影响，是中国画、东方艺术的概括能力征服了他们。一幅作品，八大山人的花鸟画没有几笔就表达了出来，这要靠概括能力。

黑白水墨乃艺事之形式也，用黑白概括色彩系中外古今共通之手段，不审有人诬为黑画。君不见老子知黑守白和光同尘之哲理，千古共鉴其科学性。而以朱写画并非红画，缘起于苏东坡游戏三昧。余写朱竹一页，聊当万年笑话，以示子孙恐笑掉牙也。

陈章侯制《水浒页子》岂借糊一家八口之计耶？彼造水浒人物以泄其胸中郁垒之气，正如屈子之制《离骚》，芹圃之造《石头》如一辙也。考其造像，假人物之形态，而谋人物之性格，是中外大艺人之共同处，不能仅以怪诞目之，乃我侪师法之长也。顾公炳鑫老友素重章侯木刻插图，天假其缘，偶得此本，为清初翻刻木，较先者尤有张中子一跋为贵，宜宝藏书箧。（丁巳九月，黄菊初绽，云间后学程十发谨跋）

琴鹤轩乃元季钱塘汤镇高士钱以良之居处。以良善鼓琴，能临晋人帖，详见吴兴沈梦麟于洪武十五时所撰《琴鹤轩记》。此大痴道人庚寅五月所作《琴鹤轩图》，由黄鹤樵子补茆斋高士。是年大痴道人正八十二高寿。是月五日为云间夏氏知止堂无用禅师题自画未竟之《富春山居图》长卷。此《琴鹤轩图》倩黄鹤樵子补成时，山樵正壮年四十余岁。大痴道人笔墨犹龙，变幻莫测，二人笔墨默契相洽，二家合璧，希世之罕物也。《岳雪楼书画记》有此本记录。（至正庚寅后六百三十七年甲子在丁卯上巳云间后学程十发题）

艺术美之我见

　　有时，要为"艺术"一词下个定义也颇不易。对此，儒家有儒家的观点，道家有道家的观点，西方的观点又和东方有异；另外，古代与现代也大不相同。怎样认识艺术美，怎样追求艺术所创造出的美的境界，也因人、因地而不同。而在我们中国画中，怎样做到民间和文人画的矛盾统一，创造出艺术美的境界，在这方面，齐白石大师可说为我们树立了极好的学习榜样。过去的艺术史也证明了这一点，艺术常常是来自民间，又在士大夫的艺术圈中产生很大的影响。可以说，艺术的根在民间，是人们自身生活的需要。但是，如何把这两者（指民间艺术和士大夫艺术）加以统一，做到绝对中有相对，一直是有识画家的追求。如明朝的徐渭，所画当然是典型的文人画，但明朝瓷器上的纹样与图案还是与徐渭的文人画有共通之处的，几乎可以说，这两者之间有意无意地合二为一了，此为"民间艺术与士大夫文人画艺术"统一的例证，非常具有东方艺术美的境界。

　　在创造艺术美上，还有另外一种统一，就是东西方艺术的统一。搞艺术的人都知道，汉朝西安茂陵的霍去病墓前石雕所作极为特别，造型不像秦朝的写实，中间用了不少夸张手法。一大块石头，自然的本色都被加以利用了，所用技法有浮雕，也有立体雕。西方人前去参观，莫不异口同声赞叹，认为这是非常现代的一种表现手法。实际上，在中国人的心目中，它是一件古代的美术作品，是一种古老的艺术表现手法。据我个人看，这类表现手法的产生，可能受道家的影响，但我没有考证过，希望艺术理论家提供材料，共同探讨这一艺术现象。我平素对唐三彩、陶俑和明代瓷器极富兴趣，既把它们当作古代艺术看，也考虑到如何化古为今，就像现代人看西安茂陵的霍去病墓前的石雕，把它看作是表现手法非常现代的作品，并将这种手法运用到国画创新中，谨防照抄"古董"的毛病，这样使人易于观赏现代创新的艺术。所以，创新艺术美也不能绝对化。

　　我的那位同乡董其昌，在划分艺术风格上有"南

对联书法　陈洪绶［明］

绢面团扇（书法）　程十发

北宗"之说，其实是把艺术风格、艺术美绝对化了。历代国画家创造出多姿多彩的艺术风格，被董其昌一划分只剩两家了。然而，艺术发展到当代，有人要否定董其昌的文人画，这也是把艺术发展看得绝对化了，分析的思路也循入了董其昌的老路。现代艺术风格的发展和现代化的发展一样，城市与乡村的联系非常方便，交通四通八达，美术家的出国、来访也非常方便，美术的信息十分灵通。于是在绘画风格上就形成了互相吸取的艺术局面，国内、国外没有界限，古代与现代没有界限，艺术风格不可能单一化，大家都在你吸取我的技法，我吸取你的技法，又保持了各自的个性，谁也不能否定谁。怎样划分文人画画家，怎样界定文人画，历代艺术理论家和国画家也是各执一词，各有各的说法。徐青藤的画是文人画，苏东坡画的竹也是文人画，但是，仇十洲、阎立本的线描就不是文人画了？这说明艺术风格是多样的，又是互相融合的。

前些日子，和中青年国画家谈起上海的国画艺术，有人提出上海中青年画家的画风被称为"新海派"，想听听我的意见。1992年出版的《上海艺术家》第二期上有王纪人的《上海的人文特点与海派文化》一文，作者我不认识，但文章的观点有道理，我倾向他对海派文化分析的观点。迄今为止，"海派"仍是一个相当模糊的概念，就国画艺术的风格来说，"海派"无派，对各种风格都是兼容并蓄，兼容并蓄就是互相吸引，只要自己认为是好的都吸收、兼容，这就是"海派"。就拿任伯年、吴昌硕两人来说也是如此。任伯年、吴昌硕私交甚笃，年龄上吴比任小，文人画发展到清末，诗、书、画、金石，吴昌硕成就均高，说他是文人画的最佳代表，并非过誉。任伯年壮年去世，年仅56岁，画艺很好，诗、文稍逊。然而他们各有长处，对中国画艺术和民间艺术浸儒很深，吴昌硕在画风上倾向"雅"，而任伯年则以"俗"知名于世。当任伯年发现吴昌硕的才华时，曾经说过这样一句话："像他这样发展下去，以后我们大可不必画画了！"可以说对他推崇备至。还有，他们两人的师承也各有别，吴昌硕走的是扬州八怪、八大山人、徐渭一路，任伯年则追随陈洪绶的路子。同是吸收，各有取舍；同是融合，各有出新。这就是艺术，而且在艺术家的气质上又有品味。到后来，两人的艺术风格各自形成风貌，并领导了当年"上海画派"的兴起。

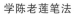

学陈老莲笔法

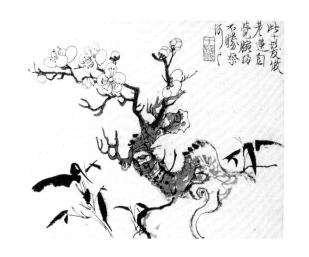

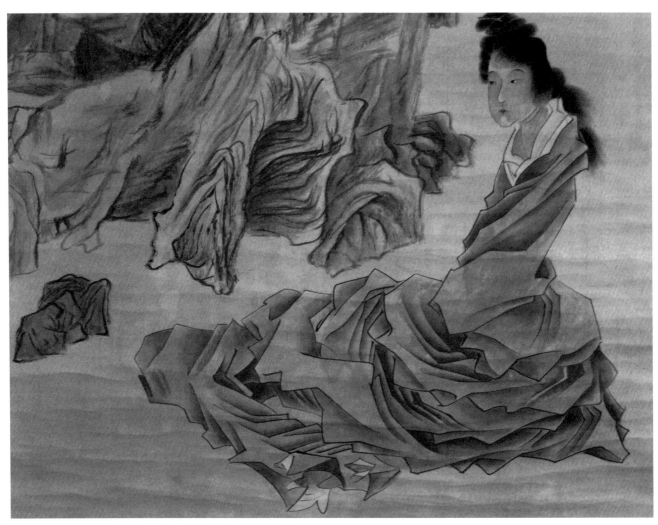

女娲炼石图　任伯年［清］

　　上述所说古今、东西的统一只是一种手段，怎样
以此扩大到人类对美的境界总体追求才是重要的，只
有融合古今中外艺术的诸多因素，艺术才能达到本身
的功能与任务。这也就难怪一些不懂艺术的人单纯地
理解画作所表现的境界，以为世界真是绝对的如此美
好。其实不然，这是由画家本身想象出来的，画家的
想象可远及古代，也可及现代与未来，这就是艺术。

所谓艺术美，应该理解为：艺术家把美带给人类，并共同为
美好生活做出想象。

学青藤、白阳　程十发

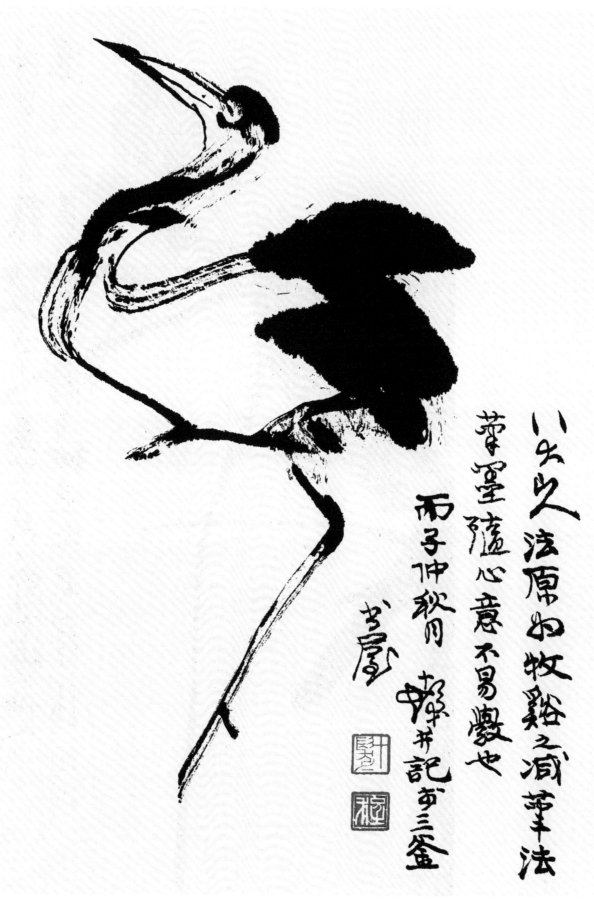

仿八大笔意　程十发

松梅双清　程十发

用笔、用墨、用色

近世画荷者极夥，有取古法，有取西法，今作者取古今中外之法而不忘笔法。笔法为一切法之灵魂。（题韩和平画荷己未七夕）

我们把中国画技法中的用笔总是提得很重要，认为是最根本的问题，用笔不是光指线条，包括着色、节奏感……（1979年6月15日与中央美术学院八位研究生的谈话）

画山水要多用中锋，这样耐看；多些偏锋，以见生动。

松雪斋写古木竹石喜用飞白，乃侧锋也；而吴小仙、张平山亦用侧锋取势，然雅俗有别，用笔贵在蒙养，不在中锋也。要乱而不紊，要多见笔。

近百年来，即近代在传统绘画的发展上，于生宣纸上干湿浓淡的变化比以前更丰富了，如虚谷、任伯年、吴昌硕、齐白石。（摘自《给次子程多多的信》）

在色彩处理上，中国画调色有两种：一种把色彩调和，如用藤黄加花青调成绿色；一种是把色彩分裂，不调和。两者以第二种为好。

吴昌硕的画都是灰色，他画的菊花看似是灰色的，但不感沉闷，在笔触上，各种色如红、绿、黄都有，就有耀眼的感觉，印象派色光原理无形中传到画中。

色彩，一张画要鲜艳明朗，第一是作者的感情，第二才是用色。色，即色块、粉末；彩，有光的感觉。色彩是帮助作者传达感情的工具。色彩的运用不在于斗艳取胜，而在于活色传神。这也是传统绘画上色彩运用的艺术手法。（摘自《色彩也会演戏》）

茶花红花瓣之间加上石绿，便现出红茶花在光线下的感觉。（1980年2月12日记）

现在的朱砂常易发黑，我常用西洋红加朱磦为假朱砂，效果更好。上颜色，不一定要都涂到，都涂到了反而不好。上颜色不要太足，上到八分就行了，生宣纸一经托裱就恰到好处。（1976年4月20日对耕牛语）

上颜色，笔不能太净，太净了，上的颜色太单调，不丰富，没变化。但也不能脏了，要介乎脏与净

之间。（1976年4月20日对耕牛语）设色也要下功夫，要画得明朗而和谐。（摘自1974年3月19日给耕牛的信）

上色往往第一遍层次不够，要加，加后水迹可以多一些。一般在干后加，半干时加的也有。

我画梅花，红梅里有点绿色。如画暗部，有石绿、黄和红色。这比单纯红色要鲜。画写意画时笔不要洗净，调色不要调匀，尽量利用色彩的相互关系，把色彩分开，而不要并起来。色彩放在一起是灰色，分开形成强烈对比。

中国画本身没有几种颜色，要使画鲜亮，就利用此法，使人在视觉上有特殊感觉。这从传统来讲，是加了一些不必要的颜色。吴昌硕的画的色彩有它特殊的道理，都是灰的，并不调和，什么颜色都有一点，但感到很亮。齐白石的画使人感到色彩很强烈。

我用色，大体是一次画过，不多加。因为加上去的是粉末，不是光线，越加越暗。在宣纸上颜色会沉下去，故越画越暗。

宋代的赵昌画花卉，会到真花面前调色，在当时如此面向生活是很了不起的。实际上在真花面前调

瓶中牡丹　程十发

荷花　程十发

画花卉，一定要水分足，要画得湿，湿可以体现花卉的生命。画面上有些颜色要让看的人去填，画的人不要填，画的人全填了就填光了。（1979 年 3 月 26 日在上海戏剧学院美术系讲话记录）

不出颜色，花在阳光下反射出的是色光，人们用的颜料、粉末，要靠光线来反射才有色彩。

色彩上，我从前讲究古雅，颜色不讲究鲜艳，自从去云南后，受到自然界的熏陶，色彩大变。色彩是帮助作者传达感情的工具。用色要注意色度，不仅要注意色彩的对比，还要注意色彩的浓淡。如深红和淡绿或淡红和深绿，否则用色再多也会平淡。（1979 年 3 月 14 日与次子多多谈艺）

写生可以真色铺成，然以墨彩破之最为有味，能于无色中现五彩，远近视色光现黑白原理，聊茸故法之不足。虚谷善用色彩，深浅相衬，笔法上不全用偏锋。我的着色方法是以墨色线条为主，色彩集中在一小部分上。

我有时画牵牛花用粉，但不是把粉和颜色调和了再画，而是先用石青画，在未干时再用粉画，这样就不至于用了白粉而影响色彩的透明度。

有人说，我的画只有用日本山马笔画，才能出效果，我现在用羊毫笔画，同样能出效果。

有人画画，开口是乾隆纸好，乾隆墨好，当然这里面有好纸、好墨的，但也有蹩脚的，蹩脚的乾隆纸、墨，比现在的还差得远，不能迷信，自己多接触就晓得了。

温州皮纸洁白如莹，在宋时已负盛名，称蠲纸，贡至汴京，即为达官所称道。今又恢复旧制，挥笔称快。（十发辛丑秋初）

此纸生涩，不易下笔，写数幅皆败，无奈再写制笺图，倩薛涛之灵助吾，似有胜前者。如是非纸之故，是吾不识其性也，天下之造物皆有其性，而在识性之人操之，可化腐朽为神奇。（己未暮春，十发并记）

笔墨技法，基本上是用笔，必先有这种工具。笔的诞生一般说是为秦代的将军蒙恬所造，但实际上要早得多，在史前几千年的新石器时代已经有了毛笔，彩陶上的纹样是用笔这一工具描绘的。

彩陶上鱼的纹样，17 世纪康熙年间八大山人朱耷画的鱼，近代齐白石老人画的鱼，中间几千年之隔，但有渊源的痕迹，而有些追求的艺术趣味又那么相似，这是用笔和民族性有关，笔法尽管千变万化地在演变下去，但总是有继承和发展的关系。

顾恺之的春蚕吐丝及吴带当风、曹衣出水，这都是形容线条动态之美的特征。青铜器上圆浑的金文和深刻镶嵌在金属上的错金纹样丰富了传统线条的迷人素质。

偶见陈洪绶题自画，有题云："此为用笔用格用思之致也，若用墨之妙在无墨处，解者能首肯。"余曰：用笔用格用思在有无之间方悟妙法。

鱼 八大山人［明］

古代砖刻

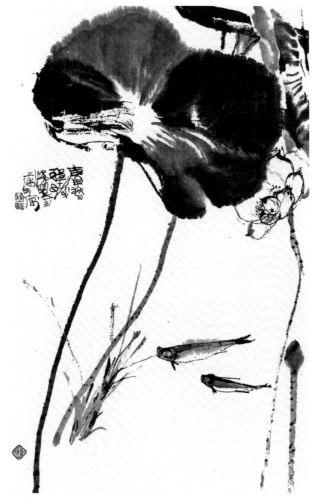

鱼乐图 程十发

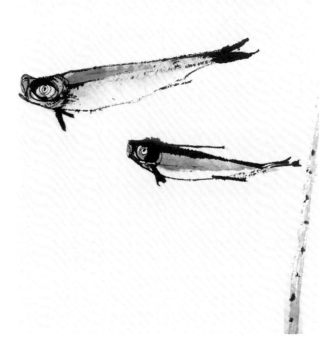

鱼乐图的局部

色彩也会演戏

看了北方昆曲剧院演出的《晴雯》之后，我学习到不少东西，尤其是对《红楼梦》原作精神的理解。作为一个观众，我想对这个戏的美术设计来讲一些外行话，作为观剧感想。

《晴雯》的舞台美术设计，让我感到美术设计也必须体现原作精神，帮助编剧、导演通过形象而揭示给观众。一切从时代的生活，从人物的性格、剧情的发展出发，再加工提炼成优美的舞台美术设计。虽然美术设计比起表演来，还是比较次要一些，但运用得当，也能起相得益彰的效果。

昆曲《晴雯》是以奴隶反抗奴隶主和反奴才主义斗争为主题的古典戏剧。舞台美术很好地体现这个主题，试举下面几点为例：

对于怡红院的美术设计，作者不去追求色彩的缤纷、陈设的奢华，而运用沉寂的大块灰檀色。同样是华丽，但使人感到的是惨红凄绿的情调。这种情调，

与宝玉及晴雯不满这个万恶的封建社会的反抗精神有所契合。

怡红院的陈设有书桌、凳、椅、多宝橱等等，可谓精致入微，由于作者运用一种灰檀色的大块而统一的调子，达到了虽多而不乱，虽杂而不紊的效果。甚至一个青花的花瓶和插上一枝灰红色花，都注意到调子的统一，使每一个细节都渗入沉寂而黯淡的气氛之中。

背景色调统一而较为灰暗，又正好突出演员，充分地衬托演员演戏，不使布景道具"吃掉了"演员，不在乎布景的多少和有无，而是布景增加演员的艺术的发挥，不使相互之间产生矛盾。

舞台设计亦须以生活为根据，但不等于跟生活中的形象一模一样，而是从生活出发加以提炼，达到适合各种剧种的实际需要。

现在进一步理解怡红院那灰檀色的生活根据。大观园中的家具，至少是明清的制作样式，设计者多少有专业性的知识，一看便像是《红楼梦》中描写的那种时代风格。因此，灰檀色也不是作者杜撰空想的色素。我想，最合适放在宝玉怡红院的家具，不外是用

昆曲《晴雯》速写　程十发

黄花梨、紫楠、黄鹂三种木材制作的，而这三种木材的颜色都是灰檀色。因此，这色彩也来自生活，只要作者深入一步，生活的真实和艺术的真实是统一的。相反，如果作者单凭怡红院的概念出发，设计了一套红的或者绿的家具，那么既不尊重生活，又不突出主题，还阻碍了演员的表演，产生了一种反效果，一切设计成为多余的了。

最后一场晴雯家的设计，也耐人寻味。简陋的竹质家具，铺以青底白花土布，并不像原作上写得那么脏和乱。我想，这也是有意衬出晴雯的高傲的性格，必须给"挺身敢向寒霜拒"的主人创造一个合适的环境，整洁有别于豪华，这种竹器、灯、壶等道具，已经构成贫民支架的特征了，再运用大量的青色白花的土布，使舞台上充满了冷和静的情调。

最妙的是这一场里的晴雯也换了暗石色坎肩，衣裙仍是白色的。作者大胆使主角服装和背景是同一种色调。"青和白"，在鲜明度上有所不同。后来连

宝玉出场也穿了银灰色的袍子，一切都是青灰的、冷的，只有宝玉手中拿的那朵象征晴雯性格的芙蓉花是粉红色的。原来作者用尽一切方法，只是为了衬托出这朵红花的鲜明艳丽而庄重的性格，使我感到作者有深刻的感情流露像外。运用色彩也是为主题服务，我感到好像色彩也会演戏了。

还有两处运用色彩，也达到良好的艺术效果。有一场，有晴雯、宝玉和芳官三人，他们的衣裳是粉黄、粉绿、粉蓝三色，非常和谐，后来出场的袭人则穿深红色衣裳，给人以不和谐的感觉。这就帮助观众对角色间的不同性格及矛盾有所联想。

还有一场，满台人物穿得姹紫嫣红，设计者将主角晴雯穿以白衣裙、黑色坎肩，反而以无色胜有色，使得晴雯的形象，活跃在舞台上和观众的脑子里。

色彩的运用不在于斗艳取胜，而在于活色传神。这也是传统绘画上色彩运用的艺术手法。

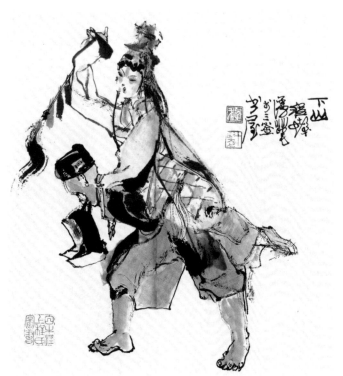

昆曲《下山》 程十发

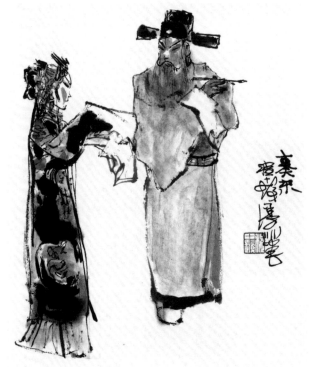

昆曲《奏本》 程十发

书法 陈洪绶〔明〕

书法与篆刻

中国画是书画合一。书法用中锋，很少用偏锋，要练习书法，把书法的用笔用到画中去。（1976年5月7日对耕牛语）

安义周藏黄山谷书药方一张，用笔随便，不经意处都成妙谛。尝见近代书家以石鼓文写唐人诗，今又读甲骨文书《兰亭序》，此古与今之变绎而化入人工，虽昭庙不识，考古颠倒，千岁自有丹秋先生妙笔，余日有何不可。（癸亥蒲月获观后题）

秀镐同志以学板桥字示余，余日不可学，板桥之字，一过即生习气。有器式者，当师宋人之行书，兼

余书法始学汉晋木简和晋唐人写经，后一度受陈洪绶书法影响，往往把正草篆隶凑合在一起。余佩服五代杨凝式书体，追求笔法古拙，从结体稚拙中寻找趣味。

韭花帖 杨凝式〔五代〕

书法　程十发

心想事成

辛巳夏程十发

书法　程十发

周勃像　程十发

黄竹园里真荷真迹

书法　程十发

萁豆燃豆箕豆在釜
中泣东是同根生相
煎何太急

壬申仲春月书曹子建七步诗
程十发书于檀城

书法　程十发

自作诗词　程十发

自作诗词　程十发

学汉隶，如是不必板桥而板桥之长得之矣。（题赠乐秀镐人物小品）

印学一道所谓食古，古至三代古玺，又谓化今，时至悲庵、缶庐。中间上下三千岁，千变万化，光怪陆离。我爱天衡之印，正是食古而化今。万物皆在蜕变之中，天衡之印，非三代，非今世，而有天衡之面目。何谓面目？乃化字耳，与老之食古不化者，余有选择矣。（程十发题天衡印人印存 辛酉夏日）

"许昌令印"（汉凿印）看上去十分随意，但天趣都在里面。从元代以后，中国画上就出现了有较长篇的题字，这样更要求画家有书法与文学的修养，如扬州画派中像金农那样的作品，可以说他有时还依靠题字而并不依靠画的本身。

吾乡董思翁书法胎胎颜鲁公、张长史，形态米南宫，风韵杨风子，食古能化，自得风流，自明以降，思翁为书坛祭酒不诬也。（己巳中秋跋董香光行书唐诗卷后，云间后学程十发书于香港）

我们的祖先在线条发展的途径中有了那么多千变万化的创造，同时又发展了我们的另一种艺术语言，就是书法。我们书法的始祖也就是线条的图画，它们一直结合在一起，今天用绘画来工作的人们，也必须从书法的变化中求得他发挥线条美的艺术才能。

篆刻 程十发

篆刻　程十发

「传统与创新及探索」

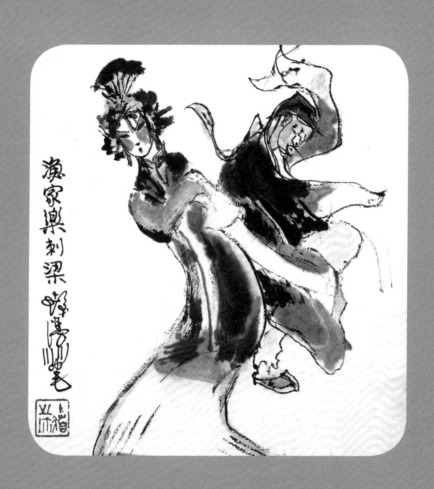

谈形式

在我们统一的政策下，艺术的表现方法要多种多样，唯一一种形式不好，最好的是风格多样的。就是我们要创作现实主义和浪漫主义相结合的形式，也由以后的人来评定我们到底是一个什么主义，不要拿一个什么招牌去创作什么主义的画。这样我感觉很好，应该大家都尝试，大家都要团结，不要人家创作了一个你并不满意的形式，你就反对，大家都可以创作，都可以画。因为我们要创作一个新时代的画，我们都不要怕失败，不要讥笑人家失败的方面，要大家都尝试。各种文化的发展，科学的发展，一定会影响到我们美术中的中国画，我相信，经过不断的探索，它一定会有一种新的、有时代感的作品问世，而且现在也慢慢有了，青年人在探索，老年人也在探索。

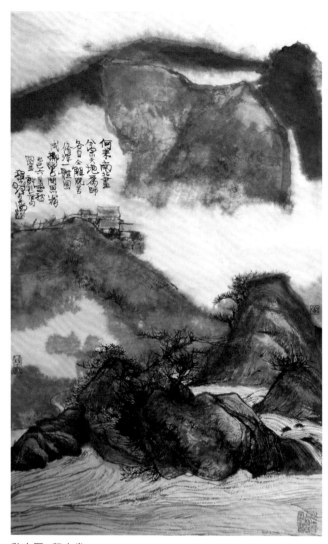

秋山图　程十发

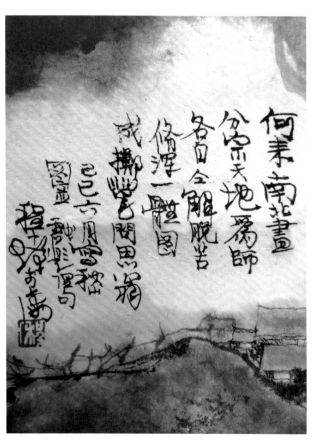

秋山图的局部　程十发

风　格

画中国画，形成独特的画法，风格很重要，要画得与别人不一样。法国哲学家罗素讲，我并不比人家聪明，但就是和人家不一样。为什么不一样？因为爱好、性情、脾气、经历，每人都不一样。艺术创作主要是真情实感，自然形成一种风格。不要为讨好什么人而画，还是照自己的意愿去画，这是关键。

要形成个人的艺术风格，先要形成个人的艺术性格。我的风格是因为通过学习求得与前人不一样而形成的。总之，每个作者要知道自己的长处和短处，要善于扬长抑短，自然会有自己的面貌。

我的绘画风格并不同别人两样，我也是"抄袭"，但不抄袭人家已经抄过的东西，我抄的东西人家不易发觉。我有时从古人中比较冷门的，或是在古代曾经热门过而又冷下来的东西中吸取。

我的画的风格如同山里一棵特殊的树，它既避不开政治气候的各种要求，又符合自己的艺术追求，既避开"左"的侵扰，又避开"右"的干扰。风格的形成是不能脱离社会的影响的。

作者的取材，这是看作者风格的最明显的大门。"真"是最美的，"真"是表达自己的真实情感，因而与别人不一样。如果画得与别人一样是模仿人家。不要认为自己的缺点被人抓住而感到难为情，也许这正是自己的长处。

石涛强调"我有我法"，但他也是消化了古人的东西。从他的作品中，我们还能找出他所学习的对象，如元四家等。

关了门瞎创造是不可能的，"有我"和"无我"都是相辅相成的。

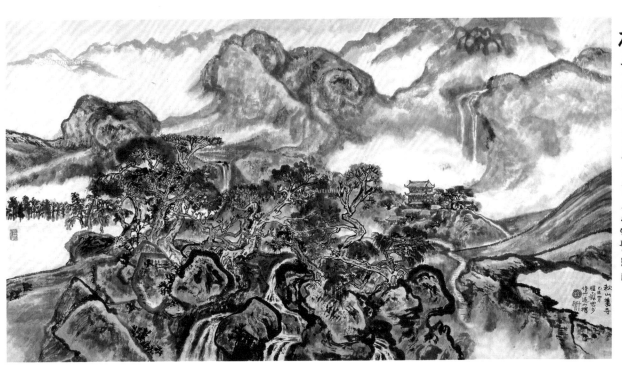

秋山萧寺　程十发

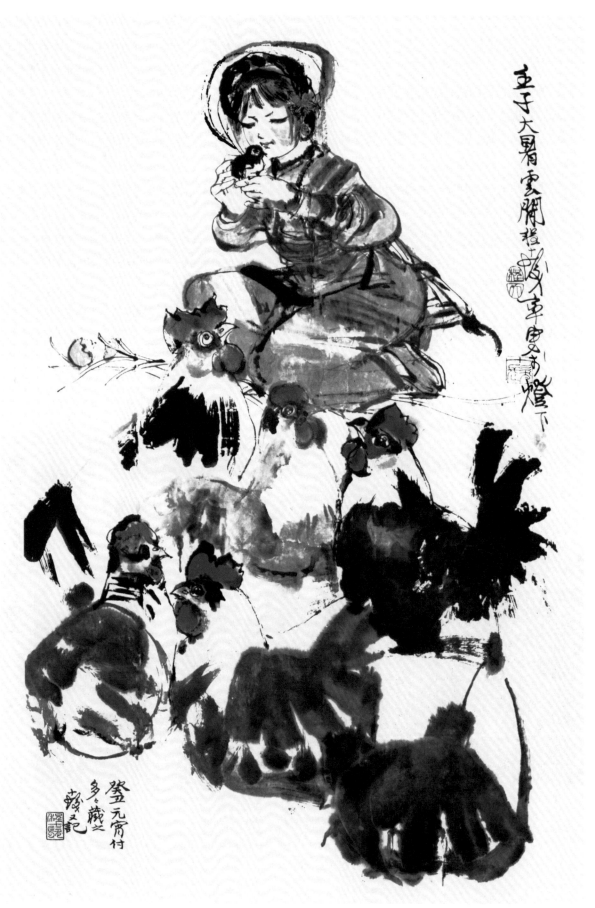

饲鸡图　程十发

画外功夫

中国民族绘画传统不是孤立的绘画传统，是整个民族文化综合性地在绘画上的表现，应该研究文学、戏曲、诗歌、音乐……民族文化总会有一个共同的东西，如果专门从绘画上找传统，那就不完整。（1979年3月26日在上海戏剧学院美术系的讲话记录）

文学修养不加深，画品素质便难登高雅之巅。艺术家同时也是哲学家，要研究矛盾、分析矛盾、解决矛盾。整个绘画就是一个充满矛盾和解决矛盾的过程，如构图上的虚与实，色彩上的冷与暖，用笔上的轻与重，艺术处理上的写实与变形……一幅好的吸引人的作品也就是充满矛盾的作品，反之四平八稳的作品绝不是好作品，充其量是平庸的作品。

我认为唐寅的成功不单在文学上有极高的修养，还在他能排除门户之见，博采名家之长，甚至把士大夫画和作家画的风格糅合起来，创造自己的独特风格。他的学习方法能启示我们绘画不要囿于一家一派，特别今天有些青年人，学了张派就排斥李派，实际上对李派并不了解。这种盲目的文人相轻，正阻塞了自己的艺术道路。（摘自1984年2月10日《新民晚报》"春灯读画录"）

明末清初书法家当以傅青主为第一，余爱其书法，亦读其傅氏女科医书，其脉案亦具哲理，故书画之至法不在书画也。（丙寅春云间程十发题）

作画的基本功不尽在画上，而在其他工夫中。有两句话可以考虑：吸引人的东西不一定是好的，有的好东西并不是一下子就受人注意的，风行的东西不一定是高尚的。但好的东西也总是有一定的吸引力的，

草书四屏条 傅山［明］

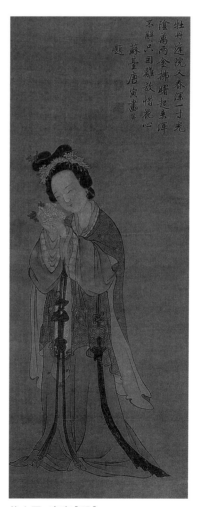

仕女图 唐寅［明］

高尚的东西也一定会引起风行的。

我们的京剧如没有吸引力就完了，要马上培养年轻的接班人，创造新的流派。要有吸引力，戏的吸引力是次要的，演员的吸引力是主要的。有的戏大家都熟知，因此戏的情节相比之下是次要的。但人们还是要看，看演员和演员的创造性表演。

尚长荣的戏吸引人，占了便宜。年轻人要自己创派，流派出来了，人也出来了，剧种也出来了，再编剧就好了。

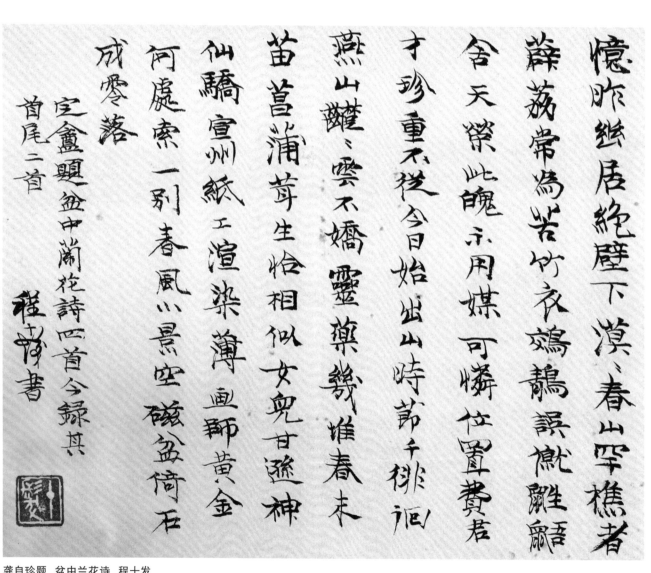

龚自珍题　盆中兰花诗　程十发

印象派的瓶花　程十发

洋为中用

近几十年来，也就是在五四运动后，西洋画进来，使中国画在结构、层次、色彩上受到了影响，有了变化，我们要继承传统，又要吸取外来的。（摘自《给次子程多多的信》）

中国画传统如何与西洋画结合？西方在一百多年前有了印象派绘画之后，就向日本学习了东方艺术，这一点从早期印象派作品中可以看出。这样的画法才算中国画传统技法与西洋画相结合，这要靠探索，只要有感情地去看、去画，就可以达此目的。

艺术从形式上来谈（不是指精神），一个是民族形式，包括民间艺术，还有一个是时代形式。有些东西看上去不是民族形式，但非常陈旧，这与开放有关系，外国的东西一定要多看，要相结合。我们不是看多了，给影响坏了，实际还是看得太少。（1979 年 4 月 8 日为李准、严励作画时谈话摘录）

现在有些人一听抽象派就认为要批判，但要他讲出几个抽象派的名字反而讲不出。应该多了解，多熟

荷尔拜因的人像

悉。东方的艺术概括手法已为西方艺术大家所吸收，如马蒂斯就吸取了用线条来画油画。

德国16世纪名画家荷尔拜因所作人像素描，用笔娴雅生动，极似吾国之白描，极有他山之助。（1955年6月21日题藏书）

油画有多种油画，油画的色彩在古典油画里是最落后的，古典画仅是有色彩的素描。印象派和古典浪漫主义作品放在一起，前者就很亮。西洋素描讲究光线、明暗，画多了反而难以使之与中国画结合。

我国出版的连环画发行海外，极受国际人士重视和喜爱，视为艺术珍品。鲁迅先生曾云在连环画中可以产生米开朗基罗与达·芬奇。

丢勒的作品

连环画《幸福的金钥匙》 程十发

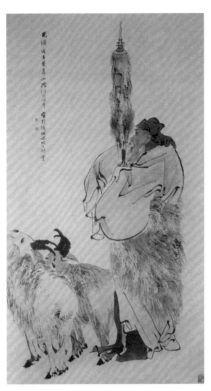

苏武牧羊　任伯年［清］

陈老莲和任伯年

　　从陈洪绶与任伯年两位画家的继承关系中我得到几点启示，主要的一点是时代性和个人风格的形成，其次是创新和继承的关系，还有一点是民族性和世界性。以上属于纵断面，而横断面是一个更大的问题，那就是内容与形式的关系问题。

　　在没有具体接触到这两位画家的艺术的时候，我先就内容和形式的关系说几句。孔子说："质胜文则野，文胜质则史。文质彬彬，然后君子。"这说明了内容与形式的关系，绝没有两者分开的艺术品，应该重视内容的同时也要很重视形式，而且是自然而形成，正如灵魂和肉体两者并存，灵魂必须借助于可视的肉体，而且并存得微妙，形成文质彬彬的境界。

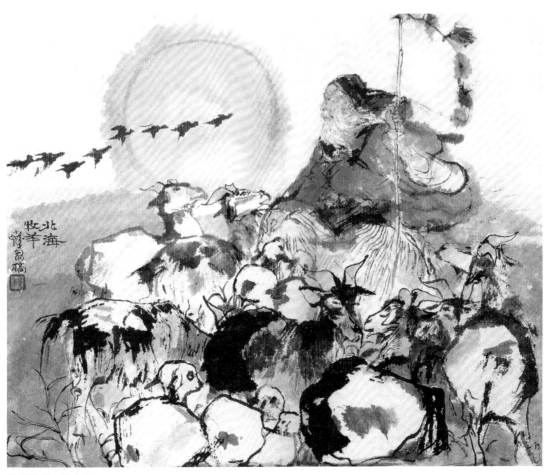

苏武牧羊　程十发

我觉得有些同志，在实践中对形式的追求高于对内容的探索。每种艺术的孕育成长，往往是从内容开始的，否则，出现的形式固然新鲜，但缺少内涵的东西。我本不必说这种大家都理解的话，但因为有许多人往往在刺激性的形式下，忘掉了内涵的东西，这不单是在美术界，诸如音乐、舞蹈、戏剧等领域都有这类问题。所以我借两位古人来帮我理解一些问题。

陈洪绶、任伯年的个人风格是从哪里得来的呢？我想先介绍一下这两位具有强烈风格的画家。

陈洪绶（1599—1652），任伯年（1840—1895），可惜两位并不长寿，二人相距不到300年。任伯年是继承陈洪绶的艺术而加以发展的，而且地区也很接近。任伯年是浙江绍兴人，陈洪绶是浙江诸暨人，两地相距不过一百多公里。任伯年与鲁迅先生是同乡，陈洪绶与西施是同乡。历史条件也有相似之处：陈洪绶是明代末年（但经历了清统治八年而死）的画家，任伯年是在清代末年的画家，都生长在两个朝代的变换时期，即清朝的兴起和衰败之时。陈洪绶生于万历二十六年，后又经历了泰昌、天启、崇祯三朝，中间有戚党专权、宦官魏忠贤当权，农民不堪压迫，纷纷起义，前有白莲、后有李自成等，他所处的是一个动荡不安的所谓"乱世"。

陈洪绶早年师从黄道周、刘宗周二位学理学，他出身于走下坡的士大夫家庭。他的父亲陈于朝35岁就去世了，当时陈洪绶只有9岁。后来不与兄弟争遗产的陈洪绶独自谋生，开始去绍兴，后来到过萧山、杭州等地学画，还曾到过北京两次。陈洪绶有强烈的忠君爱国思想，他的老师刘宗周殉国而死，黄道周因抗清而遇害，给他以很大的影响。他还有许多交往的好朋友，如倪元璐、王玄趾（陈之亲家）、祁彪佳、祝渊等也对他起了一定的影响，可以说他属于典型的爱国士大夫阶层。他入过国子监当太学生，曾谢绝到崇祯的内廷当画师的邀请。他没有做过官，是一个职业的书画家。在清统治下，他没有直接参加反清，而于甲申后二年，入绍兴云门山当了和尚。任伯年生长在清皇朝渐趋没落的时代。鸦片战争之后，帝国主义列强企图瓜分中国，人民处在水深火热之中，洪秀全

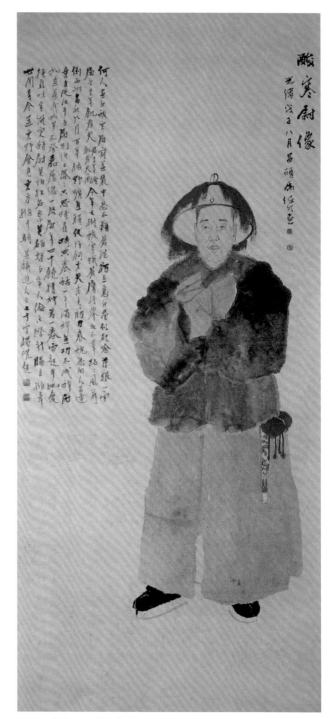

吴昌硕肖像　任伯年［清］

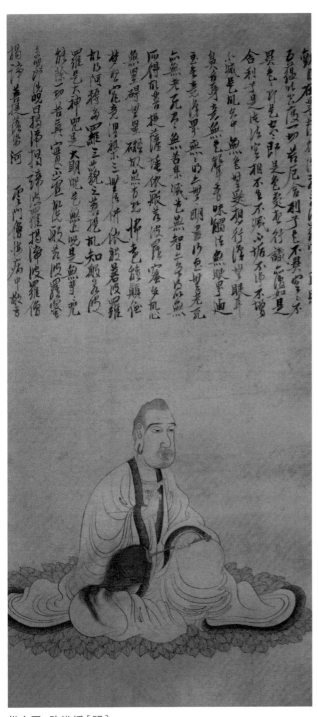

僧人图　陈洪绶［明］

金田起义，波及全国。任伯年出生在绍兴一条冷落的小巷口的一个杂货店里，他的父亲叫任淞云，是一位民间美术家，擅画喜神之类的题材。任伯年可算生在平民的艺术之家，是受了家庭的熏陶而热爱绘画的，特别是他的传神写照可能是得到其父的传授。

任伯年的儿子任堇叔题任伯年49岁小照的跋语里，记载了任伯年照片中形象衰老的原因：任少年时参加过太平天国，并说太平天国都是岭表人，生食露宿，并持战于弹雨之中，因此后得肺病之故……原文几次发表，不再详述，此段记载是有可靠性的，同时任堇叔在他祖父造像前也记下了任淞云死于战争之中，任堇叔在战地发现其一只烟斗。因此任伯年早年在这个时期也有一段战地生涯。在太平天国运动失败以后，他再流落到上海、宁波、苏州等地做职业画家。他在巧遇了萧山名画家任渭长之后，由任渭长再介绍给他的兄弟任阜长当学生。萧山任氏是继承陈洪绶风格的，任伯年学习陈洪绶就从这里开始，一直到他当职业画家。

接着谈谈陈洪绶、任伯年学习绘画的方法。

在夏威夷大学美术博物馆看陈洪绶册页

万历年间西方的宗教活动带来了耶稣、圣母像之类的油画作品，这使当时的绘画界有了很大的兴趣。他们对这些作品的光线和立体感觉表示赞叹，曾在一些笔记中记述了对西方艺术表现方法的仰慕和仿效之情。最早出现所谓用西法写照的有莆田曾鲸，但从他的作品来看，除了面部运用了晕染法之外，并没有什么痕迹。我想，中国绘画吸收西方构图采光、透视，当在康熙以后焦秉贞学了郎世宁画法后才兴起的。

这万历年间的新兴事物对陈洪绶来说似乎没有影响，他开始是专门学习杭州府李公麟圣贤图石刻。十一幅两日而成，开始画得像，人家告诉他，他感到高兴；后来他临得不像了，人家告诉他不像，他更为高兴，因为有了自己的东西。他青年时在萧山来钦之家中画《楚辞述注》插图，当时他还不到19岁。看来李公麟的画风对陈洪绶以后的影响很大，特别是构图和线条。

毛奇龄在有关陈洪绶的记载中，还提到陈洪绶早年临摹周昉的作品再三不已。有人说，你临的画已经超过了周昉，为什么还要不休止地画呢？陈洪绶说："此所以不及者也。吾画易见好，则能事未尽也。长史本至能，而若无能，此难能也。"（见陈洪绶自题周昉画）

周昉是唐代具代表性的人物画家，李公麟是北宋代表性的人物画家。陈洪绶对他们都进行过严格的学习，他采用临摹方法，但他的临摹又不是做复制品，而是着意在学习传统的基础上再创造，特别是他对周昉之画的评价，可见画家内涵的功夫。一味见好的，倒是下一层，要在"无能"中见有能，这一重要的发现也帮助我们去鉴别真假陈洪绶的作品。假作品的线条都画过了头，而真的陈老莲的画，都是恰到好处的。我们可以在能与不能之间以及从自然和做作的区别中，分出其艺术品的真伪。

这是指陈洪绶的人物画的练习。其他还有花鸟画、山水画等也可参阅。毛奇龄的《陈老莲别传》记载有他师古人的细节，他十分喜欢画牵牛花。他的写生与古人不是一样画法。他画中的牵牛花，花瓣轻盈似舞。朱彭《吴山遗事诗》云："老莲放旷好清游，卖画曾居西夹楼。晓步长桥不归去，翠花

程十发年青时临摹的陈洪绶的仕女图

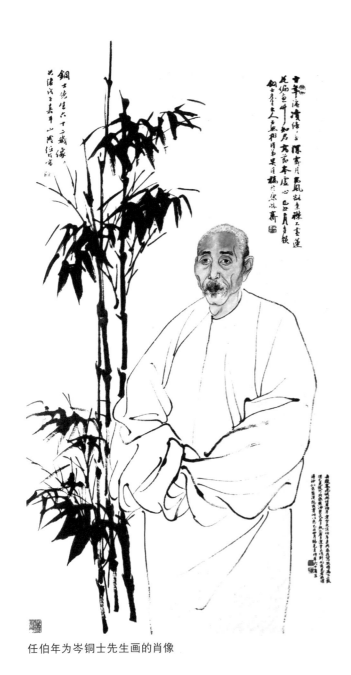

任伯年为岑铜士先生画的肖像

篱落看牵牛。"

陈洪绶自己也有几首题牵牛花的诗，述说他拂晓在西湖长桥欣赏牵牛花的情景。从这里我们也可看出陈洪绶并不只是临摹古人，而且还注重从生活环境中吸收源泉。同时他也吸收当代人的艺术风格，如孙杕、蓝瑛等。

我们再简略地看看任伯年的学习方法。因为这方面任伯年的书籍资料极少，我们只能从作品上和传说中来加以探索。

我看任伯年在吸收传统以及接受外来影响的过程可分三个时期：一是早期从萧山任氏兄弟学陈洪绶流派；二是吸收当代人的艺术风格，其中有胡公寿与朱梦庐等人的风格影响以及吸收外来技法；三是进一层向文人画发展，追求内涵功夫。

鸦片战争至太平天国兴起，正是清朝的衰落时期，中国人民在经济和文化上受到了双重灾难，民族经济濒临破产。文化也随着半殖民地化，民间艺术也因那种随着商品流入的庸俗不堪的石印复制品而受到冲击，犹如民族工业品被洋货打倒。而任伯年的艺术不追求庸俗的商品美术，也不直接参加吴友如发起的《点石斋画报》。他形式上并不参加那些所谓新兴的美术潮流，他还是向任阜长学习陈洪绶流派作品。不可否认，上海商埠的兴起也影响到后来任伯年的作品作为商品出现在上海。但他的技法的来源完全是传统的，并且也有很大的发展，其中写生的技法帮助他进入时代的先列。

就他的人物而言，同时也出现两种技法：一种形象是传统的，受任氏兄弟的影响；一种形象是写生的，是他在写生实践中创造的。他绘画生涯有30年左右，他为许多人画了肖像，他的写生技法也基本上是传统的。

我先介绍他的《岑铜士像》，这是他49岁时的作品。他的创作经过是这样的（根据岑铜士写在画上的题跋）：冬天的一个晚上，我和任伯年交谈甚欢，任伯年一时兴起要为我作画，但是桌上的蜡烛刚刚点完，可画兴并没有熄灭。他用左手拿着燃着的纸卷，借这个光非常神速地给我画成这幅画，见画的人都说画得很像（这幅画现收藏在上海博物馆）。他还画了

不少吴昌硕的像，还有他的自画像和朱氏昆仲合写在一幅中（原作在北京故宫）。他还有不少描写生活的作品，如持鸟笼和羽扇的男子，手持打连厢棍及肩上立猴子的走江湖卖艺的年轻妇女。这种题材他画得非常生动，线条流畅，这是陈洪绶所没有的技法。简而言之，这种写生的技法还是强调笔墨，强调形神兼备，与一般沦为商品的那种新兴的、庸俗的、专为暴发户所"欣赏"的美术作品不同。

任伯年还虚心地吸收同时代画家技法的优良部分，他的山水画和书法是向上海松江的一位老画家胡远（公寿）学习的，大家看了作品就一目了然了。后来他向嘉兴画家朱梦庐学习画花鸟。朱的年纪比任大几岁，从任氏兄弟的花鸟风格的古拙而变成活泼生动的过程中，朱起了很大的作用。任伯年40岁以后画的花鸟画，如牡丹花，与朱作品放在一起不易分辨。而且鸟的画法也是朱氏的方法，这都是他虚心学习的结果。有人还论述过任向天主教士学过素描，但至今没有发现作品。从任的传神写照的功力以及他线条的表现力而讲，有无这方面的材料倒不是很重要，重要的是他的创造性，他可能从外来美术作品中受到启示，一反过去近深后淡的习惯，有时用近淡后深的方法，好像是前面受光，后面则隐在黯淡之中。说明他善于学习，从"化"字上着手。但他作品的不足之点，一是技流于太巧，笔墨熟练而缺少古朴的趣味，这也许可能是离开任氏兄弟之后，在新的发展道路上遇到的新问题，因为他50岁左右就转入了第三个时期。

他的朋友中如杨见山、高邕之（李庵）、郑文焯（大鹤）等，都是对艺术有独特见解的书画家兼鉴赏家。可能他们指出了任的作品的不足之处，我见到这段时间内任伯年仿八大、青藤的作品里，也明确题出受某某人之教的句子。但正在他的画风力求新变之时，他却过早与世长辞了。他来不及完成较多的新创风格的作品。这里说明了任伯年晚年又重新向传统认真地进行了学习。

接下来再谈谈陈洪绶和任伯年的创作思想，兼述他们的画品与人品。几分钟内要把两位的创作思想和他们的道德品格讲完全是不可能的，这里试用形象（即作品）来说明。

观剑图　任伯年［清］

先说陈洪绶的画品与人品。他有个脾气，平民、贩夫走卒等底层要他作画，往往是有求必应，那些新贵权要求他的作品都是难以获得的，但他也不时上当。一个有钱的俗人一直想要得到陈洪绶的画，使人去骗他，说有古画请他去鉴赏，陈洪绶便跟他们走上了停在西湖里的画船上。船至湖心，主人直说求他作画，陈洪绶知道上当，便要跳西湖，主人无奈，只得把他送回。南明朝的新贵马士英一直想求见陈洪绶，而屡遭拒绝。南明朝鲁王在张岱的家中请陈洪绶画扇面，他托辞喝醉了酒不能举笔。最危险的一次是清兵一个军官捉陈洪绶到营中威逼他作画，他因拒绝而险些丧生。

这种故事很多。我想略谈他为周亮工画《归去来图》的过程。周亮工是陈洪绶少年时的朋友，他是开封人，随父亲来到诸暨，他父亲可能是诸暨的县官。这样二人做了诗友，后来周亮工离开了南方。清兵入关后，周亮工投降被委以军职，路过杭州请陈洪绶作画而遭陈拒绝（以前周亮工和南生鲁是藏陈画最多的两家），后来陈还是画了一卷《归去来图》给他，借陶渊明的故事婉转劝他不要给清朝卖命，寓其深刻之意。此一名作现收藏在美国檀香山。

陈洪绶在中年画过一部《水浒叶子牌》，是为了帮助朱孔嘉一家的生活。他还画了几种本子的《西厢记》，有一部是李卓吾的评本。《水浒》有李卓吾的序，这在当时都属禁书。

关于任伯年的作品很多。最说明问题的是他的《观剑图》之戊子嘉平月为点春堂宾日阁补壁。点春堂是小刀会陈阿林的指挥所，当时革命失败以后点春堂做了某个行业的同业工会，请任伯年画过这幅画。任伯年画了红叶下几个壮士的观剑，真使人浮想联翩。这种与历史联想的题材在任伯年作品中还多次出现。如古人没有画过"关山萧索"等题材的画，而任伯年画了一个兵士牵了几匹战马，头望着远方；另有一幅是画了一个兵士跪在地上……这是否是对作者的戎旅生涯和对当时战友的怀念，真是引人遐想不已……

看了两位古人的作品，并对他们做分析，我想还是用一句话来概括，这一句话就是画家风格的形成不单靠他自己的努力，最重要的是时代给予的。陈洪绶忠君爱国，这种士大夫阶级的思想的某些地方与人民的利益和理想一致的时候，他的个人风格才能活起来。与陈同时的许多画家没有他那种思想，所以也形不成他那种追求古拙、不同一般的艺术风尚。他爱人民，也爱皇帝，但他不爱李闯王，这是他阶级的局限性。他把振兴中国的希望寄托在皇帝身上。崇祯末年朝廷内也出现了大斗争，士大夫因为某一些士大夫不同意皇帝的做法而纷纷上书，为黄道周、刘宗周请愿、申冤，往往遭到株连。陈洪绶的朋友祝开美为刘宗周请愿而被捕，陈洪绶写了一首诗送祝开美："吾到无今四十年，况兼君父愿成虚。未央钟动千官至，不审何人能上书。"陈洪绶不是隐士，他一直关心国家与人民的命运。他的死，至今还是个谜。

个人的风格，也必须与时代的风格联系起来。陈洪绶的怪诞，在孙杕和蓝田叔的作品中可以看到他的影子，证明时代创造了个人风格。

程十发观陈洪绶《归去来图》后忆写（部分）

任伯年的风格也有他的历史原因，绝不是从形式上开始。没有经过这种政治文化的大动荡，没有太平天国的战斗生活，没有上海新兴的半殖民地的各种现象，没有一段进步势力与黑暗势力斗争的前夜，海派、任伯年的个人风格都没有了。在任伯年的一生中他也曾画过一些带有庸俗倾向的商品化作品，但他也画过驱赶洋鬼子的钟馗、讽刺粉饰太平的《五谷丰登》。在后来继续再向高深的传统学习的时候，可惜他没有完成就离开了人间。

他未完成的任务由吴昌硕、齐白石等各位大师来逐一地加以发展，吴昌硕、齐白石未完成的历史任务，当然是由当代人来完成。我热爱这些为民族绘画造出光辉事业的先辈们。我国是一个有六千多年绘画历史的国家，不断地吸收外来文化的营养，也影响东西方绘画的交流和发展，其中他们两位仅仅相隔三百年。我相信在今天更加优越的条件下，不久的将来可能会有巨星出现。

陈洪绶画杨升庵簪花曳杖图

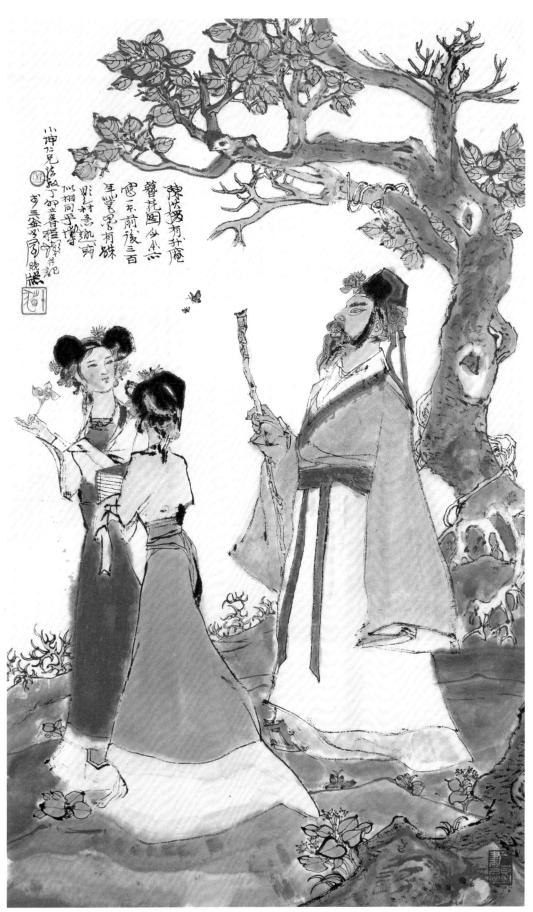

程十发画杨升庵簪花曳杖图

「创作实践」

万世同根（草稿） 程十发

万世同根

　　画《万世同根》，我画的是黄陵的农民去祭黄陵，但是画得太具体了，画得不是很好，它还没有到一个微妙的艺术境界，就是这样一个场面了。去年清明祭黄陵我也去了，所以画画有的时候还不是技巧问题。但是你说这个题目不好吗？总有些爱国主义吧？但是还不能成为一个艺术现象，太直截了当了，只是站了几个人来说明问题，没有更多感人的东西。这张画很大。

万世同根　程十发

画钟馗

钟馗题材的画，在古时候是春节的应景画，张挂壁间，据说是驱除不祥的，后来不知如何成了端午节不可缺少的装饰品。大概端午节的气候正是百虫滋生的时候，请他老人家劳驾比较合时也未可知。其实端午节是纪念屈原的日子，后来端午节不挂屈原画像，而挂钟馗画幅，好像不大通，但是细细一想也有他的道理，我在一幅罗两峰的《钟馗骑驴图》上的题诗得到领会，他的诗是这样的："只闻凭吊介之推，竞渡还因屈子哀。此外无人同此日，为多禁忌请公来！"

过去人们纪念屈原，而对付吃掉屈原的"妖魔鬼怪"需要办法，因此想到请降魔除妖大师钟馗下凡，使不吉的日子变得大吉大利。

我们今天看看画中的钟馗，正像我们看《西游记》《山海经》一样，这种以钟馗为题材的画还是很有趣，不过和古人的心境是大不相同了。我想在端午节除了纪念屈原以外，再读以钟馗为题材的画，也觉得很有趣，因此我从许多古人名作中得到启发。

就拿清代扬州八怪之一画鬼名手的罗两峰画的钟馗来谈，我见到的就有各种钟馗。有醉钟馗图，有的画成钟馗醉后被小鬼揶揄的情景，明显是作者受尽世态炎凉，借题发挥的；有的画成钟馗醉后闭目入睡，亦影射世上鬼魅横行，奈何奈何之感；有题诗钟馗图，小鬼磨墨，钟馗吟诗，将下笔之状，其实是作者借钟馗之形以纪念屈原的；有乞福钟馗图，钟馗头上飞来一蝙蝠，象征画家祈求幸福……不能一一举例了，总之钟馗可以成为千变万化的钟馗，只要画家对他要求，他可以成为仙人、酒徒、侠客和诗人等。

尚有不少画的《钟馗》，图中钟馗大都二目圆睁，虬髯如刷，手执宝剑向画外瞋目而视，非但面目可憎，歪曲进士风度，而且仅知钟馗以外，一无回味。我对这种钟馗不感兴趣。

我现在再提一幅无款古画《钟馗》，真是太有意思了，看了真使人厥倒：画中钟馗只穿短衣，有数处补绽，一足有靴，一靴落地上，手执一卷，似在苦

钟馗骑驴图　罗聘〔清〕

读《离骚》，桌上瓶中插粉梅一枝，正是春寒天气，旁有牙笏一支，正待上朝时刻，地上前方斜放宝剑一柄，此顷之前钟馗曾闻鸡而起舞，点出黎明时分，旁有小妹端坐一旁为其补缀朝服上的破洞。此画每一细节，都为刻画画中人性格、情调。与其说这是钟馗，还不如说是封建王朝那些不得权贵重视、过着清苦生活的小官僚的生活写照。

精美的、以钟馗为题材的画实在太多了！现在，我给我自己出一个题目，尽管时代不同了，不再请求他老人家给我们除妖捉鬼了，但是以钟馗作为题材的画还是想画。我想向我们前辈画家学习，我不仅想画钟馗，还想画我自己的感情和意境。

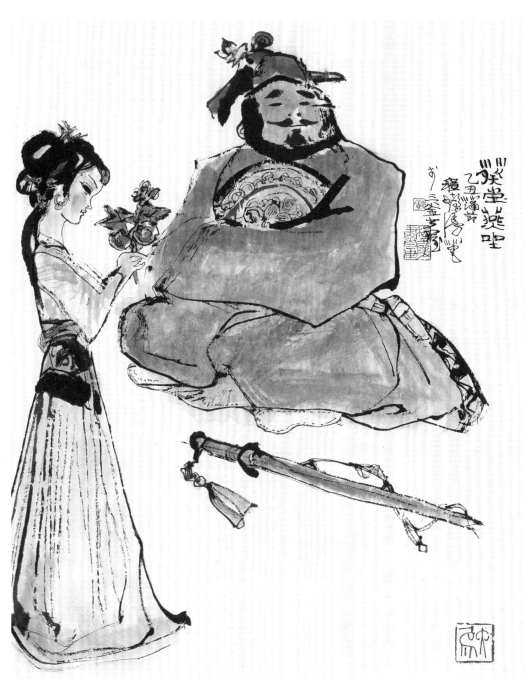

钟馗观花　程十发　1985年

书画要诀

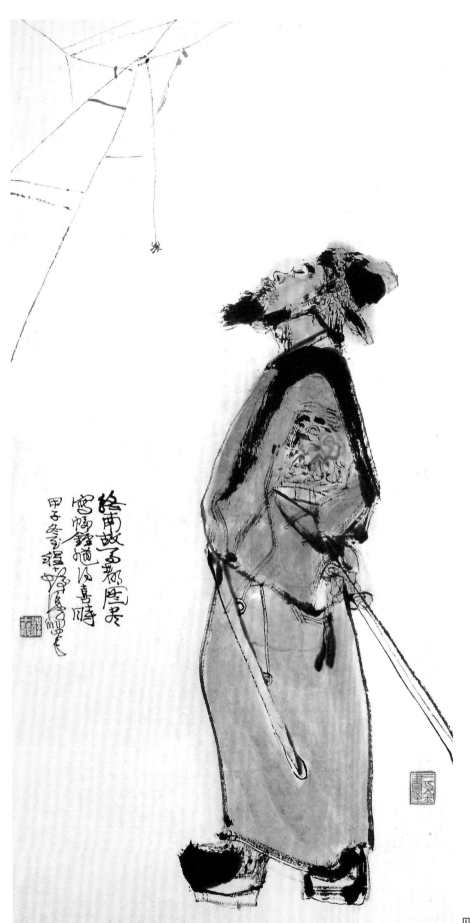

见喜　程十发

画嵇康

我画嵇康，在美国现代中国画展览里面有。我画嵇康就是画他临刑前在弹琴。构思有的时候很微妙。过去我们画画常常有这样的情况，就是太具体、太肯定，好像我要表现一个什么题材，要表现一个什么人物、什么性格。太具体了不好，不具体也不好，在具体与不具体之间，再产生一种特殊的形象时，才是艺术的形象。所以过去我们常常画一些很写实的东西，要表现社会上的一些活动，那么我们也要同样表达，这些就太具体，它还没有深入一个艺术的境界里，特别是我们中国画，有时太具体了以后，很拘束，画得一点也不像中国画。我画的时候，你要说有什么印象、有什么措施我想也有，但说不上。为什么呢？我把一千多年的时间概念缩短了，就发现了嵇康，他也是知识分子，而且跟司马家族还是很好的朋友，所以画了一个嵇康。边上一个女孩子给他送酒，他还在镇定地弹琴，最后弹了《广陵散》。这个还有一点现实的从这里发展开来的思路。我画了一个老头。但是我不说，叫看画的人来分析，也可能会有同样的感觉。

广陵散　程十发

创作连环画和插图

　　抗日战争时期，我在上海美术专科学校国画系学画。当时学校没有人物画课程，我学的是山水和花鸟画。毕业后，我为了生活到银行当雇员，只有在业余画些山水、花卉，人物也画，主要是临摹，不是创作。后来生了病，我在松江老家养病数年，看些画论，继续临摹一些古代作品。自从新中国成立以后，我开始接触到党的文艺政策，感到普及工作很重要，于是尝试画连环画。当时也曾到农村参观土改，在斗争中思想上也有所体会，创作了一幅"反黑田"的年画。这幅年画拿到上海，受到同志们的鼓励。以后我就开始从事连环画工作。

　　创作第一部连环画《野猪林》共一百多幅，当初真是困难极了。构图和人物形象很难掌握，画出来的人尽是半截人（只有上半身）。创作第二部连环画《金田起义》，在构图上比第一部有些长进。以后又画了几本连环画，但质量都较差。1952 年春天画了《葡萄熟了的时候》（根据同名电影剧本编绘），这本连环画在技巧上比以前有一些进步。

　　1952 年秋天，我到华东人民美术出版社工作。

　　到了出版社以后，在党的领导和帮助下，和许多搞创作的同志在一起钻研学习，还看到不少绘画资料，条件比以前大不同了，我在创作上提高了不少。为了创作反映农业合作化的连环画《老孙归社》（与丁浩同志合作，由杨兆麟同志创作脚本），我曾到山东省农村搜集材料。这本画册也得到社内领导和社会上的鼓励。1954 年，我接受了画《儒林外史》插图的任务。

　　《儒林外史》是杰出的中国古典讽刺小说，人物性格复杂。外文出版社约稿给我三年的创作时间，还组织了几位同志给我审稿。我认识了给《儒林外史》做注解的张慧剑同志，他给我分析书中的人物性格和如何在插图中刻画的问题。我受了许多启发和帮助以后，常常想尽量把人物性格画画好，并且做了一些准备工作，如历史资料的考证等。

　　虽然《儒林外史》中时代离现在很远了，但在旧社会里那些附庸风雅、趋炎奉承的人物我是见过的，那些不学无术的假名士也认识了一些，我塑造的一些人物的形象就尽量把他们作为影子，有的就是我的亲戚。如王玉辉，当他的女儿为丈夫殉节以后，他大笑出门而去，还道"死得好！死得好！"，但心中矛盾痛苦到了极点。画这个人物不是很简单，我想到我爱人的祖父就有些像王玉辉，他受封建礼教毒害很深，

连环画《野猪林》　程十发　1949年

连环画《老孙归社》　程十发、丁浩　1953年

我就借了他的形象。

给《儒林外史》画插图，初稿有一百多幅，定稿只有二十幅，淘汰了好多幅。从这次创作中又学到了不少东西，我总结经验，感到从整个插图来说，正面人物没有反面人物画得好。作品还有一个缺点是构图虽然发挥了刻画人物的作用，但比较拘谨，也缺乏中国古代版画描绘人物的大胆夸张和自由发挥的艺术特点。以后我想从古代的版画里及古典的绘画中，学习构思方法和表现手法。不久就画了一册连环画《画皮》，做了另一种尝试。

那是在 1955 年肃反运动时，我学习文件，经常看到把暗藏反革命分子比作《聊斋志异》里的"画皮"。我想，是不是可以用连环画来表现《画皮》。领导知道我的意图后，鼓励我用中国画形式来画。我曾认为，用中国画形式来画连环画也是将普及和提高统一的一种方法。这样胆子大了，想试试看。

《画皮》中的主角王生是个是非不明的人，而且意志薄弱，容易堕落。旧社会中这样的人也不少，在我的朋友里就可以找到影子，我理解这样的人，所以描绘起来并不十分困难。在表现形式方面，因为我很喜欢金冬心、罗两峰的作品（罗两峰喜欢画鬼，笔触古拙），我参考他的画法，画笔也比较笨拙一些，人物形象也较夸张。完成《画皮》之后，我又画了几本中国画形式的连环画，如《姑娘和八哥鸟》《孔乙己》等。

1957 年春，我随美术工作团到云南德宏傣族景颇族自治州写生。邵宇同志鼓励我在当地画傣族生活连环画，并在当地创作。我受到邵宇同志的启发和帮助，画了傣族著名民间长诗《召树屯》的连环画。

虽然这是民间故事，但也须在生活中寻找线索加以想象。孔雀公主是傣族人民最美丽的象征和最崇高的人物。在一次晚会上，看见芒市的一个女学生，她

连环画《葡萄熟了的时候》 程十发 1952年

《儒林外史》插图选登 程十发

《儒林外史》插图选登 程十发

书画要诀

《儒林外史》插图选登　程十发

《儒林外史》插图选登　程十发

《儒林外史》插图选登　程十发

《画皮》 程十发

《画皮》 程十发

的形象是傣族少女美的典型，我就请她给我当孔雀公主的模特儿，在这基础上加以想象和夸张，画其他人物也一样。因在当地画，方便不少，我尽量表现傣族的生活，如背景中运用了当地古代建筑。

同志们看了我的《召树屯》画稿以后，都认为构图较大胆新鲜。其实也没有什么秘密，主要是从生活中去吸取养料，只有到生活中去吸收养料才能使构图取之不尽，用之不竭，有新的意境。例如有一幅描写七个孔雀公主在金湖里洗澡的画面，不是我凭空想象得来的景象，而我还不能表现得完美，但较凭空想象就有些不同了。从创作《召树屯》以后，我在创作方法上又有所不同，不再拘泥于解剖、透视的束缚，而是设法表现我从生活中感受来的意境，也注意到如何渲染和夸张形象诸问题。

从云南边区回来后我还画了反映傣族农民合作化的连环画《菠萝飘香的季节》和另一关于傣族民间长诗的连环画《南亚班和诏三路》（人称傣族的《梁山伯与祝英台》，尚未出版），也是运用了上述创作方法画成的。由于我技巧和主观上的关系，这些创作都算是尝试，谈不到成熟，而且有明显的缺点，主要是功力差，在抓形象时还不够正确和深刻，常常满足于表面上的美感，待在以后实践中逐步来克服和纠正。

我在上海中国画院工作时除了画连环画、插图外，主要创作单幅中国画。我仅有的一些表现方法，主要是新中国成立十年来在画连环画、插图中锻炼出来的，十年来画了四千多幅连环画（包括插图），在普及工作中提高了我的中国画技巧。1957年夏天，我在上海举行云南写生画展时，顾炳鑫同志（在出版社曾一同工作过）看了画以后，对我说："你有这些写生基础，都是亏得画了连环画！"这句话我一直记在脑子里。我画连环画、插图，都像对待中国画，尽量运用中国画的创作方法，试图把我们民族、民间的绘画表现方法应用到连环画、插图中去，增加它们新的风格和新的艺术形式。最近我有意识地想学习明清版画，尤其是陈洪绶和任渭长的表现长处，注意用线。如最近为郭沫若的《蔡文姬》画了12张插图，在风格上也做了新尝试。

《画皮》 程十发

《画皮》 程十发

连环画《召树屯》 程十发

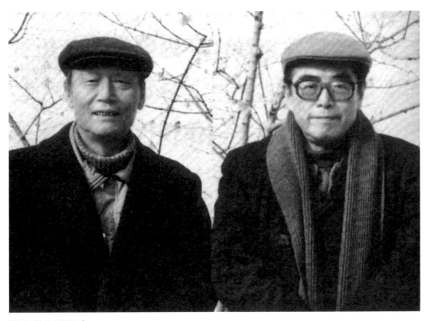

程十发和顾炳鑫

我所画的连环画，有一些是自编自绘的，如《画皮》等，也有别的同志编脚本。我认为编写脚本可以和绘者分工。但作为一个连环画绘制者，自己到生活中去发掘题材也是必要的，这样在文字和形象的契合上会得到更好的效果。自己编不好，没有关系，再请教编脚本的同志帮助，一样行得通。我绘《召树屯》有这个体会，"召树屯"题材是我选择的，在剪裁长诗片段上由吴兆修同志给我加工，花了不少力气。我十年来创作连环画、插图获得的经验很少，简单地叙述如上。

《胆剑篇》 程十发

《胆剑篇》 程十发

《胆剑篇》 程十发

书画要诀

《胆剑篇》 程十发

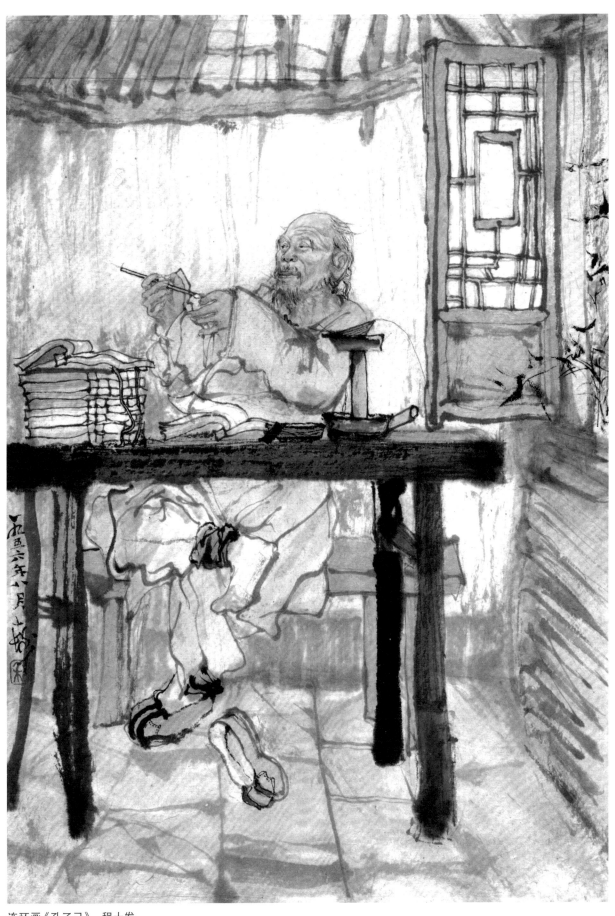

连环画《孔乙己》 程十发

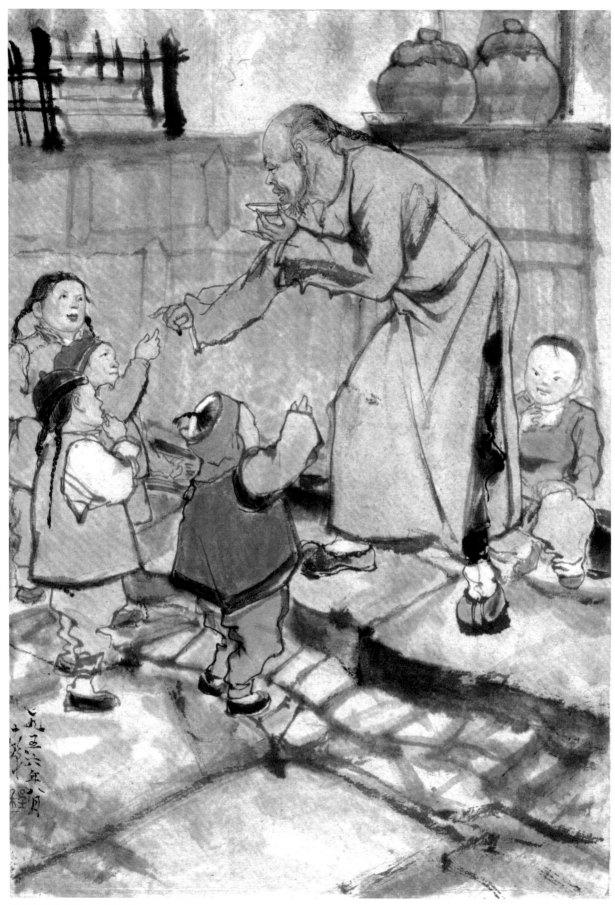

连环画《孔乙己》 程十发

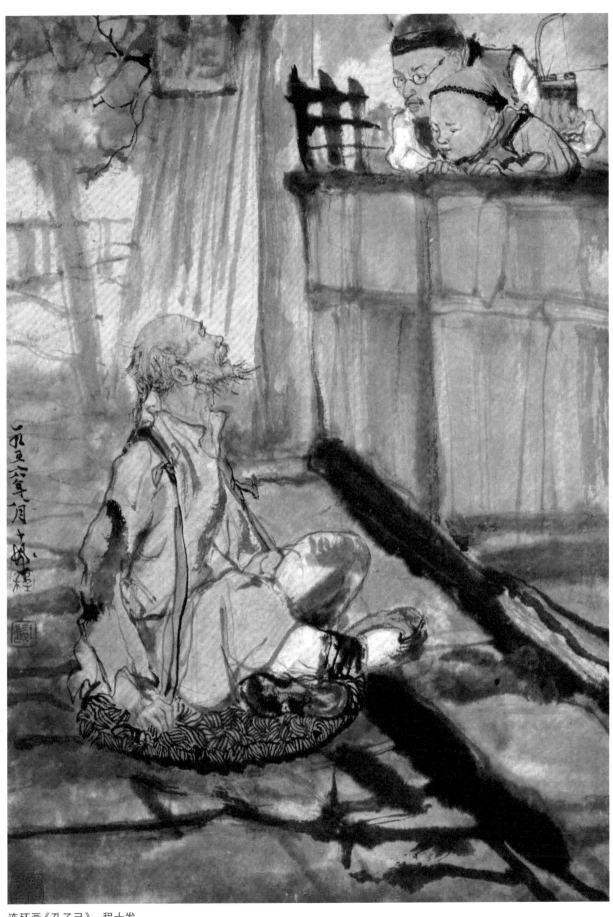

连环画《孔乙己》 程十发

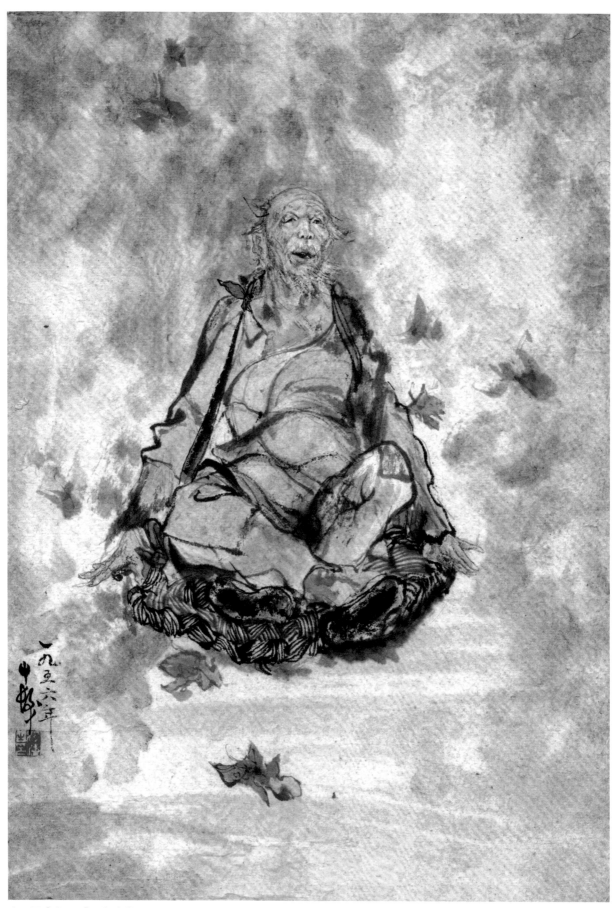

连环画《孔乙己》 程十发

《林冲》年画选登　程十发　　　　　　　　　《黄道婆的故事》年画选登　程十发

连环画《西湖民间故事》 程十发

连环画《西湖民间故事》 程十发

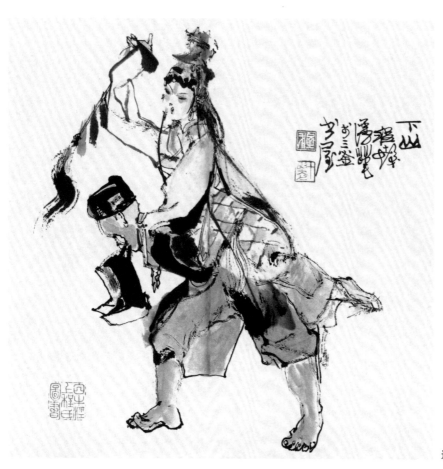

连环画《戏曲》 程十发

连环画《戏曲》 程十发

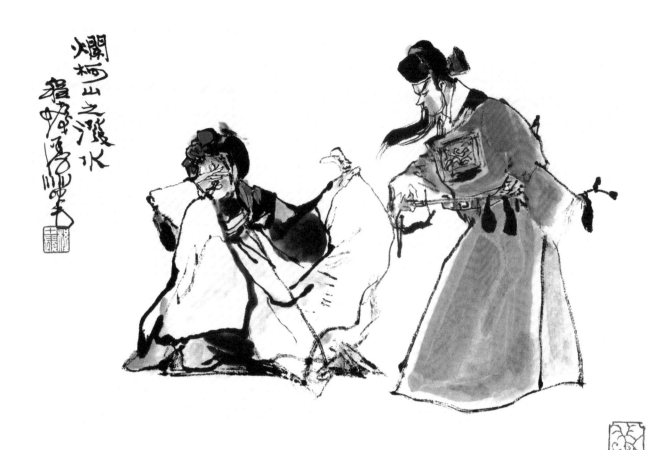

连环画《戏曲》 程十发

连环画《戏曲》 程十发

连环画《戏曲》 程十发

画《红楼梦》

　　我画《红楼梦》是一段时间，很短、很短。我拿庚辰本的《红楼梦》跟另一个本子的《红楼梦》比较，研究"脂砚斋"是个男的还是女的，可以算是消磨时光，也可以算是跟许多红学家讨论哪个版本里面有什么问题。《红楼梦》里面的生活跟我们生活距离很远，所以《红楼梦》我画不好。我喜欢这个人物，大家喜欢那个人物，我总是跟大家不一样。我对林黛玉并不是很有兴趣，那个时候画也画了好几次，但是都没有成功，因为我思想还是进不了这个大观园，没有办法。有好多同志画得很好，后来我就不去接触这个了。而且我画出来的东西跟曹雪芹的不一样，是自己的。

《红楼梦》插图　程十发

《红楼梦》插图　程十发

《红楼梦》插图　程十发

《红楼梦》插图　程十发

《红楼梦》插图　程十发

《红楼梦》插图　程十发

《红楼梦》插图　程十发

《红楼梦》插图　程十发

《红楼梦》插图　程十发

画《阿 Q 正传》

我感觉还是《儒林外史》比较接近生活一点。还有《阿 Q 正传》，虽然那时是为纪念鲁迅先生诞辰80周年，在《羊城晚报》上每天要登两幅，我画得很仓促，但是现在看来还不错。为什么呢？因为阿 Q 在我自己头脑里就有。当然我过去画的时候，没有像我现在经历这么多，现在见识比较多一点。鲁迅创作的《阿 Q 正传》这个小说，到现在来说，还是很有教育意义的。像我们这些小资产阶级出身的人，我们还是总想要革命的。但是如何革法？我们生活里也常常会碰到这样一些人，一个是"假洋鬼子"，一个是"赵老太爷"。赵老太爷只允许他自己姓赵，其他人都不允许姓赵；还有假洋鬼子用 NO 吓唬人家，不允许人家革命，只有他是最革命的。

尽管鲁迅写的时代和现在不一样，但是就现实意义来讲，有的时候，我们还能看到有些人的心理跟鲁迅先生当时写的某些方面还是很相似的，当然不同程度，也包括我们自己在内，有的时候有赵老太爷的影响，有时有假洋鬼子的影响，也有阿 Q 的那些精神。

阿 Q 的精神也可以说是受到了我们过去许多哲学思想的影响，儒家的、道家的东西都凑在一起，把我们的民族变成了这个样子。把阿 Q 精神去掉以后，我们什么事情都会进步的，所以我很喜欢《阿 Q 正传》。而且这版《阿 Q 正传》是去年再版的。第一次出版是1962年，到去年，是1984年第二次出版，二十多年了。第一版是线装的，现在没有了，不是印在铜版纸上面，是印在宣纸上的。第二次出版是拿初版复印的，原稿现在保留在黑龙江博物馆，一边是小说，一边是插图，可以算是连环画，也可以算是图。

我当时画这部作品是接受了一个任务。《羊城晚报》叫我画，因为要纪念鲁迅先生诞辰80周年，《阿 Q 正传》这本小说在鲁迅的作品中是较有名的、成功的，就选了这个来画。在画的过程当中我也没遇到什么问题。因为阿 Q 是绍兴的，我是松江的，松江和绍兴有一些共同的地方。

我小时候，住的那个地段是个船码头，有很多绍兴的贫民，划船的、卖年糕的、做苦力的、开小酒店的都有，所以我对绍兴还是比较熟悉的。当时绍兴妇女的服装跟别的地方妇女都不一样，她们都梳了一个很高的髻，好像很古老的汉代髻的样子。

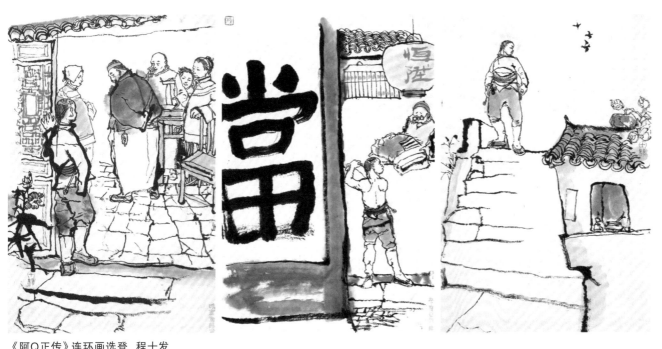

《阿Q正传》连环画选登　程十发

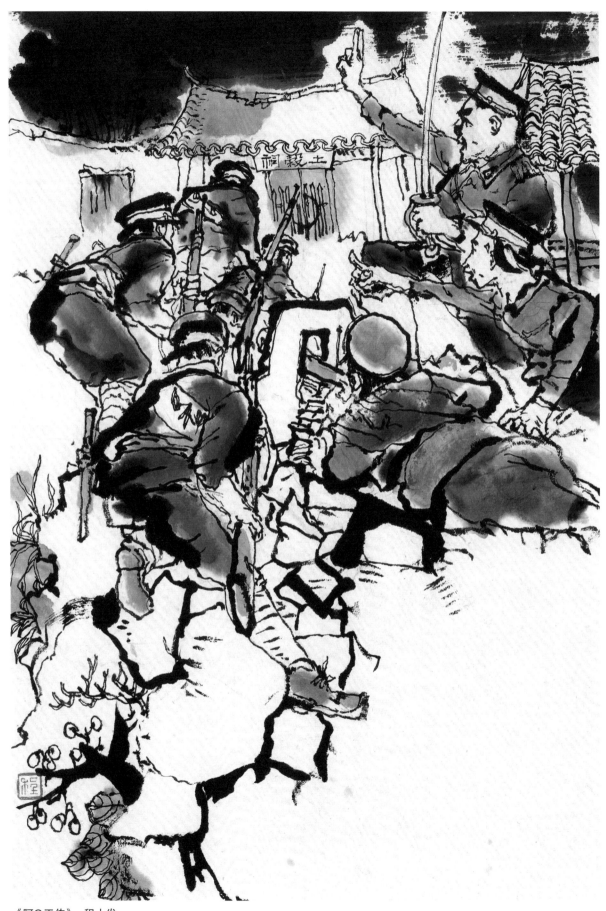

《阿Q正传》 程十发

《阿Q正传》 程十发

程十发 书画要诀

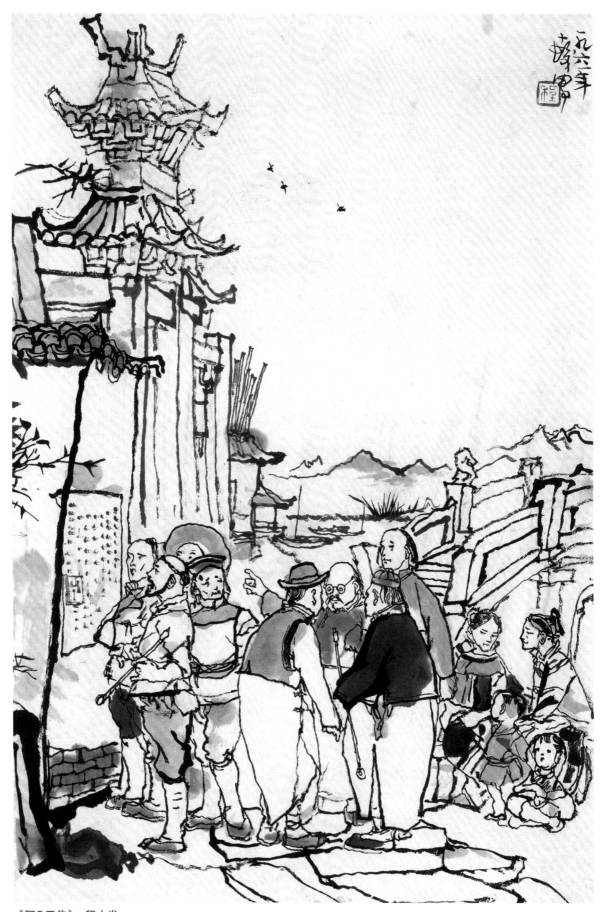

《阿Q正传》 程十发

程十发《阿Q画传》画后小记

　　《阿 Q 画传》是我为纪念鲁迅先生八十寿辰而作，历历已经二十年了。今天我重题后记，正好逢上庆祝鲁迅先生百岁寿辰，使我感到历史来去得如此地仓促。

　　当时我绘制阿 Q 时，我对他没有真正的领会，以为阿 Q 是阿 Q，我是我，自从经历了这不平常的二十年，我才觉得阿 Q 与我并不太远，在我小生产小私有者的灵魂，有着阿 Q 式的创伤，它是阻碍我前进的枷锁。所以我自己再看到这些图画时，我会产生痛苦，希望把我心灵里的创伤早日根治掉，加紧步伐，走在时代的前列。

　　至于最可憎的赵老太爷、假洋鬼子之流，我想以我的画笔驱逐他们早日"升天"或者滚出地球吧！

　　至于赵胡、小 D 他们，一定会团结起来，永不与阿 Q 为敌吧！

　　黑龙江省博物馆妥善保存了这《阿 Q 画传》一百〇八张画稿，经过这不平常的二十年而没有被毁灭，首先使我感到鲁迅先生的作品的社会与历史的威力，加上博物馆同志功劳，我也用不平常的感情致以敬祺！

<div align="right">

程十发

一九八一年三月二十日　于上海

</div>

传统与创新

中国画要有民族性、时代性。画一张画，要有民族自己的东西，要有吸取外来的东西为我们的民族所用，而不是吸取了外来的东西就变成了外国的东西，要化进来而不能化出去。当然这不要下结论，而要百花齐放。我认为我们民族自己的东西是主要的，这方面我们有教训。

画中国画，应该首先解决"古为今用"，先继承遗产，发扬自己民族基本的东西，这是不能丢掉的，在不丢掉的前提下，吸收外来艺术的长处，不要用"洋为中用"去冲掉"古为今用"。

中国画可用"意""形""法"三个字来解释。评论中国画以前法讲得多，意和形讲得少，应该"如何在意形之间"要多讲。法是有限的，意和形是无限的。中国画的"骨法用笔"等六法可以折成这三个字。写意难，画画不能作为技术，应作为艺术，否则没有意境。如以画花为例，其意已距十万八千里，意境大了，技术性越强，但画的还应是花。

中国画传统是真和假的结合，画上的不是全部是真的，到纸上和真的一样就没有意思了；但假的也不是完全假造的，假的东西是真的思想感情的产物，如无真的思想感情，画出来的东西就不感人了。和京剧一样，人们明明知道是假的，但照样被感动。（1979年3月26日在上海戏剧学院美术系的讲话记录）

传统有个意、形、神、法，古代的大家都具备这些条件。古代画家有不足的地方，要后代加以补充；现代画家有不足的地方要靠后代加以发展。民族绘画的结晶是笔法，用笔法来传神，有了笔法就是有了最根本的技法，反之没有笔法，构图、色彩再好也没有用。

所谓传统就是用笔、用墨，要加以研究。要有笔有墨，笔中有墨，墨中有笔，这不是简单的模仿，也不是抄袭古人具体的一笔一墨。

在传统继承中有一个写实与夸张的问题，一定要夸张，夸张是作者的意图。（1979年4月13日在画院讲课时的讲话记录）

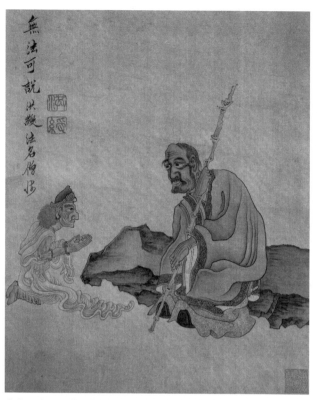

人物 陈洪绶［明］

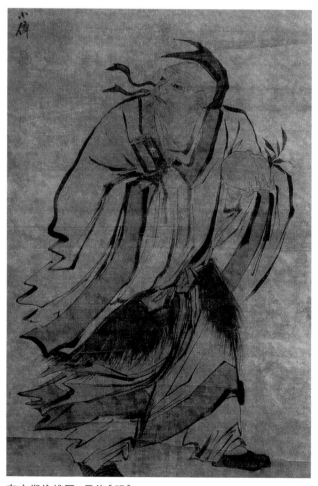

东方朔偷桃图 吴伟［明］

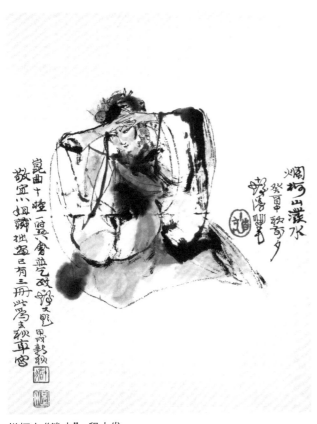

烂柯山"泼水" 程十发

虎囊弹"山亭"（昆曲尺页） 程十发

从五代到两宋，有些传统绘画用笔粗细对比明显，这一传统传到了明代，吴小仙继承了这类粗笔人物画的面貌，但没有北宋、南宋等大师画得生动。我分析了一下，一是意境和感情，二是形象和造型，三是笔法处理上都不如以前，不生动。这说明只有掌握了形以后才能表达意。（1979年6月15日与中央美术学院八位研究生的谈话）

一个戏曲演员在舞台上的表演与绘画有相同的地方，都要求形神兼备。形、神之间都是先有意，一个形、一个神都要通过法来表现，这是我们民族的东西。盖叫天、周信芳的舞台戏曲艺术都讲到形与神，还包括作者主观创作感性的意向，立意本身已包括了民族性。（1979年3月26日在上海戏剧学院美术系的讲话记录）

脱离艺术传统，本身不是艺术。什么叫艺术？是在表达一个人的思想，而不是单纯讲故事。画画应该是画人的思想，不光是画形体。

对于创新人们有着两种意见：一种是推陈出新，从传统中发展而来；还有一种是不要什么传统，只要自己喜欢都去干。我看还是要汲取传统，要临摹。要说古人和新人，我们算是新人，但我们是老祖宗生出来的，而不是从实验室里突然出现的。没有旧就没有所谓的新。有的人拼命地去求新，而这所谓的新，实际上也是人家已经用过的旧东西。所以我们要继承发扬，推陈出新。（1979年6月15日与中央美术学院八位研究生的谈话）

任何人从事任何一门艺术，要推陈出新、自成一家，首先必须在基本功（即传统技法）上深下苦功，于得心应手之后，始能融入一己心血，跳出窠臼再进一步，则可"随心所欲不逾矩"，既能独树一帜，又能不脱规范，终于蔚然自成一家、一派。（摘自《美哉，陇东黄土高原》——赞蒋志鑫"黄土魂画展"）

艺术创造一定要冲破别人的东西，才能创造自己的东西。在艺术上要创新，走自家的路，就不要怕被别人骂。骂并不是坏事，如果自己的东西不被别人骂，也就完结了。

在艺术上，意见永远不会一致，一致只有在强迫的情况下才可能存在。

燕子笺狗洞　程十发

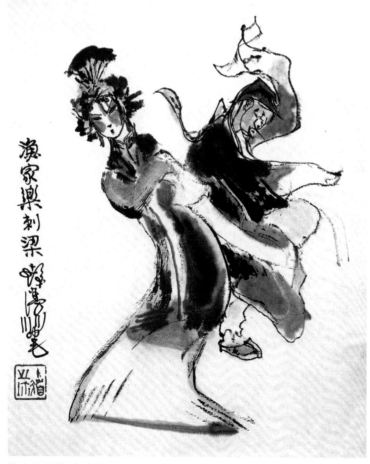

渔家乐刺梁　程十发

"意"即为什么而画，为什么画这样的画，我的意境寄托在什么地方。齐白石画不倒翁，画蟹，实际上是漫画，表达了他创作爱憎的倾向性，作者强烈的思想感情在立意时就解决了。如果只有意，没有形，也不知蟹的结构，不知不倒翁的形状，也是无法加以把握和概括夸张的。知道了形，还要知道法度，要通过笔法来表达自己的意境。

我们自己的画有时民族气息太少、太写实。齐白石的画好在"似与不似之间""不似之似"。"不似之似"是民族绘画中最优良的精神所在，它实际上要神似与形似相结合，要表现出其精神来，画出作者创作的意思来。（1979 年 4 月 13 日在上海中国画院的讲课记录）

　　艺术没有规律，没有法则。有法则不是艺术。别人犯忌的我偏要犯一犯，试试看。（1979 年 1 月 30 日与韩尚义谈话摘录）

　　我能够用线条来传播我的思想感情的时候，我是十分骄傲的，我十分珍惜这一份艺术遗产。

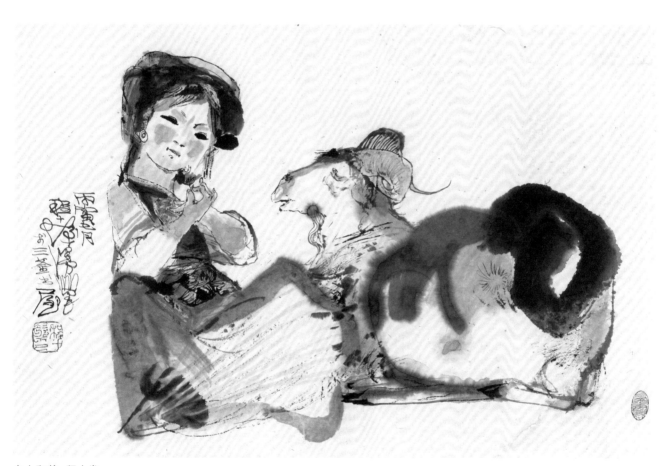

少女和羊　程十发

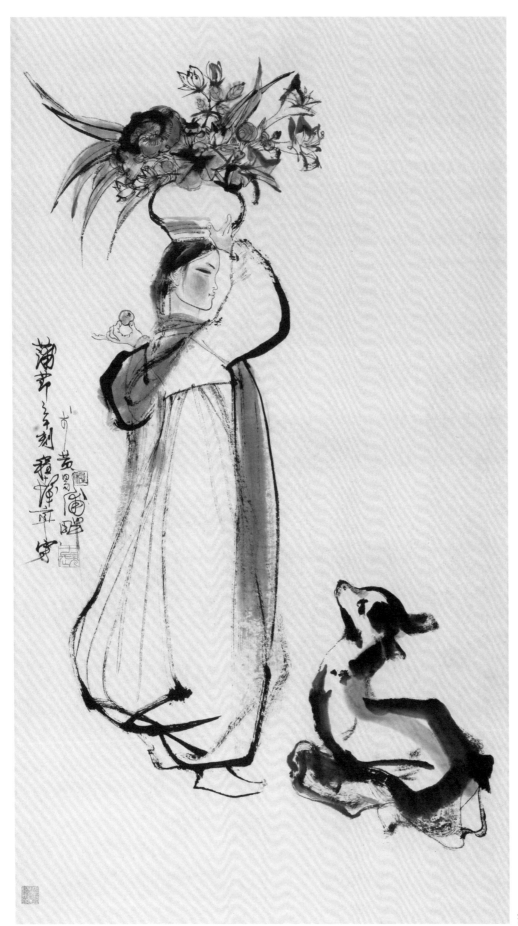

蒲节　程十发

画　法

客问余，何谓画法？余云：初学时，落笔之先搜索法度，熟后信手拈来，不求画法而得法度。此即画法，亦为上法。（庚子春日翌日将赴羊城）

有问余何为国画技法之特点，余不惑而曰：自一笔始，一笔而终者谓之国画。昔张僧繇有一笔画，广义言之，即用笔一以贯之者，此民族艺术之特色也。中国艺术传之东瀛往往称"道"，如花道、茶道、书道等等。道者有一自始至终变化之法式，如舞剑、拳术，何处开合，何处进退，何处虚实，自始至终一气呵成。

日本之茶道，其内容即与我国之品茶相似，而彼国成为道，即引泉、洗勺、煮水、调茗，直至品者执盏而饮皆成章法，有节奏，如舞蹈。然而我国昔日茶博士冲茶不能成道，即以此例引伸云，国画用笔一如书法，变化莫测，从一画而始，中途轻、重、徐、疾、枯、湿、粗、细皆统一其中，而以一画告终，如奏乐，音响俱寂，染上飞尘尚动，是为用笔之能手。

用笔首当刻画形象之真质，现其自然之天趣，除此也无能发挥其艺术之作用。然空存形骸而不以笔法出之。正如昔日里市井小孩打架，扳头拉脚，虽为一种打斗动作，然不能引人。如观公孙大娘之舞便觉心旷神怡。昔时意人郎世宁刻画鞍马，而不以笔法为能事，徒存其骅骝之表；而世人定悲鸿之马，因悲鸿画马得笔法之故。（志华学国画，余率书笔法章，以示其中得失）

"法"，就是要走自己的道路，不仅在技法上，还有在其他方面也如此。"法"，从头到底石涛把它归成一句，叫"一画"，这一画都贯彻在法度中，特别是写意画、工笔画也如此。

画中国画是要有节奏感的，从第一笔开始就考虑到整个布局、节奏。中国画不可以修修改改，画中国画看上去很随便，但笔笔花心思。画画要追求偶然性，偶然性中又有必然性，要做有心人。当偶然性出

作画要从大处入手，不要太注意细微的部分，过分仔细了，平均对待，反失去了重点，也失去了必要的偶然性，缺乏艺术趣味了。故画人物要同画速写一样，要注意大轮廓，先取势，缓刻画。画画要处处显得放松 — 精神放松，手放松，笔放松。描绘对象要繁物缩简，简而化繁。中国画要会利用空白，虚实并用，虚则实之，实则虚之，空白处要有生意。

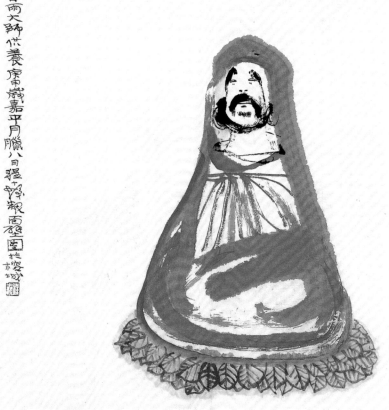

普雨大师供养图　程十发

现时，就被有心人抓住，偶然便引出必然性，为别具一格带来好处。唐怀素从云彩变幻中体会到用笔和结体，张旭听到海涛声领悟到写字的节奏，画家从大理石的花纹启发到黑白空间布排……

艺术要追求偶然性，偶然性从必然性中来。画要有天趣、味道，追求修饰就乏味，追求原始、天真的有味。原始的彩陶、壁画在当时并不追求什么技法，但富有味道。抓住偶然性，总结偶然性，有意识地驾驭发挥偶然性，画就能出新意。

现在习惯上把中国画划为工笔和写意两大类，其实工笔和粗笔是一对矛盾，写意和写实是一对矛盾。因为工笔画也可以写意，如陈老莲的工笔画，装饰性很强，是一种写意画；粗笔画也可以写实，有一类粗笔的写实人物画属于这一种。

要善于创造，利用和驾驭某种偶然效果。利用墨和颜色中的胶水在宣纸上产生的变化，从而使画达到一种变幻莫测的特殊效果。赭石、花青、朱磦都会产生这类效果。

我画人物、动物，不是先画细部，而是先画大体。我认为人物的姿态和动态十分重要，故画好大体再画细部。画一张画时，开始时还是打草稿的，我的第一张草稿或是第一张正稿往往都不成功，需要画多次。最后，我把打的草稿都丢掉，带着默写的情形作画。为什么呢？因为一开始比较写实，缺少夸张和修饰。

临摹我的作品往往是临我后来的正稿，而没有看到我以前的素描稿；看我作画的人觉得我画得很随便，而我在家中打稿的时候不是随便的。油画是做"加法"，中国画是做"减法"。画中国画，我总觉得可以画得大胆一些，鲜明一些，简练一些，且不可学照片的形式，要夸张一些才生动。放开手来画，要思想放松，不要拘束，这样一定能取得很大进步。

（1974 年 3 月 19 日记）

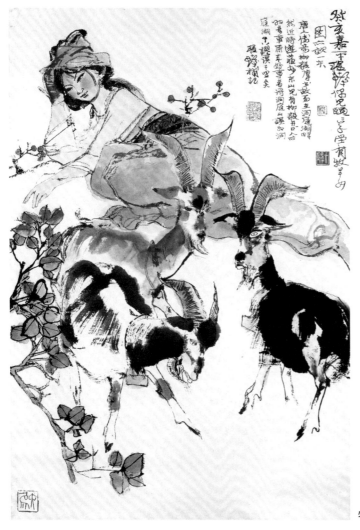

牧羊女　程十发

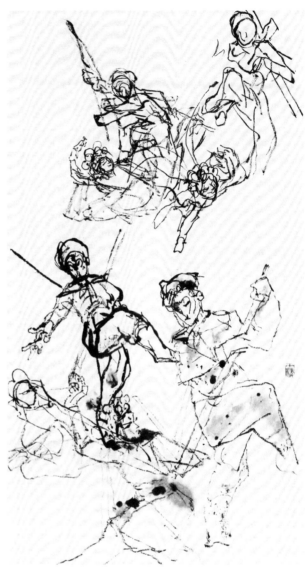

我画人物、动物，不是先画细部2

我画人物、动物，不是先画细部1

创作

绘画是表达作者思想感情和意境，具有比现实更高、更有想象力的东西，而不是画具体的场面和建筑物。绘画要讲究结构形象，如果忽视了它们，对将来搞创作就不利，没有模特儿就无法进行创作。在处理题材时，题材本身就有民族风格，意是生活和作者感情的表达，形神兼备不是拿笔画时才具有了民族形式。（1979年4月13日在画院讲课时的谈话记录）

我也喜欢画具有战斗性的题材，但有时受到一种批评，说是歪曲了形象，这是很难掌握的。这也是我喜欢经常画古代题材和儿童题材的原因。

技法如果没有思想，没有意，没有感情，就很难办。如果没有和感情结合起来，技法则是没有用的。

构图、用笔给人以第一印象，前人谓"平中见奇，静中见动""奇中见平，动中见静"。第一印象要奇特，画面飞动，有刺激性，有振荡感觉，但要奇得稳，细看之，颇为平静、耐看，这是对传统绘画的根本变化。

"真"是得其神韵，应该是神似、形似相结合，不是在神似和形似之间。神与形的关系是无形不出现神，只有形也不一定会达到神，神不等于同客观上的形完全一样，必须通过形才能得到神。创作就是练基本功，不为创作服务的就不是基本功，我画连环画就是练习基本功。（1979年1月28日与浙江美术学院两个学生的谈话）

绘画各人喜爱不同，表现方法不同；只要能逼真、生动地表达对象，什么方法都可以存在，绝不能贬低哪一种。根据具体形象，运用具体的表现方法，不是用一种方法硬套在每一个对象上。只要能很好地表达形象，各种表现方式都可以运用，我们绝不能贬低哪一种。

艺术要求对描绘的对象进行必要的提炼、概括、变形，但必须以写实为基础，无写实基本功的"变形"，是无本之木、无源之水。

艺术要夸张，要比真实的高，例如唐三彩中的骆驼，头就略微抬高一些，比一般照片中的平视骆驼更

显得高昂有劲，显示出它的艺术魅力。艺术要变形，就要变得好，变得不好就现原形了。

古人的花鸟画要极度予以重视。宗元的花鸟画从生活中来，描写的花鸟既生动又科学。继承和生活不能脱节，要把向生活的学习和传统的继承在创作实践中结合起来。

画花和人的生活有关，和画人的遭遇和思想感情有关。如牵牛花，它每天开得最早，枝枝向上，齐白石画的牵牛花都呈现出早晨清醒向上的气势。画荷花，因为叶多花少，经常要人去寻觅，表现了一种情趣；画荷花有人还喜欢它的茎，它曲中有直，显现了它的性格。

画花要经常去看花，花和人的性格要相配，人有什么样的性格也就会爱什么样的花。

用最古的笔法与最新的现实相结合，可以创造出中国画的一条新路，同时又具有浓厚的民族色彩。

中国人物画往往无布景，留出空白让人想象，有

荷塘双禽图　程十发

布景衬托则是为了要表达典型环境中的典型人物。如果作画追求和真的东西一样，就不做艺术家做科学家了。

画山水画，画家要有情，山水更会含情脉脉。画山就是要画具体的山，画树就是要画具体的树，要有它们的性格。（1976年3月27日对耕牛语）

近闻黄岳无水晴曝而无烟云，使人索然无韵味可寻，然余笔下沛然作云，油然下雨。古人谓作家当师造化，余日要善于师造化，造而能化者，乃造化乎，见化而不造岂造化耶！

画山水不能画成旅游图，画花鸟不能画成挂图，艺术要用感情，没有感情就没有艺术性。

"水是眼波横，山是眉峰聚。欲问行人去那边，眉眼盈盈处。"此北宋王观《卜算子》词，写来皆空话，然空话加真情即妙趣生矣。此鱼亦是凡品，自季鹰秋风乡思之后，文人骚士即奉为盘中之珍，物与神会乃神之寄于物，非物之托乎神。草草写四鳃鲈，率题数语。

画动物古来不乏大家，且传至今日有名作可参阅，如韩滉之《五牛图》，五代人画鹿等，必须从写实中求神韵，写如照相虽也不易也，然乏神韵。此神韵当探求古代名作及明器雕刻中求之，如霍去病墓前之石兽、南唐陵墓前之辟邪，再如唐俑中之佳品，见其中何处夸饰，何处取舍，再对照生活中之动物，如是可得能事也。

画中之动物，必须有生气，生气即和人物相呼应，以求生活之趣。在劳动中和动物之关系，人和耕牛，人饲羊鹿，其中千变万化，作者当掌握之。余总

捻军领袖张乐行造像
程十发

116

山水　程十发

之曰：不能不似，不能太似，不能太真，不能不真，有虚有实，有工有率，先求大体，后求细节，不失结构，有得有失，工处极工，拙处尽拙，得之可爱画中之物，与观者同喜悦此，我之为术。艺术作品应设法从思想上来感染读者，除了感染之外，还要使读者同你一起来合作。

国画创作一要立意，要有吸收生活的能力，对生活要充满激情，有感受就把它画出来；要有政治敏感性。二要有法，有正与侧，实与虚的表现有全与不全的表现……画面要生动，要神形一体；要夸张，进行艺术手法的夸张，但怪不等于夸张，夸张要具有目的性，夸而不诬，饰而有节；要追"极"。

读古人书画作品，使人追思到以往，共同体现这个真实的时代。时过境已迁，然而印象不迁，如此真境变成幻境，幻境是真境的印象，所以真实性必须加上时间和变迁，就是由印象而使真实性成为幻境，幻境变成真正的真实性。纯真实性是没有的，至少在艺术生活中没有。谁积累这种形象的综合，就能具有艺术性。生活给予艺术的形式千变万化，形式不过是装饰，只有摒弃虚伪的装饰才能深刻地体现真正人生的美。

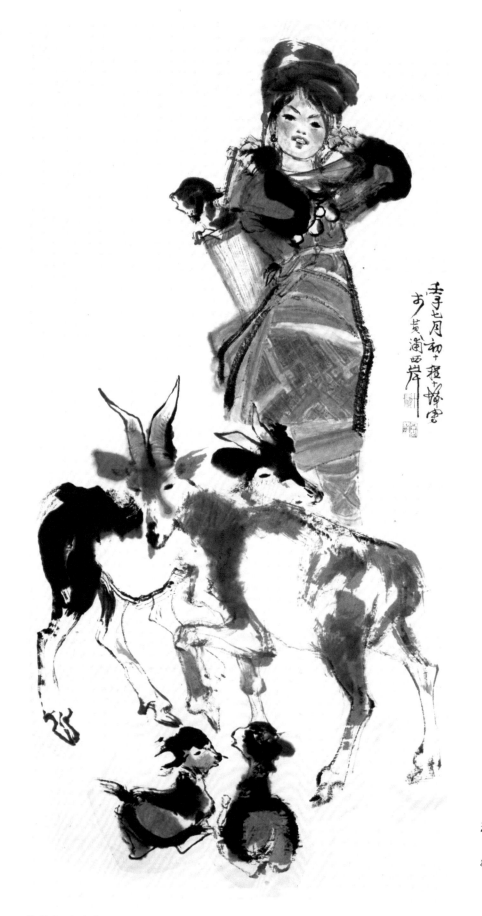

牧羊女　程十发

读古画的体会

1. 丙辰夏日余与画院同仁同客黄山，归后整理写生稿共获八纸，以后即不敢画黄山矣。戏制俚句自嘲云：烟云岂是墨缸翻，松柳无根倒插栽。添上尖力峰数个，世人又道写黄山。隽伟教授将拙笔装成一册，属题于后并博一粲。

戊午初夏，程十发记

2. 此十发仿老莲自觉阮弱，不胜奈何之。

墨飞蕊舞现香腮，月月春风去复来。莫道唐人诗句好，红花今日又重开。题近人崔护先生画月季花卷。

破荷亭长破荷衣，素苕迎风水榭西。壁上墨花光一室，自生新露洗尘泥。题缶老六十一岁时所作墨荷。

己亥岁阑，十发学书。

3. 仿松雪斋临黄要叔莲塘鹡鸰图水墨本并赋彩色，戊子五月九日，程潼十发文。

西风暗翦荷衣碎，柔丝不解重缉。荒烟断浦，晴晖历乱，半山摇碧。悠悠望极。忍独听，秋声渐急。更怜他，萧条柳发，相与动秋色。

老态今如此，犹自留连，醉箅游展。不堪瘦影，渺天涯，尽成行客。因甚忘归，谩吹裂、山阳夜笛。梦三十六陂流水，去未得。

岁在屠维赤奋若夹钟之月以玉田凄凉犯一阕补白，十发居士书。

甲辰中秋理旧箧得余廿六岁时临赵松雪莲塘鹡鸰图并录春水词一阕

4. 陈洪绶有升庵簪花图，今余亦写一本，前后三百年笔墨有殊，题材意趣或似相同乎。博小坤仁兄法教。

丁卯立春，程十发并记于三釜书屋晚窗

5. 天印山花

清湘老人于康熙乙丑二月写梅花册中跋云：雪霁乘兴策杖探梅，独行百里之余，抵青龙、天印、东山、钟陵、灵谷诸胜地。一路搜诸岩壑，无论野店荒村人家僧舍殆尽而返，归来则有候关已久云园梅一夜放之八九，即请和尚了此公案。迺随过斋头开轩正坐更尽则孤月，当悬冰扶在地索笔诗，共得九首，图中所题其中之一名夜宿天印梅花。

6. 学罢青藤，学白阳，墨笔朵朵倚村墙，仙人遗下黄金盏，不储丹砂逐晚凉。十发并题。

7. 护国寺外起晴丝，难为客里购残枝，偶得淳翁花一束，旅中良伴慰春迟。

己亥夏客北京获白阳山人小册一帧，为《夏花图》，即占小句题之，十发。

8. 何来南北画分宗，天地为师各自同，解脱苦修混一体，图成掷笔问思翁。

己巳八月写秋山图于镜面高丽笺上并戏题俚句，程十发于三釜书屋。

9. 八大山人法原为牧溪之减笔法，笔墨随心意不易学也。

丙子仲秋月，十发并记于三釜书屋

10. 王叔明作修竹远山，当称文湖州，笔力不在郭熙之下，于树石间写丛竹，乃自肺腑中流出，不可以笔墨畦径观也。南田此图真能与古人把臂同行，但属余点缀，欲如一峰黄鹤合作竹趣图，余笔不逮古，何能使绘苑传胜事耶？丙寅腊月望后三日，王翚识。

戊辰三月之望日，程十发书录于云间修竹远山楼晴窗客散后

11. 昔闻任伯年先生首藏有八大山人画册，然不得见其真迹。因先生之残友如杨见心、郑大鹤、高邕之诸公为提高先生艺事曾劝学八大。故曾见先生晚岁有仿八大之作。丙寅之蒲农后数日，客携来无叹临八大册页一本，云昔年获自任民后人。余审视之定为任伯年临八大山人之作。特检于后，一不使前人笔墨之泯灭，二示前辈之好学云耳。

云间后学程潼十发记

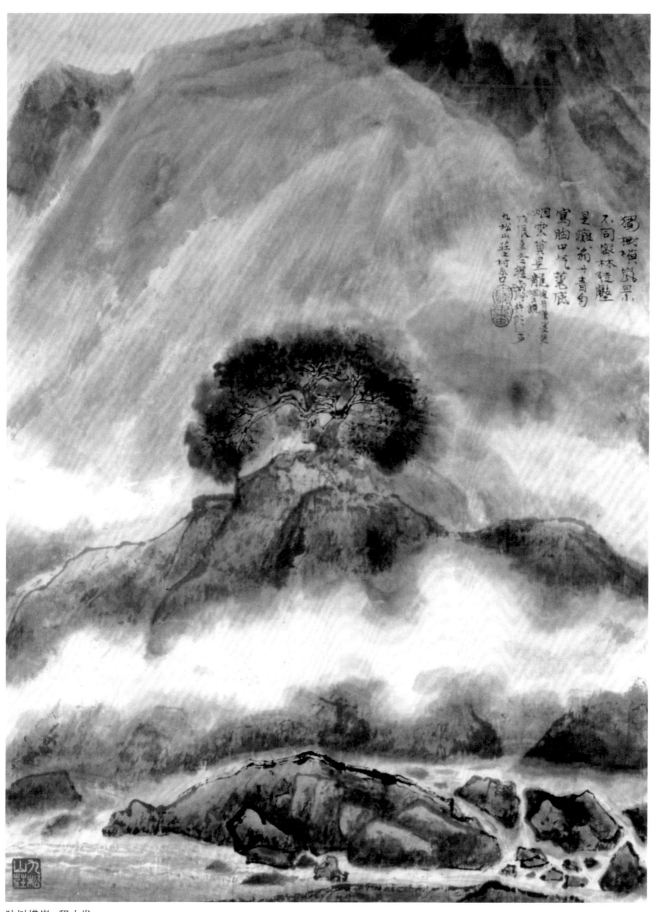

独树横岚　程十发

12. 笔如丝，墨如丝，蒲日重瞻陈老迟，吴装不竟时。画楚辞，读楚辞，采得香花共竹枝，萧斋供屈痴。

乙己蒲日题章俟先生读骚图谱长相思一阕。

丙午暮春书于奋象小室，久不握笔手疲书拙，十发并记。

13. 戊辰蒲月初七日，携此卷至香光故里正居董祠故址之南邻展观多日，并携有钟玉潭湖上幽居图，卷内亦有香光题跋。

云间程十发记于修竹远山楼檠下

14. 戊辰四月游富阳之鹤山，董蕉林祠堂修葺如新，供游览者瞻仰。然华亭董香光之祠堂为某所所占，不能重建。然华亭之造诣影响世所共昭，岂大德无名下士闻道耶？

新误书亲

15. 二陆云间是故乡，东邻供奉董其昌。张翰邀我鲈鱼宴，方塔曛曛挂夕阳。

程十发

16. 读画小记

中国山水画于南北分宗之说未建以前，各家并无门户之见，即如赵松雪、钱舜举博览群英，师从王维二李，皆师事之。自后莫是龙、董其昌提倡南北宗之后，即分泾渭，于是门户森严。其实也并非为古人标榜，而是藉名望自立山寨称雄耳。后人更自作帜竿，使宏广之艺苑局促于小巷门庭，如是影响后学难越先人之步。古之人受经济、政治、宗教等因素所围，而能从中披荆斩棘，杰出于画坛者不乏其人，然皆前人之事。艺术之梦尚有内外之师，亦即东西方艺术之交融，犹如江河入海蔚成雄观，唯作者之修养与选择耳。

我院陆一飞画师，投名师，广览古今中外山水画名作，博集大成，自为一家。读其佳制，使人神怡思畅。图中烟岚变幻，云水飞扬于山水林木之外，画师自具胸中丘壑，镕百家汇一家。余以为食古今中外而能化者，是为大家。今逢盛世名家辈出，皆以继承发扬艺术传统，创造有中国特色之新文化而努力。无疑

陆一飞画师做出很大努力和贡献。

一飞画师画集即将问世，余先观为快，读后若有所思，率记。读后得借以为画集之小序云。

程十发，一九九三年七月于三釜书屋

17. 问我南宗抑北宗，东西南北古今同。法生自然归太朴，一笔倾成万墨空。

壬申金秋之吉，程十发胡诌

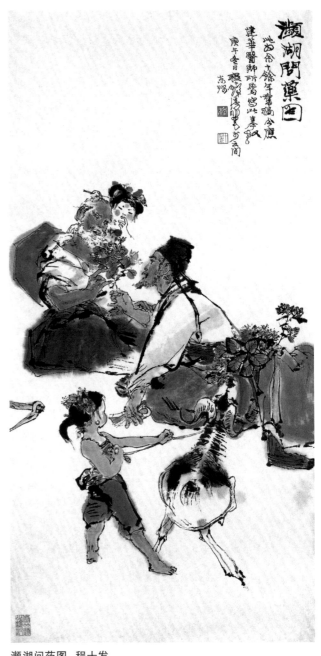

濒湖问药图　程十发

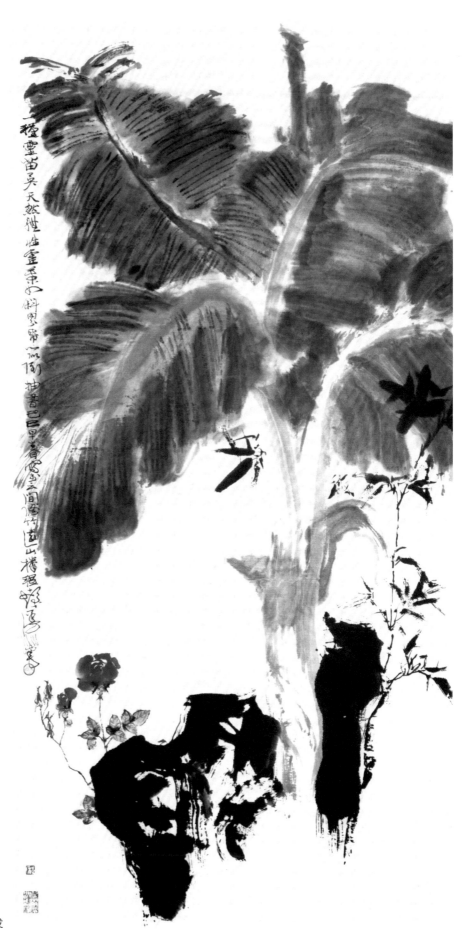

芭蕉 程十发

「讲 演」

谈画院

现在我们画院创作人员也不多，包括老先生在内只有 30 来个人，30 来岁的有 15 个，但是 20 来岁的一个都没有。30 出头一点的也很少，才一两个人，差不多都是四五十岁的人，很长时间里没有吸收新的创作人员。作品要创新，要借助青年人的能力、他们的闯劲。这些也是我们要考虑的。还有一个，就是我们上海画院的画如何提高的问题。如果比其他地区，像北京的、西安的、广州的等等，我们这些画，除了一些老画家还是过去有名的以外，一般的创作，我们还没有人家这样兴旺发达，还是比较差，所以这些考虑比较多一些。我自己以后的怎么搞，到现在还没有考虑，还要依靠大家，一个人是不行的，要闯出一条路，第一先要社会上承认，还要向人家学习。

上海条件也很好。我们上海金山的农民画是很有名的，农民画在国际上人家很感兴趣，这是什么道理？现在还没有人真正研究。中国台湾的人也到这儿来研究这个，他们主要还是民间艺术。我们也要好好学习金山的这些农民画，对我们其他画种如何发展，特别是中国画，很有好处。他们的那些素描、透视、色彩的运用，都不是照学校教的那种方法，他们有自己的、民间的一套，他们对空间、时间、光线的表现都有独特的一套方法，这些表现方法跟我们古代的传统还是有渊源的。

春风桃李　程十发

为《小朋友》期刊作封面　程十发

在香港中文大学的讲稿

来到中文大学新亚书院已经快一个月了，今天是第四次和大家见面。3月1日是开始，那么今天是告一个段落。我十分喜爱这个美丽的学府，它给我极好的接待，使我学习到不少宝贵的东西，特别是认识了马校长、金院长以及艺术系的张茂主任和各位老人，高美庆先生和刘国松是我的老朋友了。在晚上回校的路上，看到山上校舍的灯火辉煌像是晴夜的星星，真是太美了，感觉我是走在回家的路上，虽然我的家在上海。这是因为思想上一个月的时光使我产生了感情，在我没有到达这里的时候我的想象力所构成的画面，与真实的经历是完全一致的，而且丰富得多。

我3月1日开始和大家见面时所讲的，我现在再重复一遍，我数十年拿着画笔在工作，是各种人间宝贵的深情厚谊所形成的有形与无形的力量鼓励了我，今天大家到这儿来听我的讲话，这种支持鼓励，一直有增无减。

我心中是十分不安的。我是一个拿笔的人，有时讲不出感动人的话，往往用我的手来表达。如果手又不能表达，只有用眼睛望着大家，不用声音，不用动作，但大家会心，只有满眼的热泪来表达。我数十年来从没有有条理地分析过自己的创作方法，不过一直在实践，我想一个以文艺为职业的人，很少总结自己的创作经验，而是应该多画一些作品，请别人甚至后人来做出经验总结。所以我来到新亚书院，我一直不

敢相信自己，还是请大家来评论我。

但今天在我动笔作画以前还是要讲话，请大家不要把我这种话，作为我作品的解释。我借《华侨日报》一位记者高倬云女士对我访问时的提问提纲里的一部分，在这里公开地回答。

作画的动机当然是从生活中受到感动，才用艺术的语言表达你的思想，表达你对生活的态度。我说学画要一帆风顺达到目的是不可能的，艺术没有什么捷径。学画不可能只有一条高速公路，任何正路和歧途都是相对而言，学画没有一定的固有方法，创新就是从正路边上又开出一条新路，不知名的小路能够有人插上一块路牌，它又成了正路。关键不在正与歧，我要看看你作画的动机，关于动机倒是有正反的讲法的。

我来到中国香港以前也听到、看到不少假冒我的画，来了以后也看到不少假冒我的画。造假画之人的动机是什么？当然是以一种冒牌的商品，骗人的财货，而不是看我画得不好，他来给我示范一下，这是他们的动机，是画假画不是画真画。反过来讲，如果我的作品也只求商品化，将会没有感情可言，虽然画是真的，而我的感情是假的，这一种无形的真假之分，倒是造我假画的作者给我的一种启示。这是我回答青年人学画的问题，方法是气象万千，但是动机只有两种。另外学习的方法，我只讲：①取与舍；②广博与专一；③古与今，继承与创新；④民族与世界化；⑤形与意；⑥生命与生活。

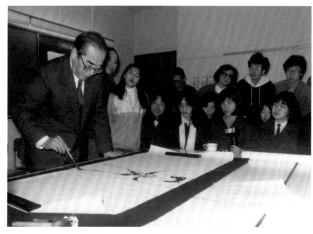

程十发在香港中文大学新亚书院作画

程十发探望定居中国香港的林风眠院长

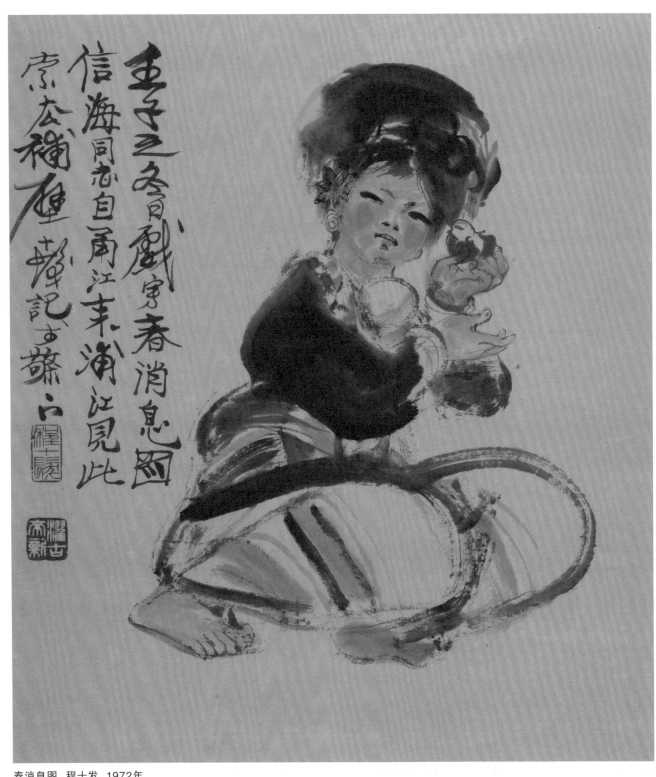

春消息图 程十发 1972年

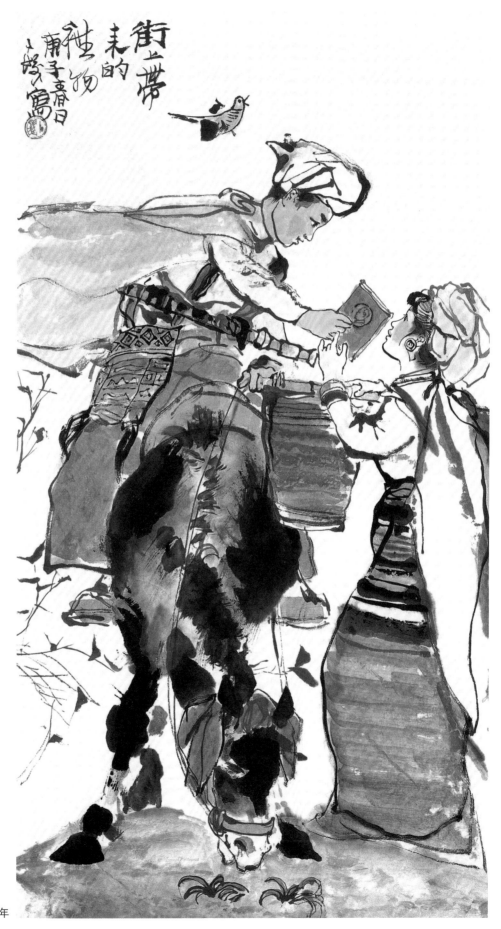

街上带来的礼物　程十发　1960年

与新加坡美术界谈话稿

　　我来到新加坡已经一个月了，是应南洋美术专科学院（以下简称"南洋美专"）吴从翰院长之邀请到南洋美专来学习。今天又承南洋、星洲、联合报社和南洋美专合办这个雅集，使我与美术界、与爱好美术界的人士见面。我十分荣幸，来到这美丽的国家。这使我这位已经65岁的老人，就像小孩子进城一样，感到一切都美，自然的海洋、山、椰林、花草、空气、天上的白云、一阵的雨，新加坡真使我感到十分新鲜，特别是城市的建设，真像一个现代建筑博览会，每一幢高楼、每一幢别墅都标新立异地表达现代建筑的精华，是南洋风格和时代风格的融合。各位不要怀疑我今天讲建筑，因为我看到这些美丽的建筑，存在着美学上一个基本的问题。美的风格、形式是一样的，还是追求各不一样？海报上写的是我学中国画，副标题应该是我追求在绘画上与人家不一样。所以新加坡的风格正是我向往的时代风格。

　　我在学习中，还是多承四面八方的朋友支持我，我才有创作的社会价值。我像造房子一样，40年来给自己盖了一间房子，十分艰苦。我像蚕做茧一样，不是在房子外面砌砖头，而是站在房子里面砌砖头，总算屋顶有了，四面的墙也已经砌到了最后一块砖头，我松了一口气祝贺自己的工程完工，但我在自己亲手砌的房子里出不来了，只有把一部分的墙拆去我才能生活下去，我拆除了旧的房子，又想从头学起，准备造新房子。我怀着这种心情来到新加坡，来到南洋美专，想从头学起。我对南洋的风物、南洋文化、南洋的美术怀着学习和崇敬的心情，时间虽很短，但我深信，将给我极大的帮助和启发。

　　说到我如何学中国画，我首先承认我与大家学习中国画的过程并没有什么特别，也是临摹、写生、创作、写字、读美术理论和美术史等等。但我不讲过程，而是讲使我学习的这些宝贵的条件从何而来。

　　我小时候自9岁父亲故世以后，我和母亲两个人相依为命，亲友一直帮助，从物质上说我是没有条件学绘画的。但过了半个世纪以后，经过了严霜烈日，

程十发在新加坡南洋美术专科学院讲课时示范

又经过了次第春风，我发现一种看不见、潜在的力量在支持我。我1921年出生在离上海30多公里的一个小小的古城松江，一个三代中医的家庭。这时正是新旧文化交替的时代，我们站在城墙上看到古柏参天的孔庙，看到宝塔高耸的佛寺，又有市集兴隆的东岳庙，不少是唐宋元明清留下的古迹，但又加入了天主教堂和基督教堂，它们的屋尖及钟楼高入云霄；路上也有和尚道士，外国的传教士掺杂在人群之中。我们的家附近有许多手工业的作坊，如染布的染坊，他们把"作品"在过街的路上晾晒着，像中国蜡染的展览会；还有纸牌的工场，第一道就是套色木版印纸牌的花样，这是民间美术，我对它有极大兴趣，中间有人物花卉，色彩是对比强烈的黑、绿、橙三种色调；还有造佛像的作坊有许多家，这是传统的雕塑家，我听到他们用凿子凿香的声音和散发的香气，如猫在感触之中；还有修理古书籍的店铺，特别有几家裱画店，我会到里面去猎奇地看这些作品。这一切环境，只要你有兴趣学习中国美术，已经有了客观的条件，这无形中给我创造了条件，无疑这些都是我的老师和默默的支持者，也说明了重视民间艺术的原因。

　　同时还有不少有形的支持者，我父亲是一个中医，他的朋友都是士大夫阶级的文人画家，这些人看见我喜欢画画就赞扬鼓励我，送书籍及画具的都有。

　　但1937年，家乡被日本炮火轰炸和烧毁了，中国文明，这古老的美如一场梦，都幻灭了。我只有离

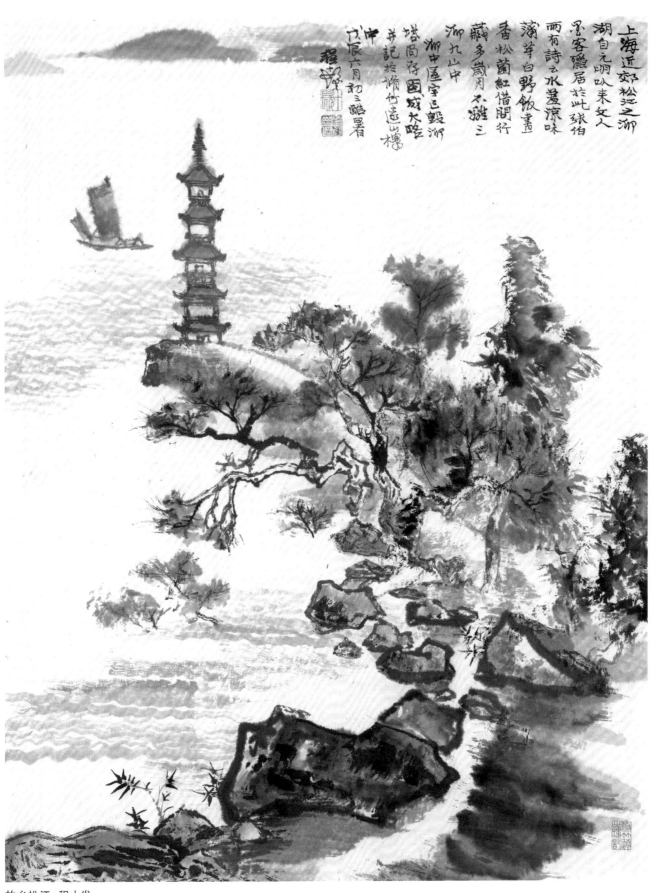

上海近郊松江之泖湖自元明以来文人墨客隐居於此张伯雨有诗云水墨凉味两有香松闰红借问野饭书藏多岁月不难三泖九山中泖中区宇区毁泖塔间存困城大略并记於谱竹遠山棲中

戊辰六月初三酷暑

程十发

故乡松江　程十发

家到上海，在上海美术专科学校国画系读书。校长是刘海粟先生，国画系主任是王个簃先生。毕业以后，我可能是画得不好，也可能不投时尚庸俗所好，毕业就成了失业，但我已经和同学张金锜女士结婚，有了一个家庭，只有当一家小银行雇员，不久又生病，失业回到家乡。不久，1949 年新中国成立，我开始学习人物画，目的是找工作。我学习画连环画与插图，这个工作是大众的需要，也是在无形之中千千万万人鼓励我。有了一些进步，国家的出版社——上海人民美术出版社社长通知我，聘我为出版社的创作员，这样就有了工作。

当然我画的连环画和插图，思想上也是把它当画中国画人物一样画。1956 年北京和上海先后成立中国画院，我又调到中国画院参加筹备工作，从开始至今，已经有 29 年了。

这个 29 年从何说起，真是悲欢离合、喜怒哀乐皆全。我想还是说主流，说说社会上在我最困难的时刻，最可贵的支持我画画的情况。

之后我画了一张《芭蕾玫瑰》舞蹈的说明书的封面，黑底白线红花，在一个坐满有一万多人的剧场里演出，我看到进场的大客厅里有五六个摊子在卖说明书。当我进场开演前，站在后排一部分人有说明书，而且黑、白、红强烈的颜色，占有演出前剧场的空间给我产生了一种感觉，我觉得为人们即使是做一些小事情，如画一张说明书，无疑是最最光荣的任务。又如我曾给一个有名的女歌唱家的演出服上画了一枝梅花和一枝山茶花，待演出完毕，还有不少艺术家和观众不散而要再看看这件服装，同样启发了我多做一些普及的工作。我给杭州《西湖民间故事》画插图，这是为旅游增加兴趣的书刊，它的发行量很大，有一百多万册，当时在杭州西湖边上的旅游点出售纪念品，甚至卖茶叶蛋的摊子上都有这本书。画这些民间传说有插图，其中也有一个故事，我是到杭州去创作的，但其中有一幅是画虎跑的故事，可惜我不会画老虎，

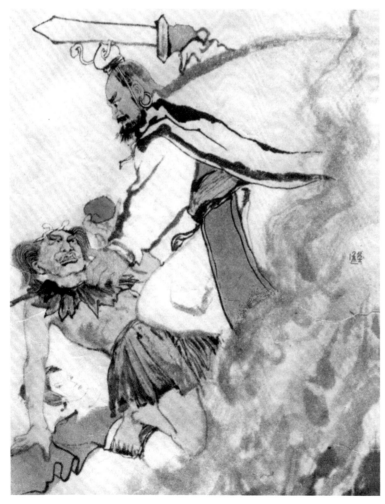

《画皮》连环画选登　程十发

自作诗词 程十发

我只有先到动物园去写生。我在写生的时候旁边来了一个老年人，他看到我画速写，便自我介绍是著名茶叶店翁隆盛的退休工人，平时专门画虎，对我的速写大加指点，并传授画虎的要诀、雌雄的区别等等，我很感谢他，但他也不问我的姓名，飘然而去。我这些故事很多，都是鼓励我如何将自己的艺术为多数人需要和少数人需要看得同样重要，当然在戏剧场里，说明书人家不保留，而当废纸拿去包了茶叶蛋，我觉得和一幅画能够放在全世界有名的艺术博物馆里一样使我鼓舞，作画不是仅为自己的需要，我了解到有无数的看不见的观众支持我，我的劳动才产生社会的价值，美才有价值，人与人才有交换感情的价值。

数年前我发现一位女学生在流眼泪，我后来知道她参加集体画展而报上因版面小而少登了她的名字。我向她说作画的动机，真正伟大的艺术品古今中外一样，只记下他们的作品，而不一定有他们的名字，应该在作画的时候要人家忘记自己的名字。记得丰子恺先生有一方闲章曰"速朽之作"，但效果是"不朽之作"。所以好作品不是自封的，必须经过时代和历史的考验。

从这许多的教育中，我重视了自己的工作，认为社会需要我，我一定用自己的感情来报答社会！

我这些天参加了亚太区艺术教育会议，也欢度了新加坡的国庆节，参观了国庆美展，也拜会了新加坡美术界的老前辈尹松昌、王西家和新朋友！

又有人非常关心我画古代人物画得多而现代人物画得少，我刚才说过感情的问题，我画古代人物都是因为现实生活对我有启示而产生特殊的感情。早几年我画过一幅《嵇康》，他是晋代的文学家、音乐家，为统治者司马氏所杀，临刑前还弹了一曲他的《广陵散》，这幅画的动机从什么地方来呢？一次清明节，我女婿到存放他的妈妈的骨灰的地方供花，回来后他告诉我在他妈妈的边上，有一位女钢琴家全家的骨灰。不知从哪里产生一种感想，我画了这幅《广陵散》，这幅画已经在美国参加现代中国画展巡回展出两年，画尚在美国。

这些不愉快的经历已经过去，我们已经走入一个新的时代。使希望中的美好逐渐成为现实，我发现了

我还能够继续作画，主要靠国内外朋友们的支持，尽管许许多多不认识的老朋友，他们关心我有时超过关心他们自己。今天遇到吉隆坡的姚天平先生，他告诉我在他们那里也有许多关心我的朋友，他知道我来新加坡特地来看望我，还把出版我图画的画册送给我，并答应把我在吉隆坡的作品拍成照片寄给我。还有中国香港的何康德女士和胡凯评先生，他们正在日本举行画展，画展结束后特从香港来新加坡探望我。他们都希望我保重自己，多画一些作品。

这许许多多的朋友关心我，我一面惭愧，一面受到教育。这些朋友都是通过我的画而与我接近，都是在大家对待生活中追求美的同一的感情上关心我。我借这个机会向大家道谢，这样的生活我十分满足，我通过作品，与大家交流感情，我一定用画笔从头学起。

在回上海之前，我今天再画一幅画，祝大家身体健康，谢谢各位的光临和指导。

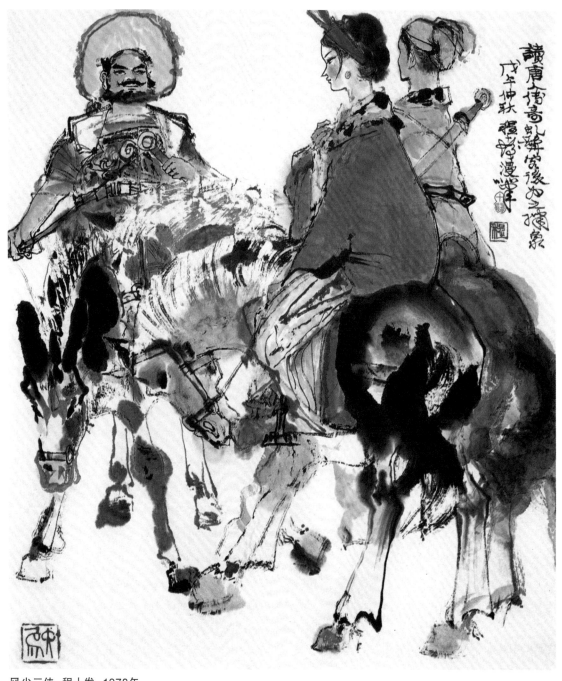

风尘三侠　程十发　1978年

程十发手稿图

程十发 书画要诀

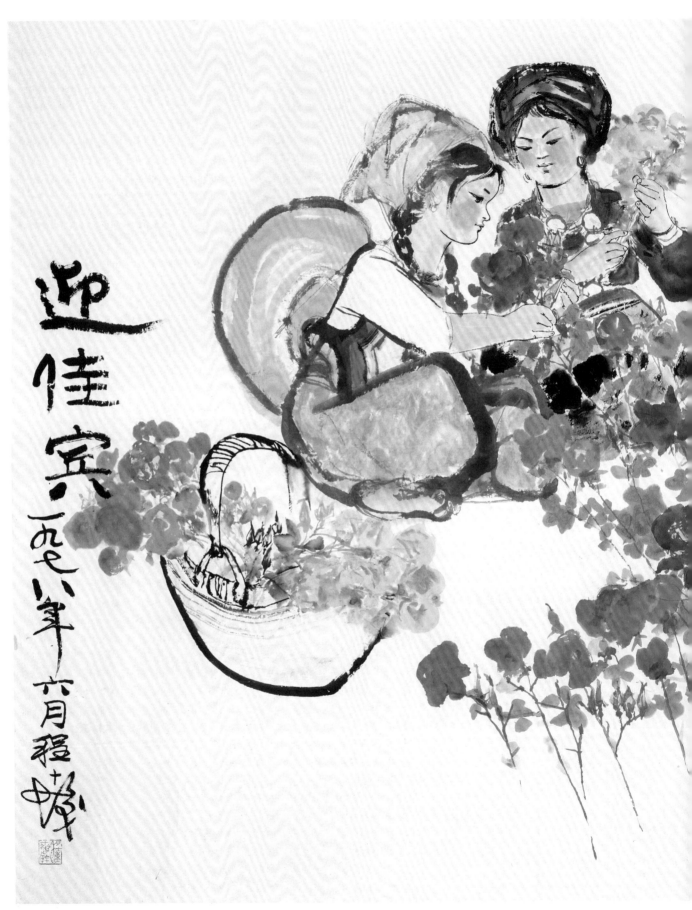

迎佳宾　程十发

「作品欣赏」

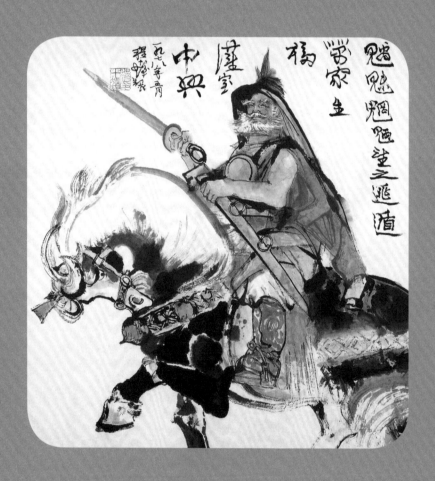

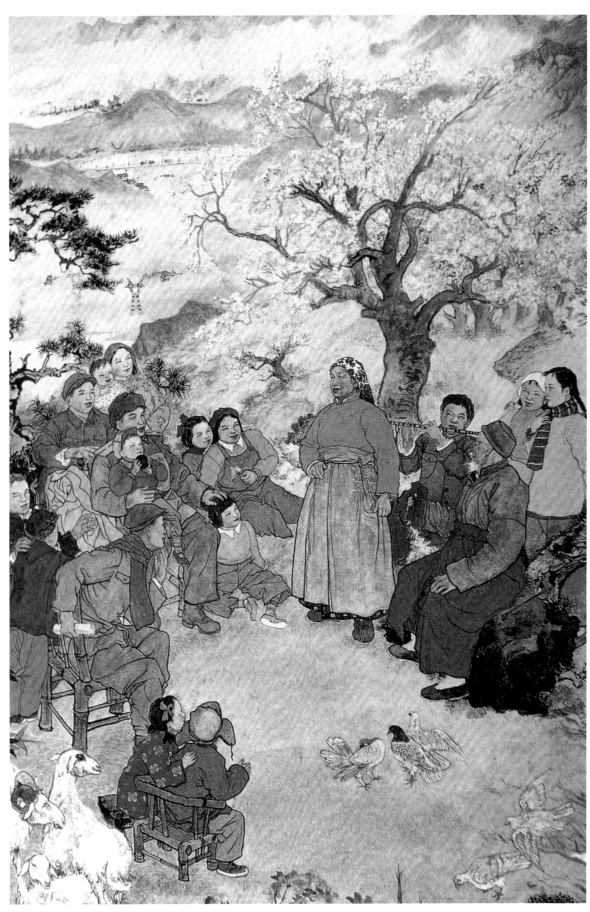

歌唱祖国的春天　程十发　1956年

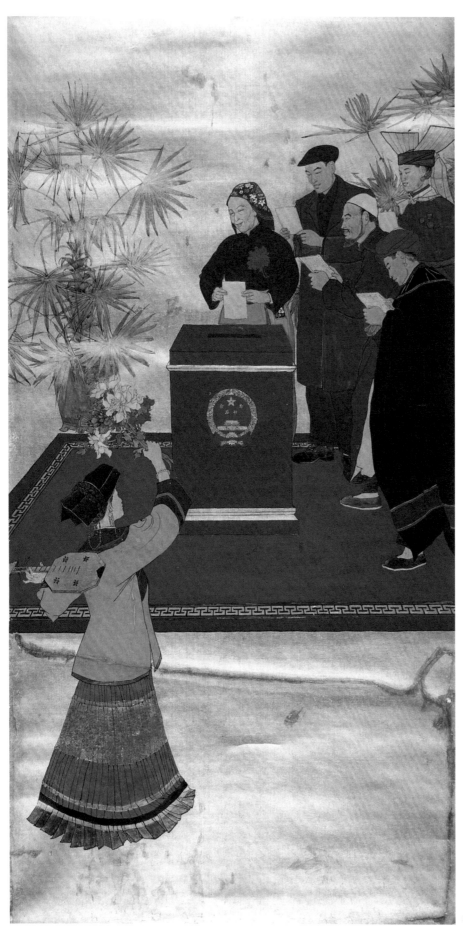

神圣一票　程十发　1959年

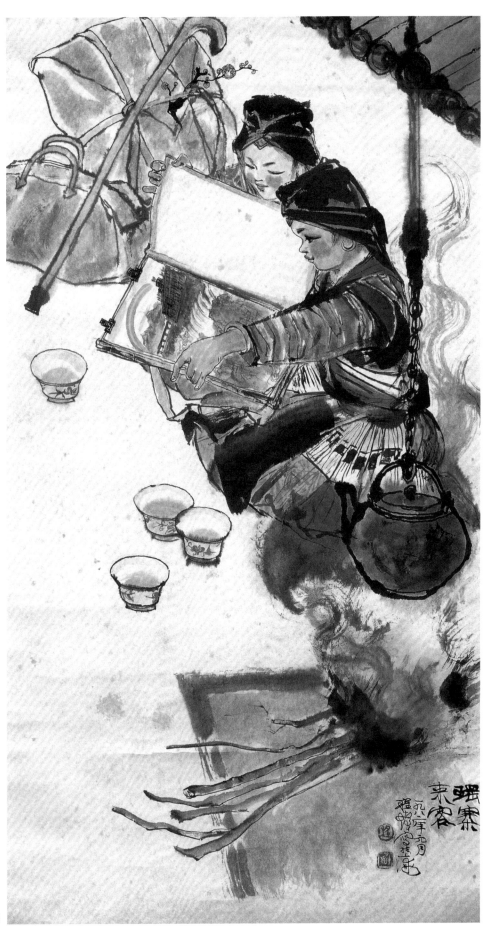

瑶寨来客　程十发　1982年

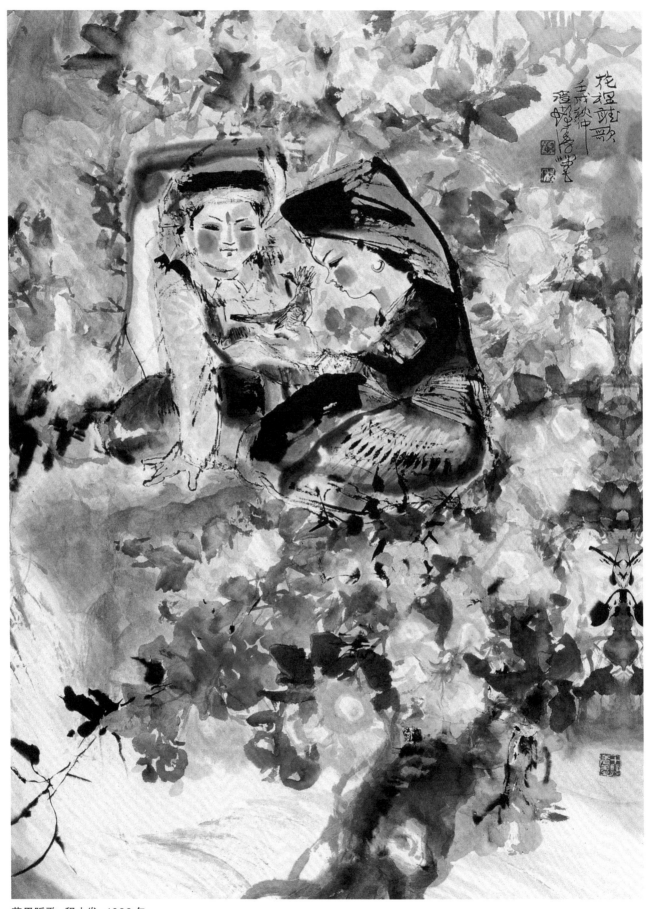

花里听歌　程十发　1982 年

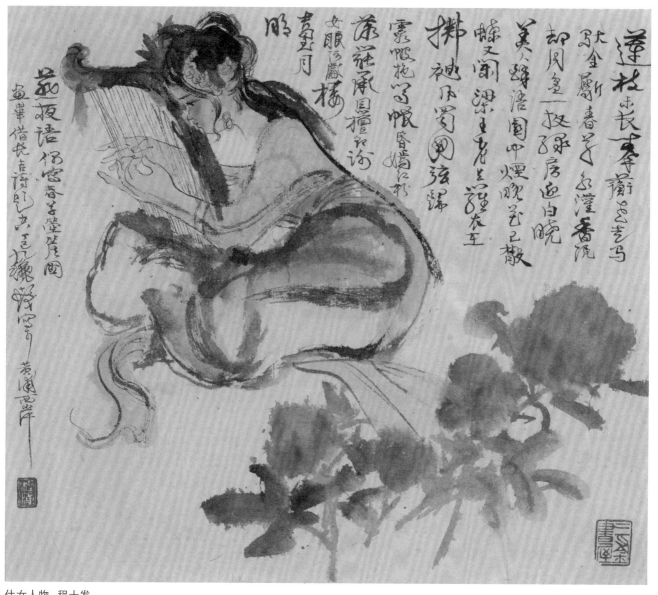

仕女人物　程十发

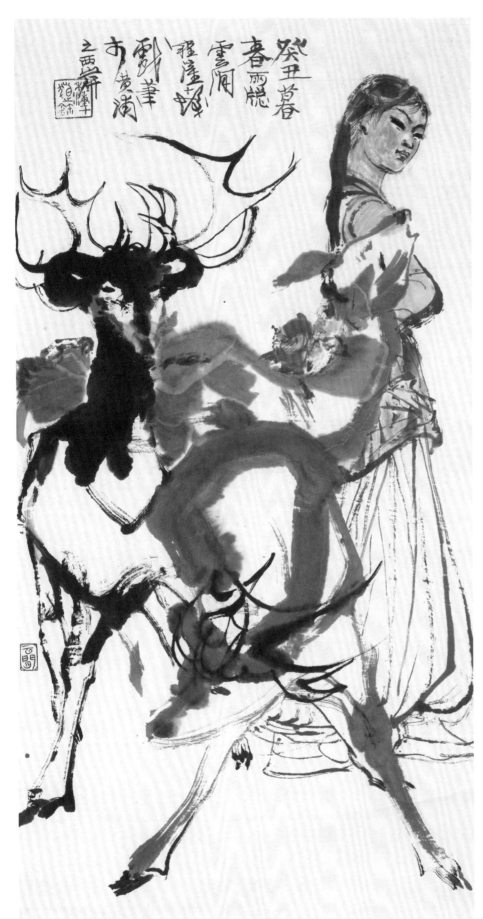

仕女图 程十发

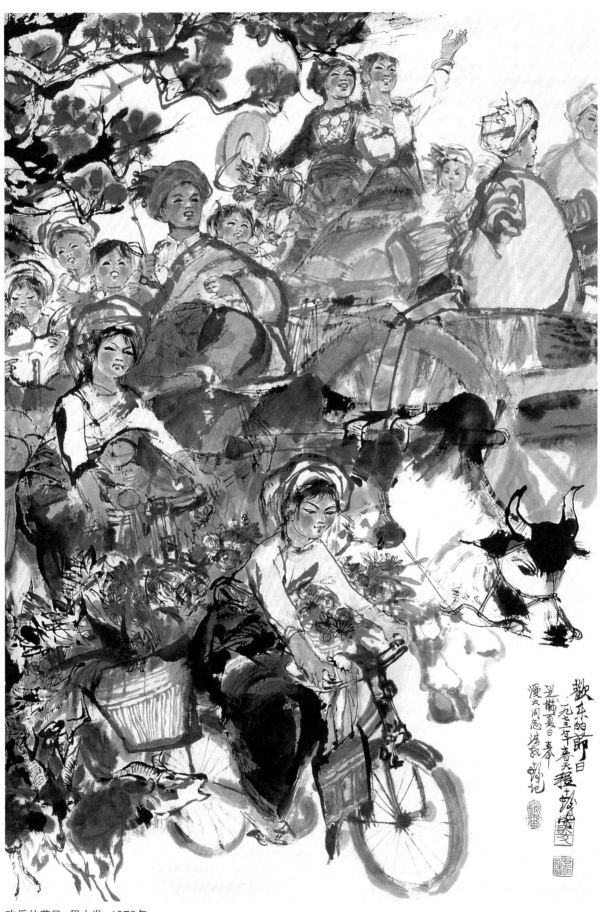

欢乐的节日　程十发　1973年

书画要诀

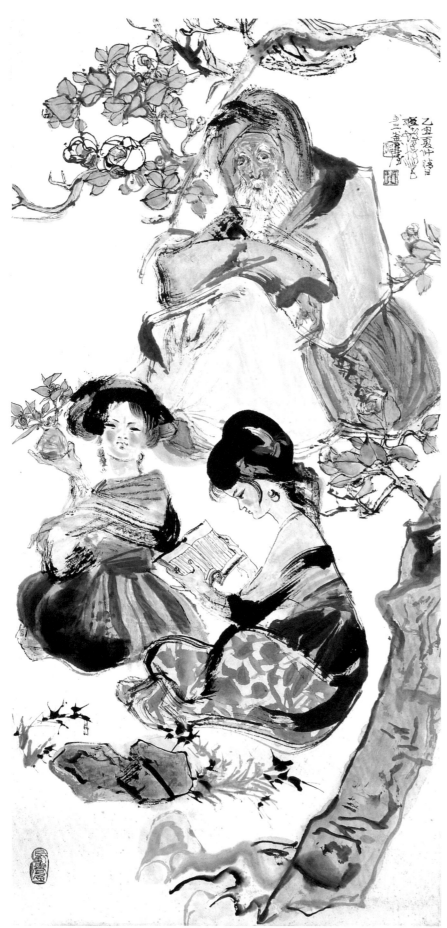

读书图 程十发 1985年

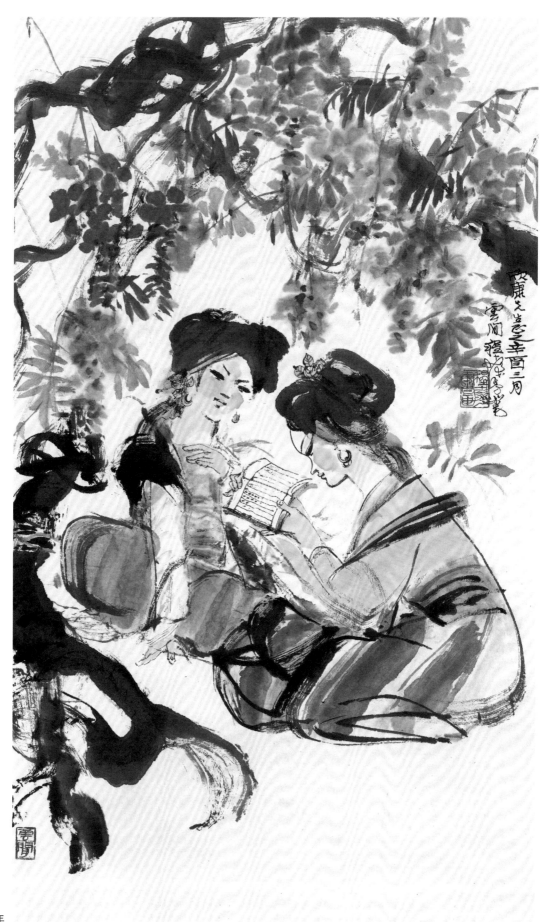

三月春色　程十发　1981年

书画要诀

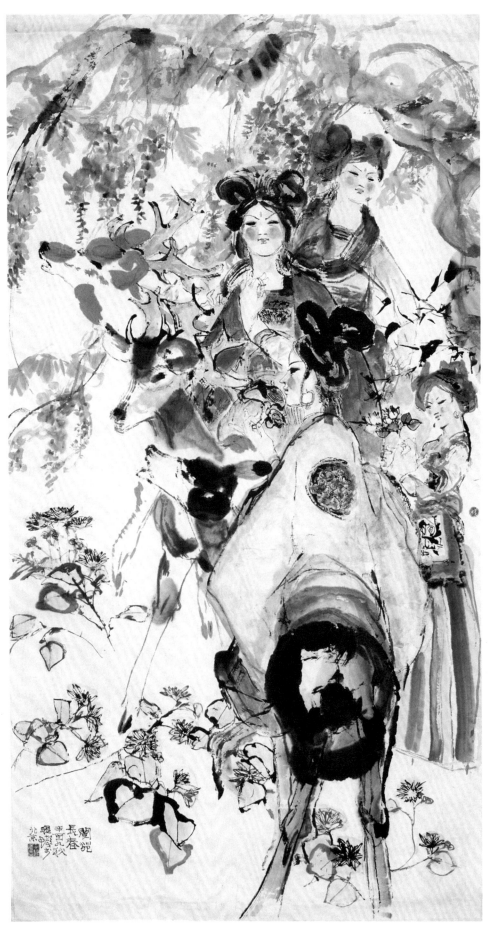

阆苑长春　程十发　1981 年

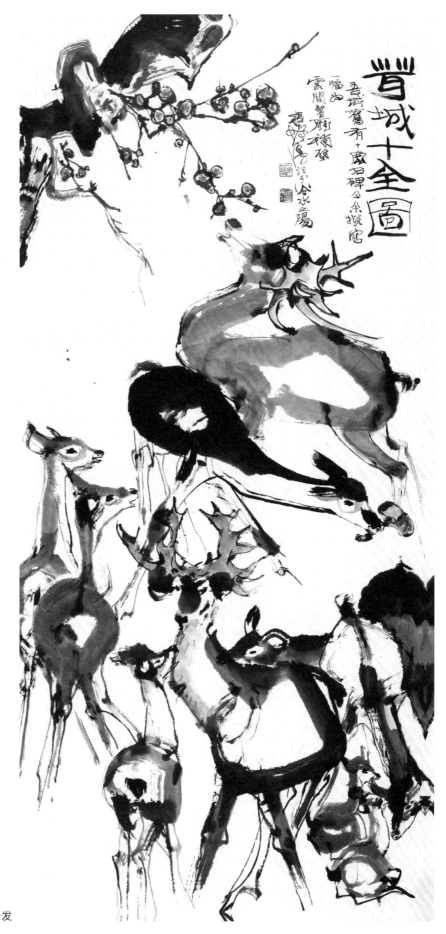

茸城十全图　程十发

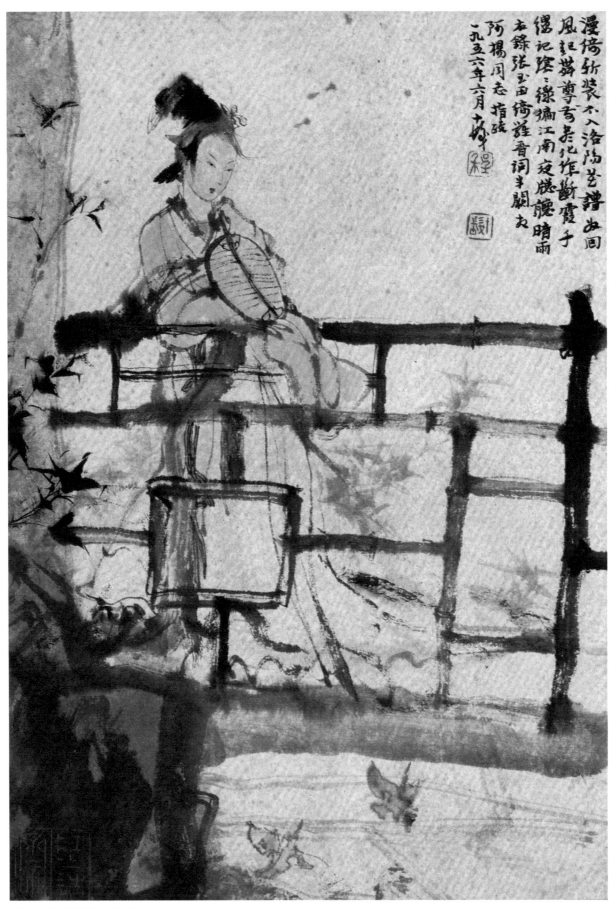

漫倚新妆不入洛阳艺谱当回
风纪舞尊匀是北作断霞子
缅记踪三弟端江南夜膝腰暗雨
右录张玉田绮罗香词半阕夫
阿扬同志指玩
一九五六年六月十发

张玉田绮罗香词意　程十发

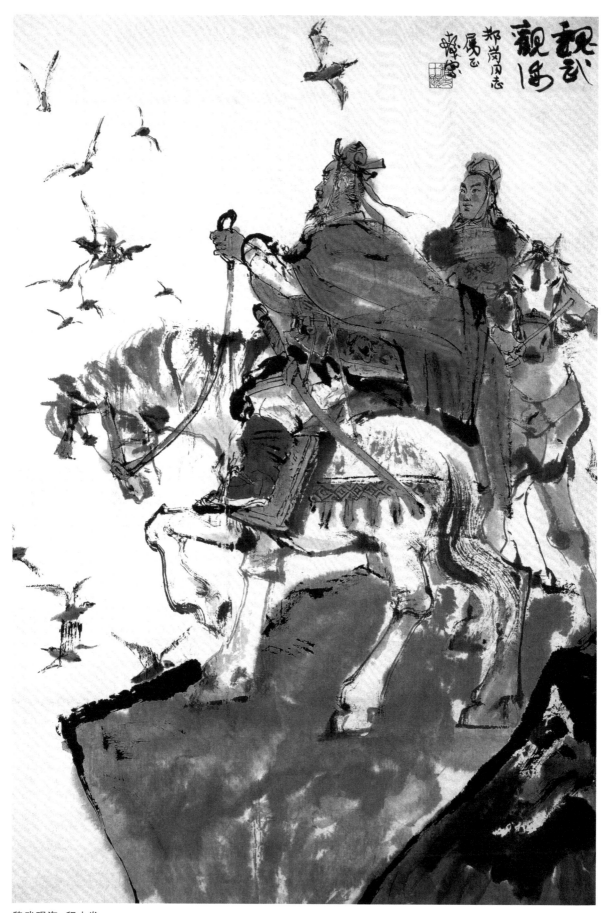

魏武观海　程十发

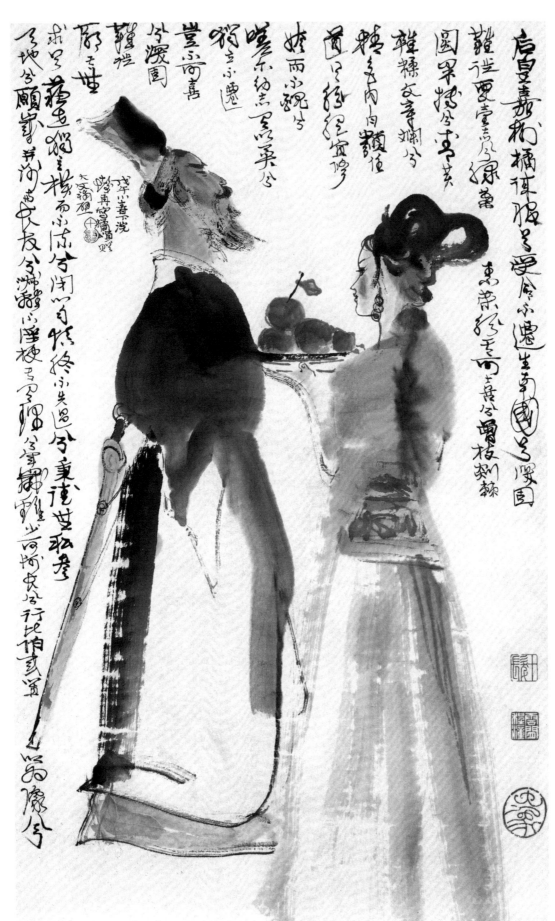

桔颂　程十发

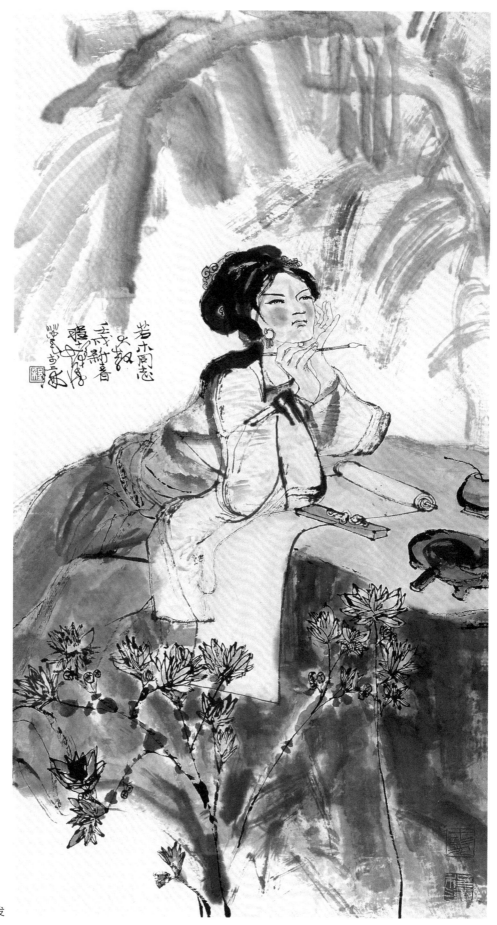

李易安　程十发

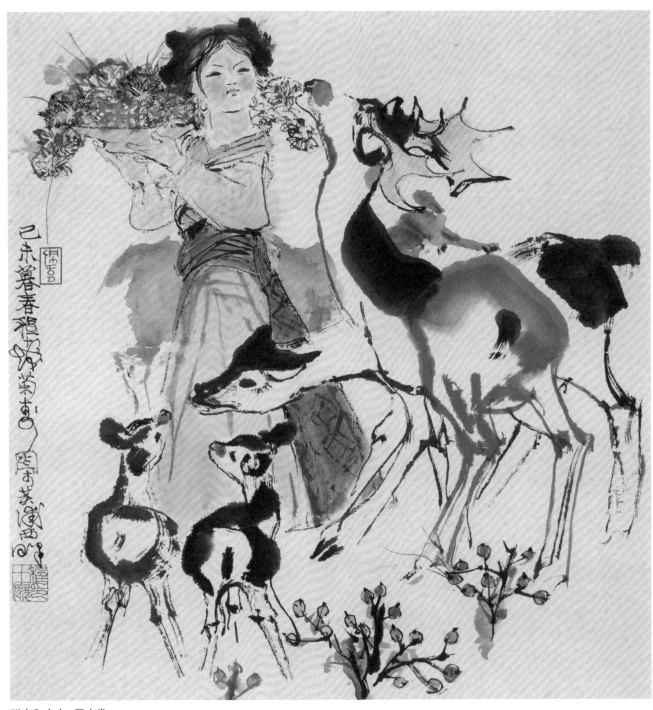

群鹿和少女　程十发

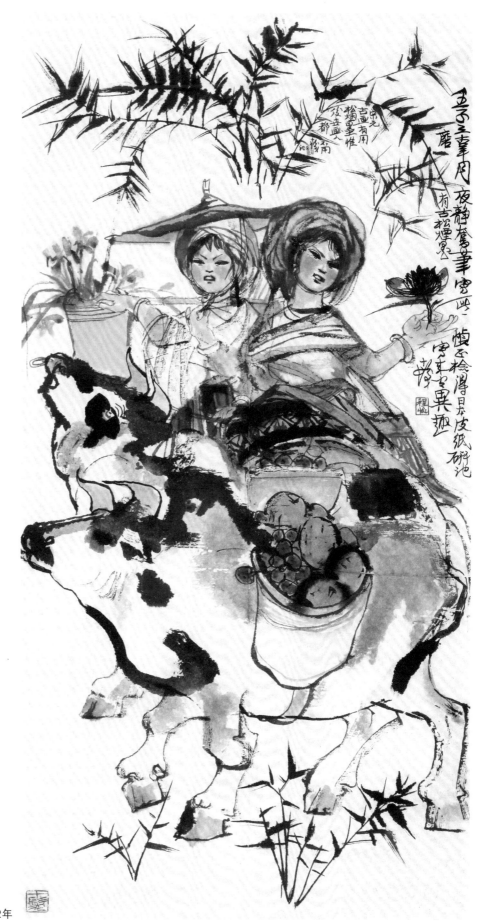

夜静漫笔　程十发　1972年

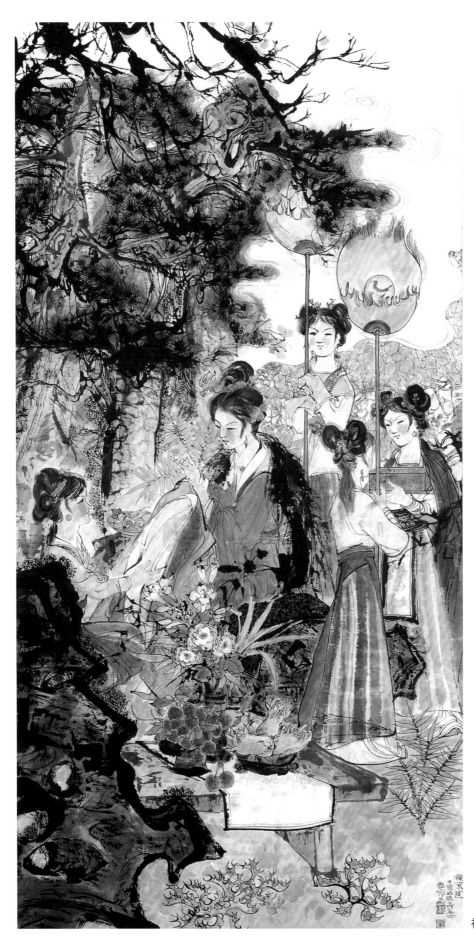

补衮图　程十发

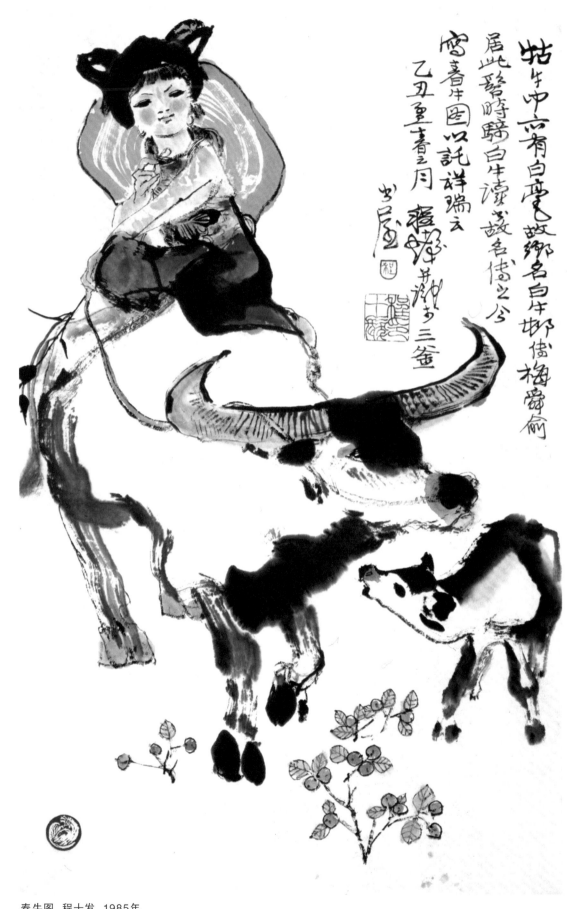

春牛图 程十发 1985年

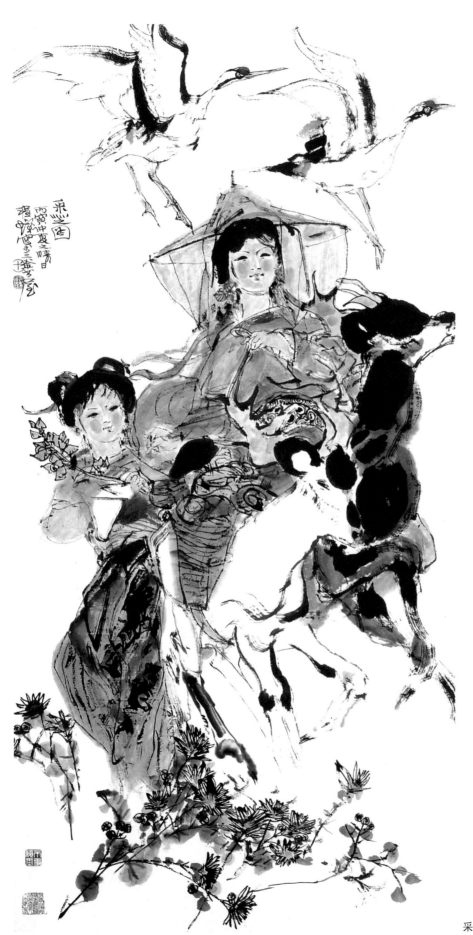

采芝图 程十发 1986年

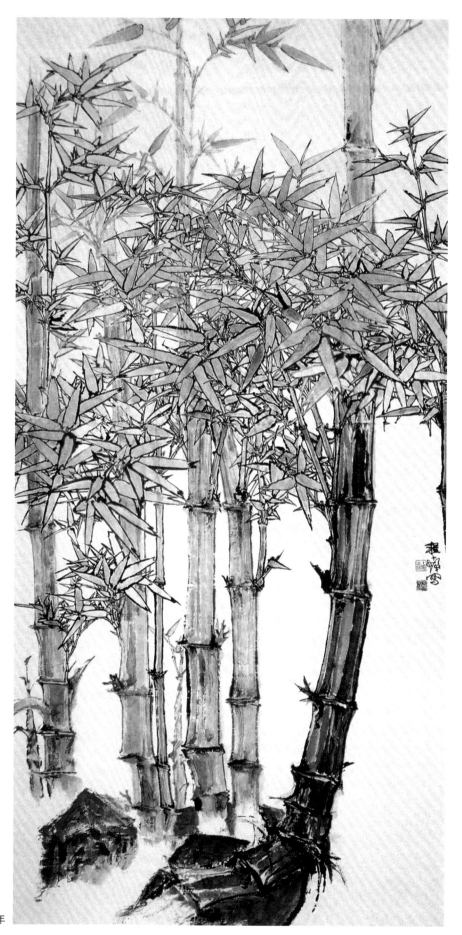

竹子图　程十发　1973年

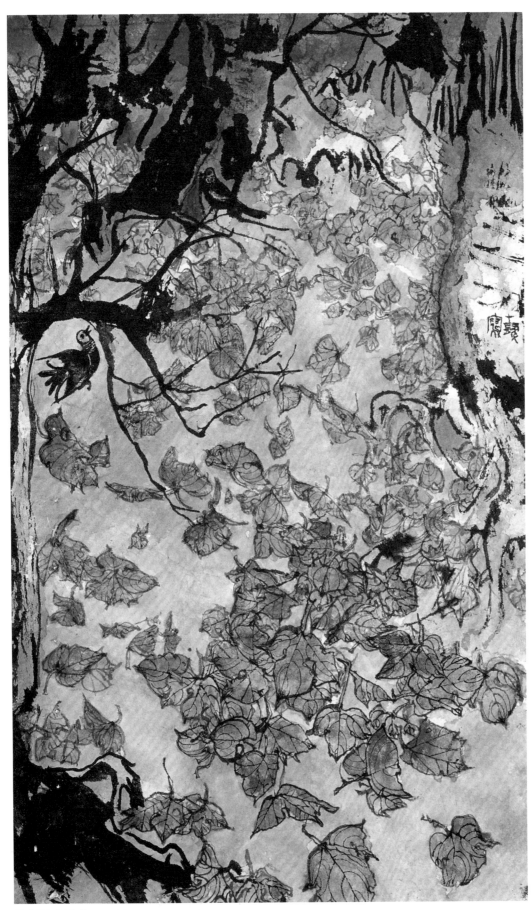

花鸟图 程十发 1978年

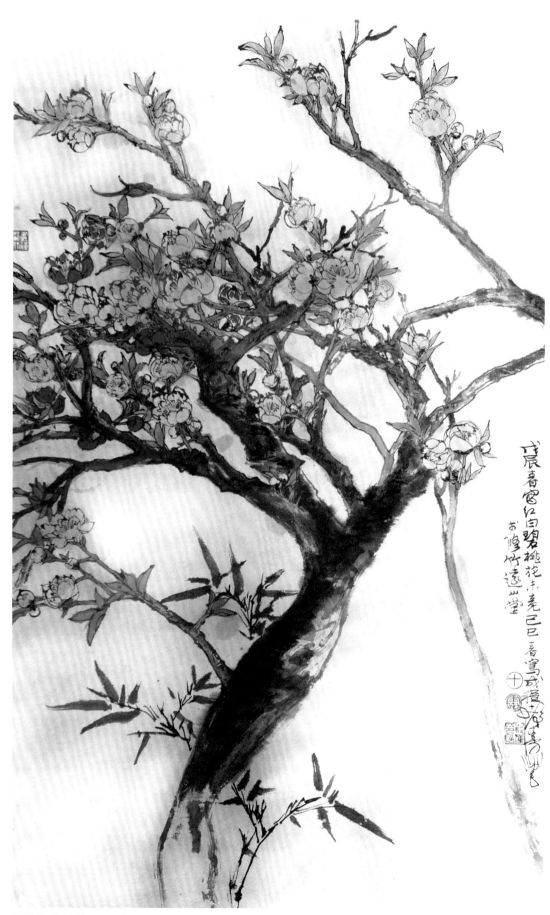

碧桃花　程十发　1988年

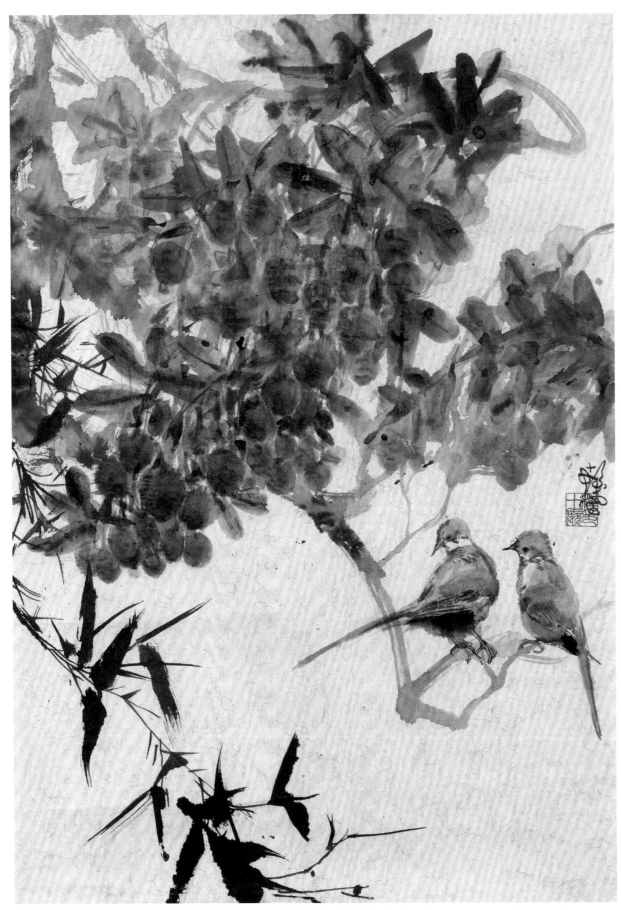

荔枝双鸟　程十发　1977年

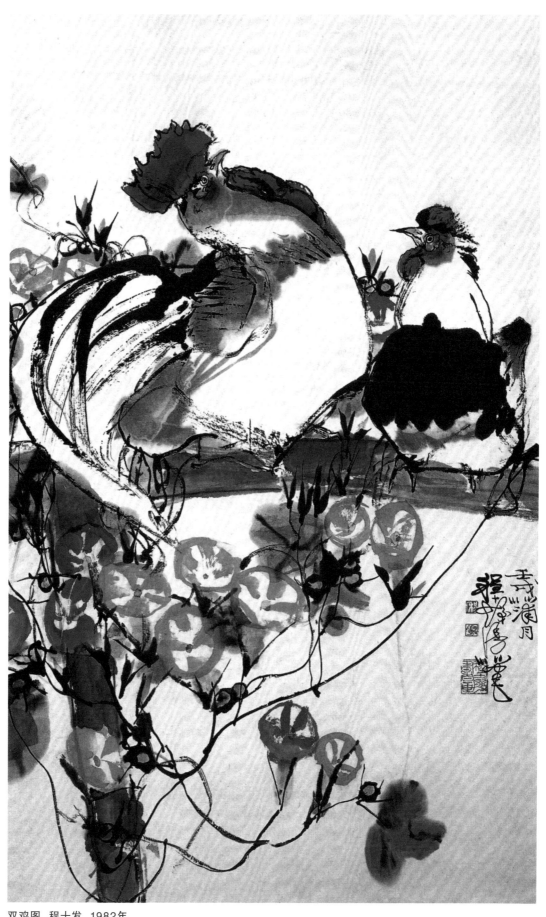

双鸡图　程十发　1982年

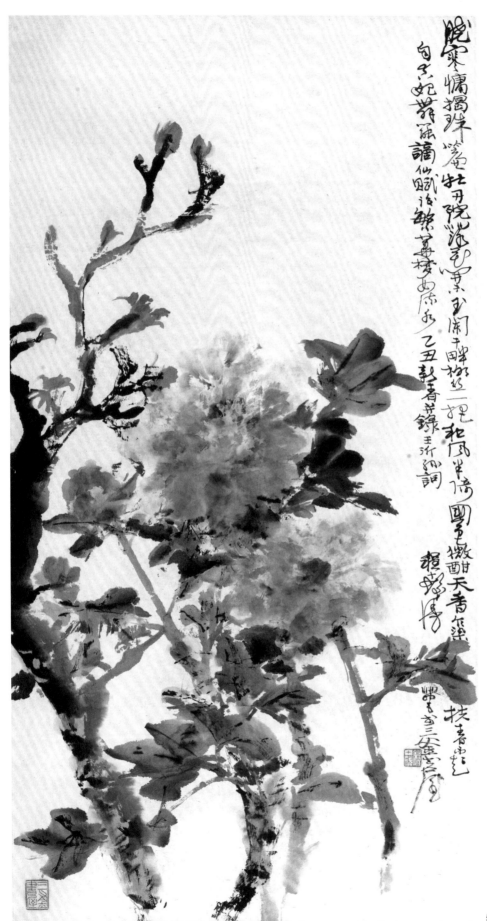

牡丹图 程十发 1985年

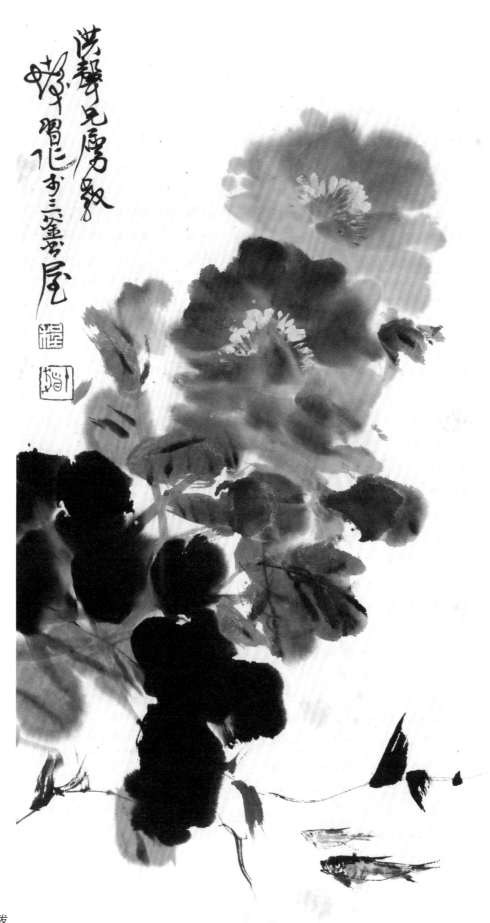

牡丹图　程十发

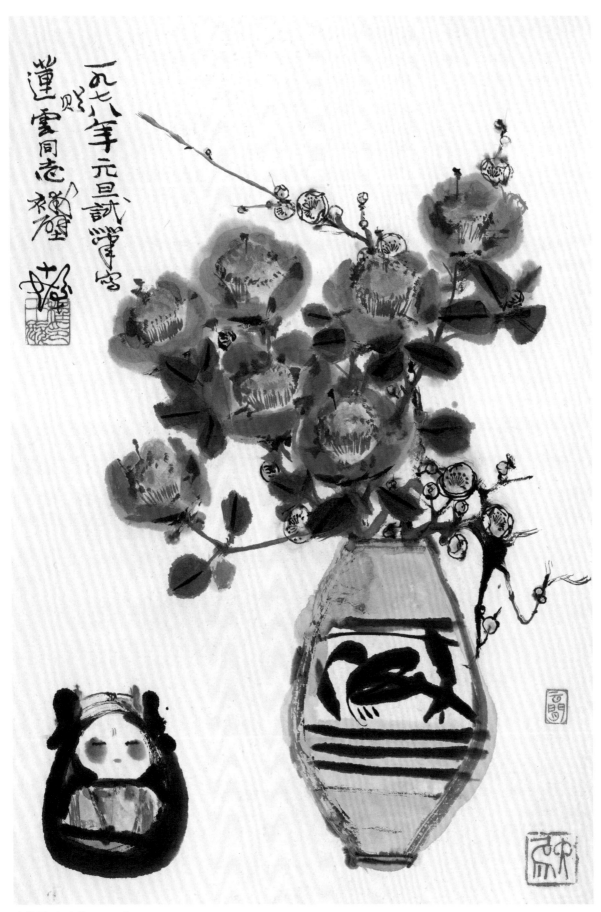

岁供图　程十发　1978年

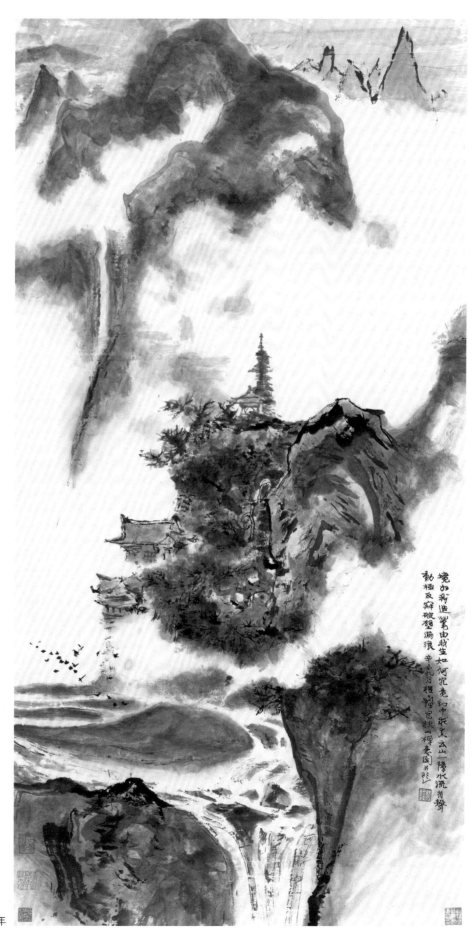

秋山禅意图 程十发 1991年

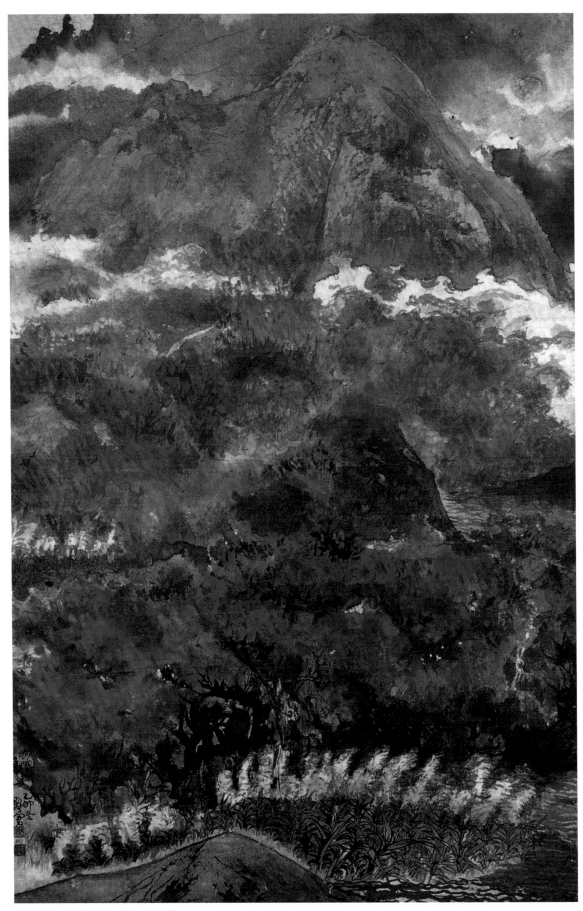

霜叶红于二月花　程十发　1978年

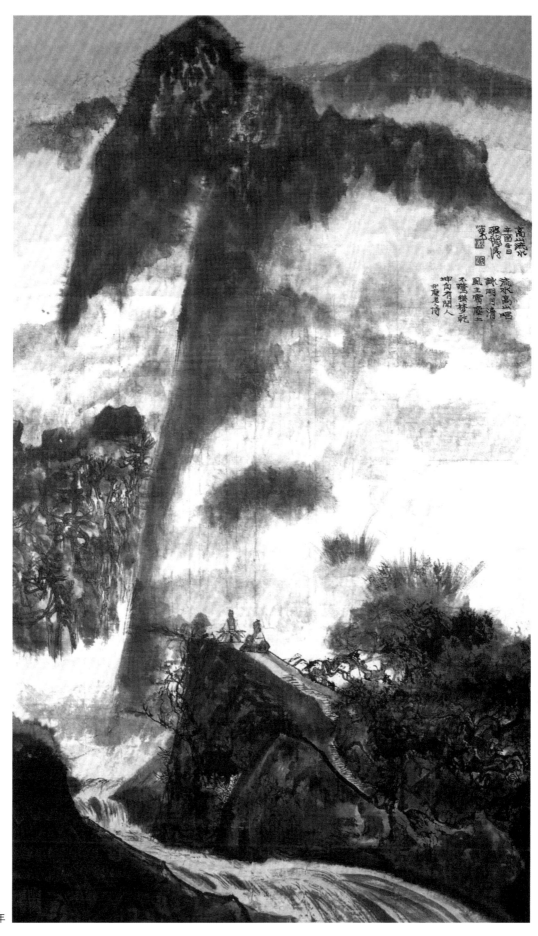

高山流水　程十发　1981年

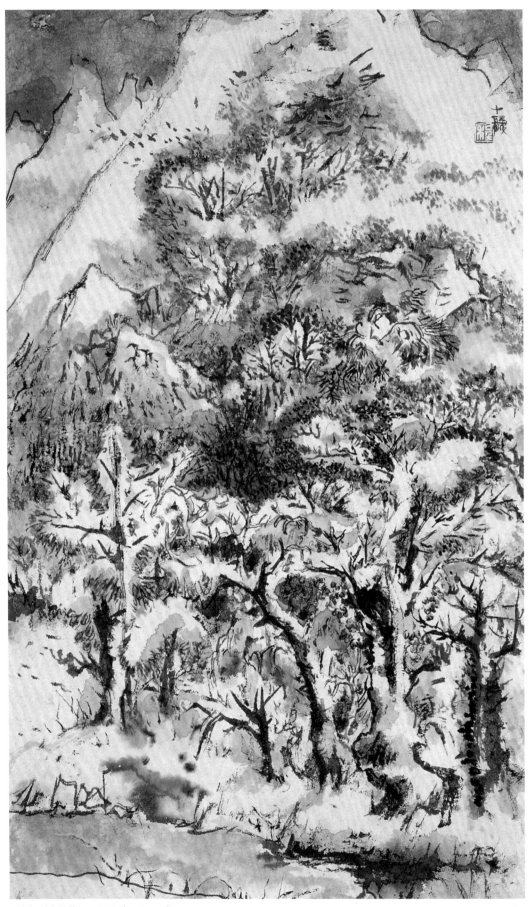

千树万树梨花开　程十发　1978年

韦应物诗意图　程十发　1978年

万山积玉　程十发

山水 程十发

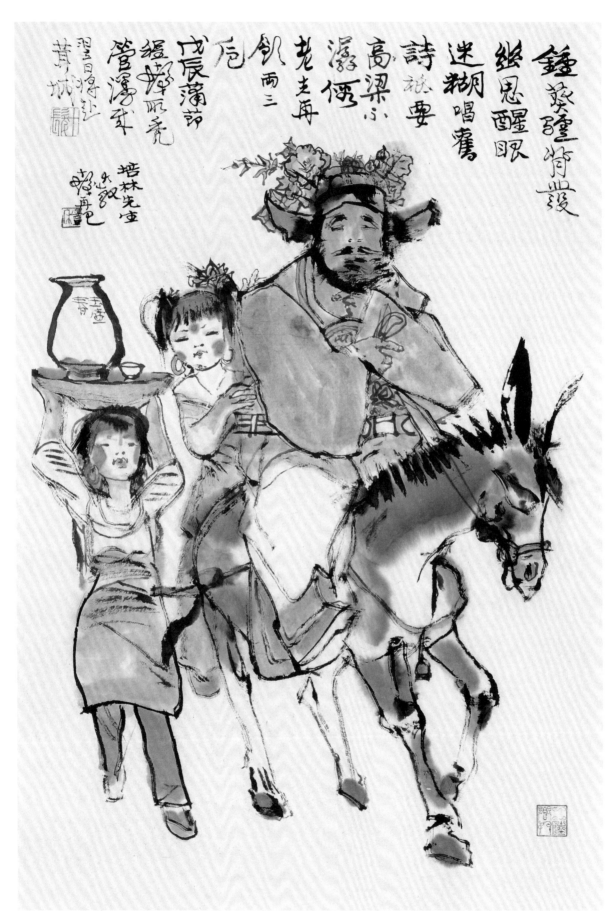

钟进士行吟图 程十发 1988年

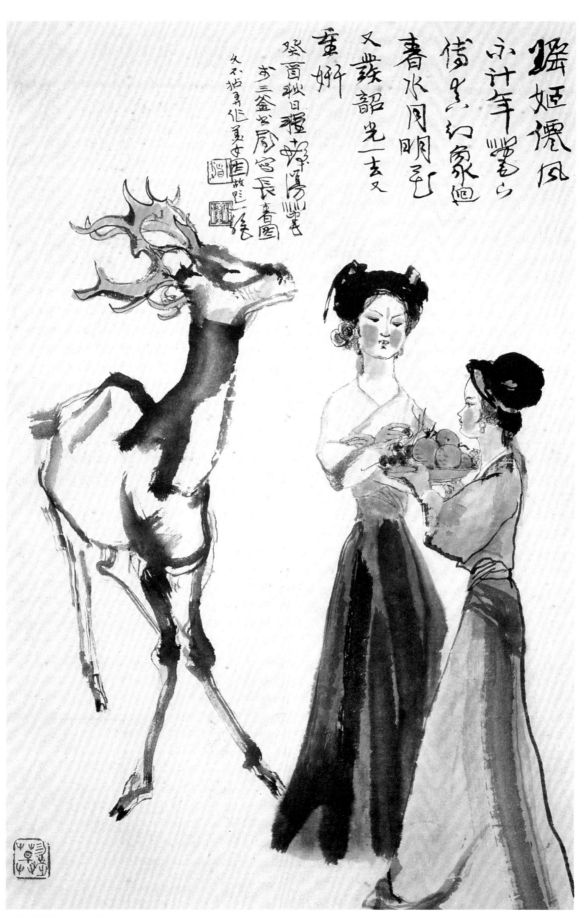

瑶姬仙风图　程十发

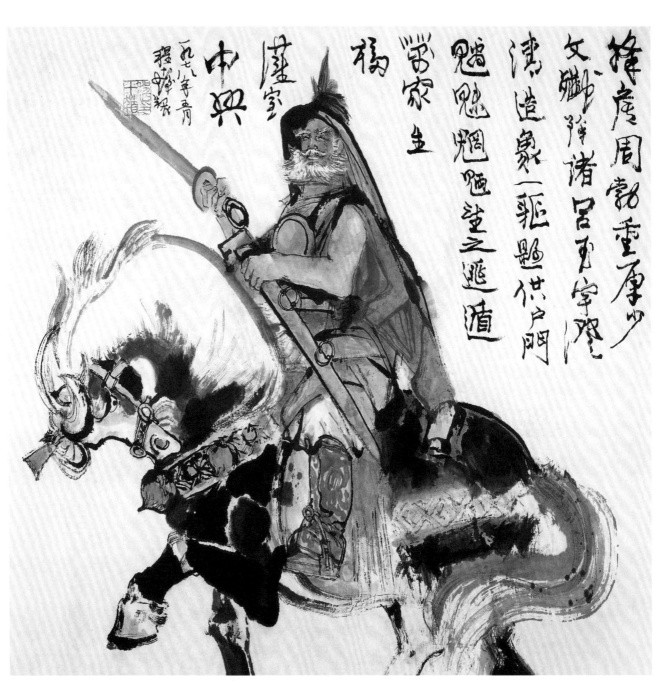

汉将周勃 程十发

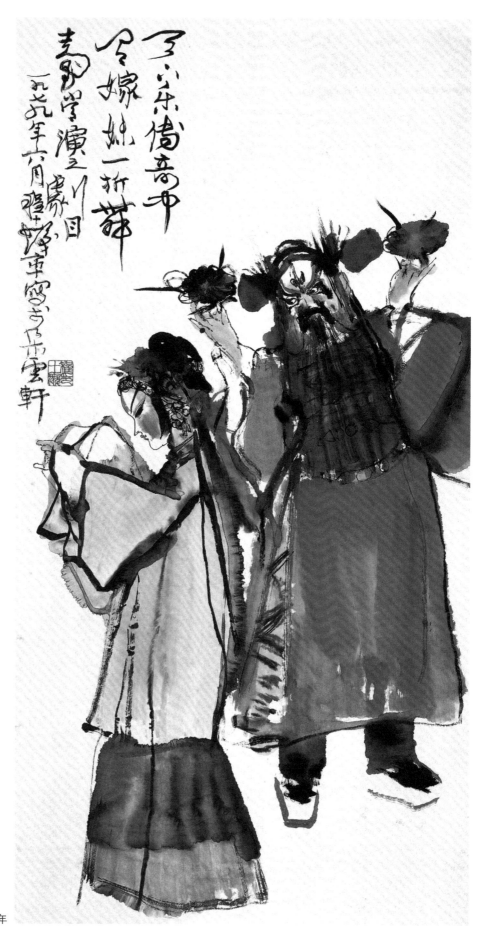

钟馗嫁妹　程十发　1979年

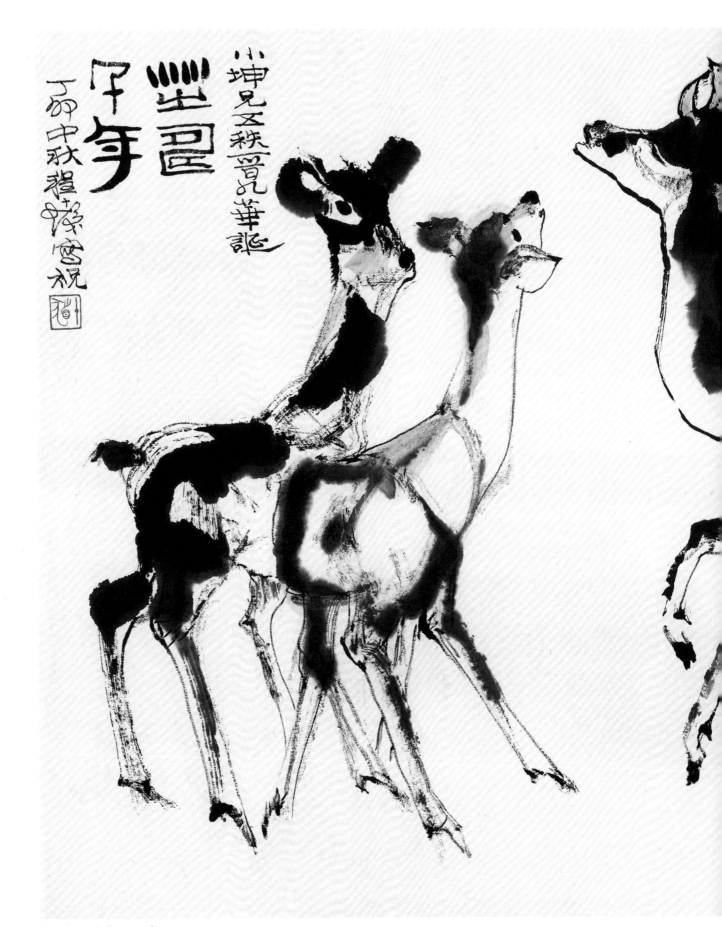

寿千年　程十发　1987年

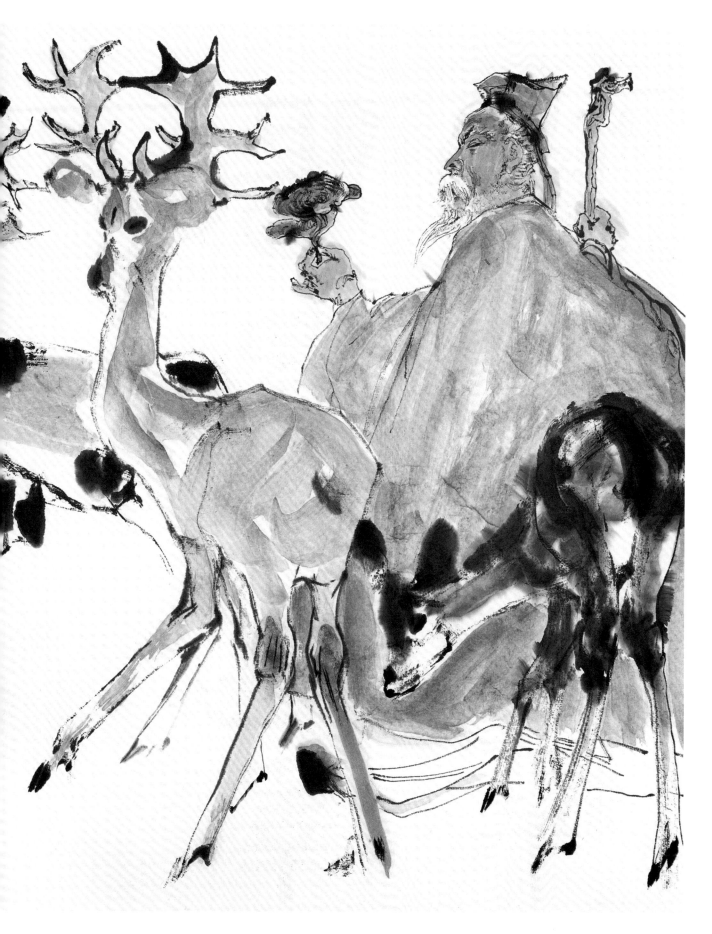

陽春布德澤

萬物生光輝

程十发书

书法　程十发

179

书法　程十发

白波九道流雪山好為廬山八囗廬山葡萄宿窺
石清鏡我以行雲為蓋早服丹還無
远峰琴以三聲遙初求匹見懷人彩雲裏再握芝
蕾幻到京先期汗漫九垓上顧接盧敖遊太清

青蓮長歌一首

十發書

「年　表」

程十发生平及其艺术活动年表

1921年 辛酉 1岁

程十发于该年4月10日（农历三月初三）出生于上海松江西门外岳庙西侧莫家弄。

父亲程欣木，为当地有名中医，娶嘉善女子丁织勤为妻，生育一子，取名程潼，小名"美孙"，取祖父程子美之孙意。程氏祖籍金山枫泾镇，祖上三代行医，积善，在地方上极受称道。

1923年 癸亥 3岁

从莫家弄移居松江西门外马路桥西富家弄（王冶山宅）。

1925年 乙丑 5岁

父程欣木行医之余，喜好书画，修栽盆景于院落，与松江一地书画朋友交往甚多，对孩提时的程潼有潜在熏陶。

1926年 丙寅 6岁

童年程潼受同乡张祥河后裔张铸（定九）书画启蒙，张赠以旧刻《竹谱》一本，飞影阁《画谱》一本，及胡佩衡主编之《山水入门》《介子园画谱》，作为始学范本。

1927年 丁卯 7岁

入松江白龙潭小学（现岳阳小学）。

1929年 己巳 9岁

父程欣木病故，身后萧条，家道维艰，由母独立支撑，初替人缝制衣服度日，后亦悬牌行医，以卖膏药为生，供程潼继续上学。

1935年 乙亥 15岁

是年小学毕业，考入震旦大学第四附中，即松江天主教会办的光启中学（后划入松江二中）。因国文及美术成绩好，校长（中国籍神父）用"天才教育"的方式鼓励少年程潼。以个人名义参加中华民国全国儿童绘画展览会，并当众挥毫。

1937年 丁丑 17岁

不等初中毕业，就投考上海美术专科学校国画系并被录取。时值日寇侵略，故乡沦陷。

1938年 戊寅 18岁

携母避难居乡间历一年。

1939年 己卯 19岁

年初，正式入学。在上海美术专科学校国画系就读，授课教师有王个簃、李仲乾、汪声远、顾坤伯等。

教师李仲乾为程潼取字"十发"，以取古代计量"十发为一程"之意，从此以"十发"为名沿用至今。

1942年 壬午 22岁

从上海美术专科学校毕业，同时与同窗张金锜结为夫妻。张金锜祖籍杭州，为杭州西泠印社张之固之侄女，从小受诗书礼仪厚教。为支持丈夫事业，放弃其甚为优秀的吴门绘画之技，相夫教子，奉献一生，该年长女出生，取名程欣荪，即程欣木孙之意。

毕业后，失业在家，此间发奋用功，潜心研究，临摹故宫藏画梁楷、陈洪绶、唐寅等名作珂罗版印刷品。

该年11月9日至11月15日，在上海大新公司（今市百一店）画厅举办"程潼画展"个人展览会，发起人有王个簃、李仲乾、汪声远、闵瑞之、许敬甫、吴东迈、龟山正夫、戴霭庐。（1942年11月9日《申报》）此前曾在华兴银行预展。

1943年 癸未 23岁

为不就敌伪兵役，四处托人找职业，先由同乡朱一石之父介绍至伪松江县政府宣传科任办事员，约一星期又回家，朱父复介绍至敌伪江苏省税务人员训练班学习，一月后，因无工作分派，赋闲在家。

1944 年 甲申 24 岁

12 月 1 日，由内兄之表叔介绍，进私营上海中国工业银行做雇员，利用业余时间画画。

1945 年 乙酉 25 岁

5 月，得患瘰疬，携妻女返松江。在病榻上还对绘画衷心爱好，一有精神还是作画，但一变过去作风，迎合时尚，以便日后可以借此生活，故走旧写实主义路线。

抗战胜利后，从病室内走出来，与松江当地书画界同人常常集会（文酒之会）。

长子程雏出生，后改名程助。

1946 年 丙戌 26 岁

至松江县银行（江苏省银行松江办事处）任职，不数日即请辞。

1947 年 丁亥 27 岁

次子出生，取名程多多。

在松江参加书画界作品展览（见《茸报》），并举办个人画展。

1949 年 己丑 29 岁

5 月，松江解放。

在《解放日报》读到毛主席《在延安文艺座谈会上的讲话》。与松江县委联系，深入天马山农村土改中，参加反黑田运动，创作了第一张反映时事的年画《反黑田》。完成第一本连环画《野猪林》，因初学初创，画面只有人物上半身，故被人戏称为"半部野猪林"。

秋，遇沈之瑜（时为上海美术专科学校教授），沈将程十发介绍给赵宏本，加入连环画作者联谊会为会员。

在《文汇报》看见立化出版社征求画稿，应征录取，认识董林肯。

此年仍依靠母亲生活，画连环画还是以兴趣出发。

1950 年 庚寅 30 岁

此年创作《中苏友好万岁》连环画。母亲去世，享年 53 岁。后遂携妻张金锜及三个孩子迁居上海，为了生活，主要以画连环画为主。取斋名为"步鲸楼"，借明代画家曾鲸之名以自勉。

入立化出版社，为特约编辑，但无薪给，画稿费低，且不能给别的出版社作画稿，限制了个人的发展，遂于是年秋，脱离立化出版社。

10 月，入许霈良（出资）与张之江创办之十月文艺出版社，任名誉图画编辑。出版了四本连环画，后因张之江报社业务繁忙，出版社发展停顿，程十发始进入自由职业生活状态。

是年冬，加入上海美术协会连环画组，被推为第三小组组长。

1951 年 辛卯 31 岁

本年为上海教育出版社画了四本连环画，为群育出版社画了一本。

为配合抗美援朝运动，创作了连环画《如姬盗符》《风雪东线》《青年人，让你的青春更美丽》。其中《风雪东线》画了 192 幅，将该书稿费 260 多元捐给国家，支援抗美援朝。

1952 年 壬辰 32 岁

春，应北京人民美术出版社约稿，创作连环画《何细妹》。

参加文艺整风学习。

7 月，至连联书店任评审员。

8 月中旬，至华东人民美术出版社工作，成为国家工作人员。任创作员及创作小组长。

该年，不断深入农村生活，下山东省广饶县贫苦老区，创作了年画《新来的女拖拉机手》，连环画《葡萄熟了的时候》《火线春节夜》。

任上海美术出版社工会小组长。

1953 年 癸巳 33 岁

华东人民美术出版社改为上海人民美术出版社，吕蒙任社长。该年程十发仍勤奋创作，潜心研究丢勒、

荷尔拜因、安格尔的西方古典油画及其素描人物画，创作连环画《老孙归社》（与丁浩、杨兆麟合作，获二等奖）、《金顺善斗争故事》《冬天和春天》《毕加索的和平鸽》等。响应文化部号召创作新时代年画《歌颂伟大领袖毛主席》。

被评为上海美术出版社积极工作者。

1954 年 甲午 34 岁

当年创作连环画《农村青年的榜样》《列宁的故事》，少儿读物《中国古代寓言故事》插图 26 幅，年画四条屏《林冲》。

接受外文社英文版《儒林外史》插图创作约稿，其后三年间，创稿 100 余件，最后选择 20 幅最优定稿。

上海美术出版社工会生产主任委员，上海市工会代表会议代表。

参加全国美术家协会为会员。

1955 年 乙未 35 岁

从 20 世纪 50 年代创作连环画开始，程十发的绘画水平大踏步长进，尤其是从 1955 年画到 1956 年的连环画《列宁在 1918》，参照苏联电影的实景，用传统的线描技法描绘欧洲的人物和战争场景，栩栩如生，开创了线描艺术的新天地。该年同时完成了连环画《诚实的列宁》、小说插图《列宁斯大林的故事》的创作。年画《郑成功》的创作，更大胆地将西画的技巧和中国工笔画相结合。

尝试以中国写意画技法酝酿彩墨连环画《画皮》的创作，并将文人画与民间画的因素相结合，取得不错的赞誉。

为数种外文版小说《不怕鬼的故事》绘制彩墨插图。为《新民晚报》撰写故宫藏画赏析文章《春灯读画录》八篇。

1956 年 丙申 36 岁

8 月，组织调动其参加上海中国画院筹备工作。

为李季长诗《幸福的钥匙》绘制插图，以细毫小毛笔仿欧洲铜版画艺术效果。同年完成了大量的少儿读物插图，如《义和团》《神笔马良》《不落的太阳》等。创作中国画《歌唱祖国的春天》。

1957 年 丁酉 37 岁

8 月，进上海中国画院筹委会为画师。

该年仍坚持大量创作连环画、插图。连环画有《哪吒闹海》，插图有《十兄弟》《菠萝飘香的季节》《柳毅传书》《列宁的故事》。同年为小说《红楼梦》创作了 30 幅彩墨插图，后来选用了 12 张出版。

国画《歌唱祖国的春天》荣获中国文化部颁发全国青年美展一等奖。

当年参加由文化部组织的云南德宏景颇族自治州写生团，画了大量写生，并在当地创作了长篇连环画《召树屯和喃木诺娜》。自滇回沪，还创作了《菠萝飘香的季节》和《南亚班和诏三路》等。是年夏，在沪举办云南写生画展，顾炳鑫作评语。

1958 年 戊戌 38 岁

继彩墨连环画《画皮》之后，又精心绘制了《孔乙己》连环画 24 幅，作品刻画生动，为沈阳鲁迅纪念馆珍藏。为诗歌集《红石》插图，绘制了连环画《双身凤》，同时也创作了大量云南写生国画，并出版了《程十发云南边区写生》画页。年画创作有《毛主席的话说到我们心里》，年画屏条《金湖边上的情歌》12 幅、《红楼梦仕女屏》12 幅。

为郭沫若所作历史剧本《蔡文姬》作插图。

1958 年 己亥 38 岁

《儒林外史》插图创作，获华东地区书籍装帧设计一等奖。

1959 年 己亥 39 岁

为长诗《召树屯》和小说《海瑞的故事》创作插图。创作外文版彩墨连环画《姑娘与八哥鸟》38 幅。作年画《万象更新》。

是年春，调北京中国革命历史博物馆为国庆十周年创作《神圣一票》大型通景屏，该画用金笺工笔重

彩，现藏于中国国家博物馆。

历时三年的英文版《儒林外史》插图创作，获莱比锡国际书籍装帧展银质奖。

1960年 庚子 40岁

为《中国古代哲学寓言故事选》续集画插图28幅，长诗《傣家人之歌》插图、诗集《捻军歌谣》插图、小说《列宁的故事》插图、小说《太平天国忠王李秀成》插图25幅。作年画屏条《蔡文姬》12幅。在上海中国画院收汪大文、毛国伦为徒。

《孔乙己》《画皮》获全国连环画评选二等奖。

8月23日，正式为中国共产党党员。

1961年 辛丑 41岁

创作水墨连环画《阿Q正传》，作品现藏于黑龙江博物馆。作彩墨连环画《亚碧与山罗》38幅，连环画《霍去病》24幅。

为外文版小说《不怕鬼的故事》画插图9幅。

为上海科学教育电影制片厂科教片《任伯年的绘画》担任顾问。

1962年 壬寅 42岁

被列入瑞士出版的《世界版画家名人录》。为上海《新民晚报》创作连载连环画《胆剑篇》，人民美术出版社出版单行本。

1963年 癸卯 43岁

创作云南小景水墨画，并选编为《十发小品》。

创作国画《我们的朋友和同志遍于全世界》。

同年创作年画屏条《武则天》《黄道婆的故事》等。

1964年 甲辰 44岁

创作《红楼梦》彩色插图。作国画《春雨》。

1966年 丙午 46岁

元旦，敬绘丁丽明遗像。

下半年，史无前例的"文革"开始，受到极大冲击和迫害。身处逆境，仍乐观以对，保持强烈的创作

欲望，有机会仍研墨作画。

1968年 戊申 48岁

在接受批判期间，下上海久新搪瓷厂及热水瓶厂劳动，也曾参与脸盆和热水瓶的图案设计。

1972年 壬子 52岁

时年曾被邀请参加"第36届国际威尼斯双年会"的美术展览，但无法成行。

创作《北海牧羊》。

1973年 癸丑 53岁

作《边寨节日》《春晴又喜花一新》等。

1975年 乙卯 55岁

多画出淤泥而不染的荷花，人物则每写屈原题材。

1976年 丙辰 56岁

该年春，周恩来逝世，创作《伟躯静卧花叶中》及《参天古柏》等作品。

十月金秋，奋力作创作，登黄山写生。

同年为杭州绘制《西湖民间故事》彩色插图。

1977年 丁巳 57岁

为庆祝内蒙自治区成立30周年，与陈逸飞、吴玉梅、汪大文等赴内蒙草原写生创作。

下半年，接受文化部任务，同谢稚柳、陈佩秋等在北京为宾馆画布置画。

1978年 戊午 58岁

绘画风格呈现出崭新的风貌。

夫人张金锜住院治疗。由程助陪同去广西壮族自治区龙胜县苗族、壮族、瑶族山寨采风，壮族文艺工作者即兴创作歌舞节目《美酒献给老画家》。日后创作了大量少数民族作品。

所作《李时珍问药图》获上海科普画展荣誉奖。

杭州西泠印社计划出版程十发系列分类画集（1—9册）。

创作中国画《丽人行》（后由中国美术馆收藏）。

创作中国画《橘颂》。

1979年 己未 59岁

创作中国画《礼忠魂》。

《西湖民间故事》插图获全国书籍装帧展览荣誉奖。

上海人民美术出版社出版《程十发花鸟习作选》。

1980年 庚申 60岁

创作中国画《广陵散》。

由荣宝斋和日本东京西武百货及大阪举办首次"程十发珍品展"个展。

为上海美术电影制片厂创作水墨动画片《鹿铃》人物造型。

为小说《杭州的传说》《太平天国传说故事》绘制插图。

人民美术出版社出版《胆剑篇》单行本。

杭州西泠印社出版九本《程十发书画》。

1981年 辛酉 61岁

为上海火车站绘制巨幅国画《花香鼓舞》。

与夫人同赴北京，参加中国画研究院创作活动。和邵宇、黄胄等一起会见智利画家万徒勒里、日本垣本刚一等国际友人。

为小说《星星草》绘制插图八幅。

创作花鸟册页《程十发花鸟》12帧并书题画诗12篇。

人民美术出版社出版《程十发近作选》。

1982年 壬戌 62岁

首次赴美国旧金山，参加由文化部举办的"现代中国画展"开幕式。

水墨动画片《鹿铃》获第十三届莫斯科电影节最佳动画片奖。

1983年 癸亥 63岁

春，在西双版纳写生采风。

任杭州西泠印社副社长，并赴杭州出席年会。

由文化部中国画研究院组织到北京为中南海紫光阁创作大型绘画《长乐图》《老梅新枝》《金丝简碧竹》，由中南海收藏。

偕夫人张金锜由义子徐震时陪同访著名诗人艾青。

为杨振雄评话本小说《西厢记》绘制插图。

1984年 甲子 64岁

任上海中国画院院长，党支部副书记。3月，应香港中文大学新亚书院邀请，举办国画讲座，历时一月。

时月，代表上海中国画院探望在香港定居的林风眠先生。

《阿Q正传》此年二版，以初版复印再版。

1985年 乙丑 65岁

赴新加坡南洋美术专科学校讲课。

赴澳门参加"程十发、韩天衡中国画展"。

同年被列入英国剑桥大学传记中心《世界名人录》。

1986年 丙寅 66岁

出席香港举办的"现代中国画展览会"。

1987年 丁卯 67岁

应澳中文化交流中心邀请，赴澳大利亚访问、讲学。

赴广州出席集雅斋举办的"上海中国画院书画展"。

1988年 戊辰 68岁

任吴昌硕艺术研究会会长。

1989年 己巳 69岁

任全国第七届美展中国画评委。

1990年 庚午 70岁

作山水册页12页《云间忆旧山水》。

1991年 辛未 71岁

7月6日，"程十发全家画展"在上海美术馆举

办（朱屺瞻题展名）。

个人捐画 20 幅，折款 60 万元，为画院画师、职工解决住房困难问题。

获"全国先进文化工作者"荣誉称号。

1992 年 壬申 72 岁
被授予"中华人民共和国文化部先进个人奖"。

1993 年 癸酉 73 岁
获第二届上海市文化艺术"杰出贡献奖"。
古吴轩出版《当代中国名画家·程十发》。
夫人张金锜去世，享年 76 岁。

1994 年 甲戌 74 岁
香港《名家翰墨》杂志出版《程十发特集》。

1995 年 乙亥 75 岁
先后于澳门市政厅、上海美术馆举办《程十发作品回顾展》，并出版《程十发画集》。
应邀两度出访日本，并举办书画讲座。专访东京帝国博物馆，观摩梁楷、牧溪等作品达五次之多。

1996 年 丙子 76 岁
向上海市人民政府捐赠个人收藏宋元明清书画精品 122 幅，由上海中国画院保存，受上海市政府嘉奖。
赴中国台湾参加文化交流活动。
上海教育出版社出版《程十发画集》。

1997 年 丁丑 77 岁
《上海中国画院程十发藏画陈列馆藏品》由上海人民美术出版社出版。
赴香港参加庆祝"香港回归十人画展"。赴美国旧金山休养，居于次子程多多寓所，斋名"九松山庄"。

1998 年 戊寅 78 岁
应邀参加中国、加拿大两国在加拿大举办的"中国现代绘画展"，并与加拿大总理克雷斯蒂安共同

主持闭幕式。同年，在上海举办"程十发捐赠藏画展"，并由上海人民美术出版社出版《程十发捐赠藏画集》。

1999 年 己卯 79 岁
在上海中国画院举办"程十发艺术展"，及"程十发、程多多父子绘画、摄影展"。

2000 年 庚辰 80 岁
在比利时举办"程十发、姚逸之师生国画展"，并参观访问法国、德国、荷兰。
上海中国画院建院 45 周年之际，举办"程十发艺术"大展。同时《程十发艺术》大型画册由上海人民美术出版社出版。

2001 年 辛巳 81 岁
获"全国第六届年画展荣誉奖"。

2002 年 壬午 82 岁
在瑞金医院安装心脏起搏器，仍坚持作画。迁居上海市西郊程家桥。

2003 年 癸未 83 岁
非典时期创作抗非典国画作品《深山采药抗非典》。
创作《竹报平安》捐给上海市慈善基金会。
出席在上海举办的《桃李情 —— 程十发师生艺术画展》。
上海金山区枫泾镇设立程十发祖居陈列馆。

2004 年 甲申 84 岁
为邓小平同志诞辰 100 周年创作国画《松柏长青图》。
上海古籍出版社出版《程十发绘丽人画集》，由人民美术出版社出版《中国近现代名家画集·程十发》，现代教育出版社出版当代大师国画典藏系列之《程十发》。
时年，松江区人民政府决定建立程十发艺术馆。

2005 年 乙酉 85 岁

为纪念抗日战争胜利六十周年创作《岁寒三友》。

国务院颁发"优秀人民艺术家"荣誉称号。

云南省政府表彰程十发对繁荣发展云南民族文化的一贯努力，授予"突出贡献奖"，并出版专集《程十发画云南》。

为松江检察院新楼落成题词"公正执法"。

时年 8 月，因病住进华东医院。

时年 11 月，向松江捐赠本人作品和收藏的古代书画作品共 67 件，从上海移至松江博物馆保存（后转入程十发艺术馆）。

2006 年 丙戌 86 岁

被中国文联授予"国家造型艺术终身成就奖"。

2007 年 丁亥 87 岁（86 周岁）

7 月 17 日 18 点 58 分，在华东医院逝世。

2009 年 己丑

4 月 10 日，松江程十发艺术馆开馆。

（年表资料由松江程十发艺术馆整理）

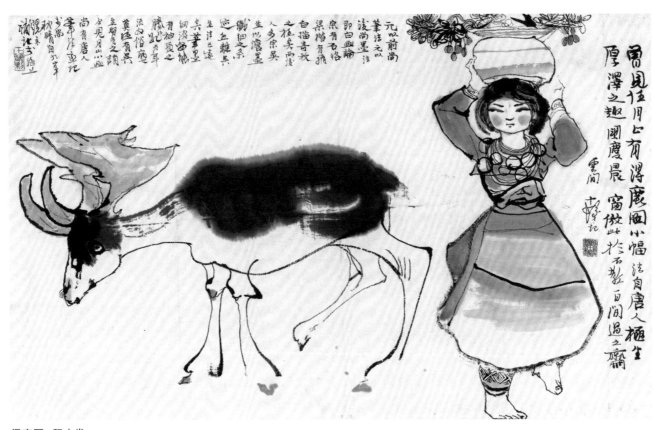

得鹿图 程十发